매체,
지각을 흔들다

사이 시리즈 03 | 매체와 지각 사이

매체, 지각을 흔들다

초판 1쇄 발행 _ 2012년 3월 30일
초판 3쇄 발행 _ 2018년 11월 30일

지은이 천현순
펴낸이 유재건 | **펴낸곳** (주)그린비출판사 | **주소** 서울 마포구 와우산로 180, 4층
전화 702-2717 | **팩스** 703-0272 | **이메일** editor@greenbee.co.kr | **신고번호** 제2017-000094호

ISBN 978-89-7682-377-9 03600
이 도서의 국립중앙도서관 출판시도서목록(CIP)은 서지정보유통지원시스템 홈페이지(http://seoji.nl.go.
kr)와 국가자료공동목록시스템(http://www.nl.go.kr/kolisnet)에서 이용하실 수 있습니다. (CIP제어번
호 : CIP2012001416)

철학이 있는 삶 **그린비출판사** http://greenbee.co.kr

이 저서는 2007년도 정부재원(교육과학기술부 학술연구조성사업비)으로 한국연구재단의 지원을 받아 연
구되었음(NRF-2007-361-AL0015).

사이 시리즈
03

매체와 지각 사이

매체,
지각을 흔들다

천현순 지음

ㅇB
그린비

머리말

매체 기술의 발달사를 역으로 추적해 볼 때, 인간은 각 시대가 요구하는 기술을 발전시키고 이러한 기술은 그 시대를 대표하는 매체를 만들어 낸다. 이렇게 해서 만들어진 매체는 다시 인간의 지각 및 세계에 대한 인식의 변화에 영향을 미친다. 이처럼 인간, 매체, 세계는 긴밀한 구조 속에서 역동적으로 움직이며 서로에게 영향을 미치면서 변화를 거듭하고 있다. 이러한 매체사의 역동적인 흐름 속에서 이책이 탐구하고자 하는 바는 매체와 지각 사이의 역학적 관계이다. 감각기관을 통해 외부 대상을 인식하는 지각이라는 행위와 그것의 작용이 시대의 흐름과 매체의 변화 속에서 어떻게 상호작용하고 영향을 미쳤는지를 탐색하고자 하는 것이다.

매체와 지각 사이의 긴밀한 역학적 관계에 대한 탐구는 캐나다 출신의 매체이론가 마샬 맥루한Marshall McLuhan에 의해 심층적으로 논의된 바 있다. 맥루한에게 있어서 지각이란 인간의 감각기관을 통해 세상을 인식하는 방식을 의미한다. 그에 따르면, 인간은 감각기관

을 통해 세상을 인식하며, 따라서 모든 종류의 미디어는 인간과 세계를 연결해 주는 인간 신체 및 감각의 확장이다. 각 시대를 대표하는 미디어는 서로 다른 감각 비율을 구성하고 있으며, 이는 더 나아가 인간의 지각 및 삶의 방식에도 결정적인 영향을 미친다는 것이다. 맥루한은 저서『구텐베르크 은하계』*The Gutenberg Galaxy*에서 매체와 지각 사이의 역학적 관계에 따라 시대를 크게 구술시대, 인쇄시대, 전자시대로 구분하고 있다.

구술시대에서 커뮤니케이션을 담당하는 대표적인 매체는 인간의 음성, 즉 소리이다. 맥루한에게 있어서 소리는 청각-촉각적이다. 여기서 '촉각적'이라는 것은 피부의 접촉을 의미하는 것이 아니라, 인간의 여러 감각들 사이의 접촉 및 상호작용을 말한다. 청각-촉각적인 감각 비율은 인간의 지각 및 삶의 방식에도 영향을 미치는데, 소리에 기반을 둔 구술시대 인간의 삶의 형태는 동시적·집단적·공동체적이라는 특징을 보인다.

한편 인쇄시대의 지배적인 매체는 문자이다. 맥루한에 따르면, 문자로 대변되는 인쇄시대에는 인간의 여러 감각 중에서 특히 시각을 강조함으로써 시각 중심주의가 탄생하게 되었다. 그에게 시각은 눈으로 본다는 의미보다 오히려 다른 감각으로부터 시각을 분리하여 시각을 가장 중심적인 위치에 둔다는 것을 의미한다. 매체와 지각 사이의 관계에 있어서 맥루한이 특히 주목하고 있는 점은 매체가 담고 있는 내용보다 매체의 형식적 특징이다. 인쇄시대의 지배적 매체인 책은 일정한 포맷을 띠고 있으며, 이러한 형식적 특징은 획일적인

사고를 가능하게 하였고, 글자에서 글자로 이어지는 책의 형식적 특징은 선형적인 사고를 가능하게 하였다. 책은 또한 인간을 고립시킴으로써 개인주의를 탄생케 했으며, 여러 지방어들을 표준화함으로써 새로운 국가주의가 등장하는 토대를 제공하였다. 그러나 맥루한에게 인간의 진정한 합리적 사고는 단일 감각을 통해서가 아니라, 여러 감각들이 서로 접촉하고 상호작용하는 촉각성을 통해서 가능한 것이다. 이런 점에서 맥루한은 시각 중심주의적인 인쇄시대를 부정적으로 바라본다.

인쇄시대와는 달리, 텔레비전으로 대변되는 전자시대는 과거 구술시대와 유사하게 청각-촉각적인 특성을 보인다. 맥루한은 여러 감각들이 통합된 텔레비전을 긍정적인 매체로 보고 있으며, 텔레비전의 등장이 인쇄시대 동안 진행되어 온 감각의 분리를 극복하게 하고 인간 감각의 균형을 회복시켜 줄 수 있다고 보고 있다. 전자시대는 과거 구술시대의 맥을 이어받아 분절보다는 통합을, 소외보다는 참여를, 연속성보다는 동시성을, 획일성보다는 다양성을, 기계적인 것보다는 인간적인 것을 강조하며, 이로써 개인주의에서 대중사회로 옮겨 간다는 것이다.

맥루한이 촉각성과 시각성이라는 서로 다른 감각 비율을 내포한 매체의 등장이 각 시대에 미치는 영향을 탐구하였다면, 독일의 매체이론가 프리드리히 키틀러Friedrich Kittler는 매체 자체의 특성이 시대에 미치는 영향을 탐구하고 있다. 키틀러는 『기록시스템 1800·1900』*Aufschreibesysteme 1800·1900*에서 각 시대마다 새롭게 등

장한 매체가 인간의 인식 체계, 더 나아가 사회문화적 구조에 영향을 미치고 있음을 밝히고 있다. 시대마다 새롭게 등장한 매체의 속성과 이에 따른 인식의 변화가 서로 밀접히 맞물려 있다는 것이다. 키틀러는 이 책에서 정보의 저장과 유통을 가능하게 하는 매체의 기술적인 토대를 '기록시스템'이라 부르고 있으며, 이러한 기록시스템의 질적 변화에 따라 시대를 크게 1800년대와 1900년대로 구분하고 있다.

키틀러는 1800년대 기록시스템의 특징을 설명하기 위해 낭만주의라는 시대적인 범주로부터 출발한다. 그는 1800년대 정보를 저장하고 전달하는 중요한 기록시스템으로서 문자를 들고 있으며, 낭만주의의 특징은 시학에 기반하여 쓰여진 인쇄매체를 통해 가장 잘 표출되고 있다고 본다. 즉 낭만주의 시학 속에 자주 등장하는 '아'나 '오'라는 감탄사는 단순한 음향적인 소리가 아닌 발화 주체의 내면의 소리를 반영하고 있다는 것이다. 낭만주의 시대는 문자를 단순한 기호가 아닌 내면의 소리를 담아내는 정신적인 표현물로 인식하였으며, 역으로 낭만주의의 시대정신은 이러한 내면의 소리를 담은 시학을 통해 가장 잘 드러나고 있다. 따라서 이 시대에 문자는 인간의 내면세계, 상상, 영혼, 실재 등을 모두 담아낼 수 있는 총체적인 기록 수단으로 인식되었다.

1900년대 기록시스템의 특징은 이 시기에 등장한 세 가지 대표적인 매체, 즉 타자기·축음기·영화를 통해 표출되고 있다. 키틀러는 타자기·축음기·영화를 문자·소리·이미지를 저장하고 유통시킬 수 있는 대표적인 기록시스템으로 보고 있으며, 이 세 가지 기록시스템

은 더 나아가 인간에 대한 인식의 변화에 결정적인 영향을 미치고 있다고 본다. 타자기는 구술언어를 기계적인 메커니즘에 따라 문자로 옮기는 기록매체에 해당한다. 낭만주의 시대에 내면의 소리를 문자로 기록한 시학의 자리에 타자기를 통해 기계적으로 표상되는 의미 없는 언어 기표들의 집합체가 등장하게 된 것이다. 타자기는 글을 쓰는 방식을 변화시켰을 뿐만 아니라, 더 나아가 인간의 인식에도 결정적인 영향을 미쳤다. 낭만주의 시대에 글은 매체에 상관없이 글을 쓰는 사람의 내면의 소리를 반영하고 있다고 인식되었다면, 타자기는 이러한 글자를 기계적으로 기록함으로써 인간의 정신세계를 해체시키는 결과를 가져왔다. 축음기 또한 소리에 대한 인식의 변화를 초래하였다. 축음기를 통해 소리를 기록할 수 있게 되자, 소리를 내면의 음성이 아닌 기계적으로 측정 가능한 물질로 파악하는 새로운 인식이 생겨나게 되었다. 한편 영화의 등장은 움직이는 실재 대상에 대한 인식의 변화를 초래하였다. 영화가 등장하기 이전에 실제로 움직이는 대상은 현실 세계에서만 가능한 것으로 인식되었다면, 영화는 연속적으로 움직이는 영상 이미지를 통해 실재 대상과 완벽하게 닮은 가상적 이미지를 재현해 냈다. 이로써 영화의 가상적 이미지는 실재 대상을 대체하게 되었고, 영화와 현실 사이의 경계는 더욱 모호하게 되었다. 즉 1900년대에 등장한 타자기·축음기·영화는 인간을 영혼의 존재로 이해하기보다는 단순한 기계적 메커니즘으로 파악함으로써 인간 자체에 대한 인식의 변화를 초래하였다.

이러한 매체이론적인 배경하에서, 이 책에서 본격적으로 탐구

하고자 하는 바는 각 시대마다 등장한 새로운 매체의 출현과 이를 통해 변화된 인간의 지각 및 세계에 대한 인식의 변화이다. 이에 따라 이 책은 크게 세 부분으로 구성되어 있는데, 1장은 16세기 전성기를 구가하던 엠블럼, 2장은 19세기 새로운 시각매체로서 각광받던 사진, 3장은 21세기 디지털 영상 문화를 대표하는 컴퓨터 게임을 다룬다. 특히 엠블럼을 다루는 1장에 상대적으로 많은 지면을 할애하였는데, 이는 엠블럼에 낯선 국내 독자들에게 엠블럼의 매체적 특성을 좀더 상세히 전달하기 위함이다. 이러한 세 가지 매체를 주제로 연구의 출발점으로 삼았던 질문은 크게 다음 두 가지 관점으로 정리해 볼 수 있다. 첫째, 16세기, 19세기, 21세기로 옮겨 가는 과정에서 대두된 시대적인 욕구와 기술적인 발전은 어떠한 연관성이 있으며, 이로 인해 탄생된 매체는 무엇이고 그것의 특징은 무엇일까? 둘째, 이와 연관해서 각 시대를 대표하는 매체를 통해 인간의 지각 및 세계에 대한 인식은 어떻게 변화되었을까?

우선 16세기 르네상스 시대로 거슬러 올라가 보기로 하자. 이 시기에 대두되기 시작한 가장 특징적인 현상 중에 하나는 시각적 이미지에 대한 관심이 그 어느 시대보다 증가하였다는 점이다. 고대와 중세에 세상을 인식하는 최고의 수단이 문자언어였다면, 르네상스 시대에 들어오면서 세상을 인식하는 새로운 수단으로서 이미지가 등장하게 되었다. 시각적 이미지에 대한 시대적 욕구는 15세기 중반 독일을 중심으로 시작된 인쇄술의 발전을 통해 더욱 커지게 되었다. 즉 인쇄술이 발전함에 따라 이미지와 텍스트를 함께 인쇄할 수 있는 기

술적인 토대가 만들어졌고, 이로 인해 이미지를 텍스트와 함께 인쇄하여 출판하는 것이 유행처럼 번져 나갔다. 엠블럼은 바로 이러한 시대적 욕구와 기술적 발전에 힘입어 탄생한 매체로서, 이미지와 텍스트가 결합된 하나의 문학 장르이다. 이러한 새로운 표현 양식의 등장은 문자와 더불어 이미지를 통해 세상을 지각하고 인식할 수 있는 새로운 가능성을 열어 주었다. 각 시대마다 새롭게 등장한 매체는 그 시대의 새로운 담론을 반영해 준다는 키틀러의 주장처럼, 엠블럼에는 근본적으로 르네상스 시대의 새로운 담론이 반영되어 있다. 중세 시대에는 창조주의 진리를 밝혀내기 위해 성경의 말씀과 자연에 천착하였다면, 르네상스 시대에는 인간의 본질적인 속성을 밝혀내기 위해 고대 신화와 자연에 천착하였다. 이로써 중세의 신 중심적 세계관은 인간 중심적 세계관으로 변화되었다. 르네상스 시대의 사람들은 대우주에 속하는 자연세계와 소우주에 속하는 인간세계가 유사성의 원리에 따라 서로 밀접히 연결되어 있으며, 자연의 이치를 탐구함으로써 인간 삶의 이치를 밝혀낼 수 있다고 생각하였다. 이처럼 엠블럼에는 대우주와 소우주, 자연과 인간의 조화로운 질서를 중시하는 르네상스 시대의 정신세계가 반영되어 있으며, 역으로 르네상스 시대의 정신세계는 시각적 기호 체계로 형성화된 엠블럼을 통해 가장 잘 표출되고 있다.

이에 반해, 19세기에 들어오면서 대두되기 시작한 가장 특징적인 현상 중에 하나는 현실을 있는 그대로 재현하고자 하는 인간의 잠재적인 욕구가 그 어느 시대보다 커졌다는 점이다. 현실 재현에 대

한 욕구는 급기야 사진 기술을 발전시키는 원동력으로 작용하였다. 기존의 회화와는 달리, 사진은 자연의 대상을 있는 그대로 사실적으로 재현함으로써 현실 세계에 대한 인간의 지각 및 인식의 변화를 초래하였다. 현실은 이제 더 이상 주체의 주관적인 관점에 따라 자율적으로 해석되는 대상이 아니라, 객관적으로 지각되고 인식 가능한 대상이 되었다. 이에 대해 롤랑 바르트Roland Barthes는 사진의 본질적인 특성은 '그것은-존재-했음'이라는 사진의 객관적 사실성에 있다고 언급한다. 사진의 객관적 사실성으로 인해 사진은 거짓 없는 진실성을 담보한 증거 자료로 인식되었다. 그러나 20세기에 들어오면서 사진의 객관적 사실성에 의문이 제기되기 시작하였다. 사진은 매체가 지니는 한계성으로 인해 현실을 왜곡하는 수단으로 사용되었다. 즉 사진은 사각형의 프레임으로 구성되어 있어서 현실의 일부분만을 보여 줄 뿐 사진 바깥에 있는 또 다른 현실은 보여 주지 못하기 때문이다. 이러한 사진의 한계에 대한 인식이 커져 가고 사진이 부르주아 계층의 소비 상품으로 전락해 가는 현실 속에서, 1920년대 아방가르드 예술가들은 사진의 상업적인 가치 대신 정치적인 기능을 새롭게 부각시키고자 하였다. 특히 이 시기 독일의 아방가르드 예술가들은 포토몽타주 기법을 통해 사진을 정치적인 계몽의 수단으로 적극적으로 활용하였다.

21세기 현대는 그 어느 시대보다 놀이적 충동이 강하게 일고 있다. 이러한 놀이적 충동은 디지털 기술을 통해 더욱 커지고 있으며, 역으로 디지털 기술은 놀이적 충동을 더욱 부추기는 방향으로 나아

가고 있다. 놀이적 충동에 대한 욕구와 디지털 기술의 발전은 오늘날 대중문화의 꽃으로서 인기를 더해 가고 있는 컴퓨터 게임에서 절정에 이르고 있는데, 이는 무엇보다도 디지털 기술이 현실의 작동 원리 자체를 시뮬레이션함으로써 현실과 완벽하게 닮은 가상현실을 만들어 낸다는 데 기인한다. 세계는 이제 더 이상 실제적으로 경험되는 물리적 공간이 아니라, 게임 속에서 가상적으로 경험되는 시뮬레이션의 공간이 된다. 즉 복잡한 세계의 구조는 게임 속에서 덜 복잡한 시스템으로 모델화되고 시뮬레이션되는 것으로 인식되고 있다. 세계의 모든 존재 형식들은 이제 컴퓨터 게임 속에서 시뮬레이션이 가능하며, 더욱더 정교해진 시뮬레이션 기술은 플레이어로 하여금 게임이 만들어 내는 가상 세계를 실재보다 더 실제적인 것으로 지각하게 한다. 객관적으로 비현실적인 세계가 플레이어의 지각을 통해 실제적인 것으로 인식되는 것은 플레이어의 지극히 주관적인 환상성과 몰입에서 비롯된다. 오늘날 컴퓨터 게임의 급진적 발전은 객관적으로 존재하지 않는 세계조차도 플레이어의 주관적인 환상을 통해 실제로 존재하는 것처럼 느끼도록 하는 가상성에 대한 경험을 더욱 강화시켜 주고 있다. 사진의 등장으로 변화된 현실에 대한 사실적이고 객관적인 인식은 이제 컴퓨터 게임 속에서 현실에 대한 가상적이고 주관적인 경험으로 변화되고 있다.

이 책은 2010년도 이화여자대학교 이화인문과학원의 '사이 시리즈' 중의 한 권으로 집필되었다. 이 책을 집필하면서 지금까지 발표된 여러 논문들을 부분적으로 발췌하고 보완하여 정리하였음을

밝혀 둔다. 1장은 「탈활자 문화의 전개 양상에 대한 연구: 엠블럼과 현대 광고를 중심으로」(『독일언어문학』 40집, 2008년 6월), 2장은 「사진과 텍스트의 혼종화 현상: 쿠르트 투홀스키의 『독일, 독일이 최고』를 중심으로」(『브레히트와 현대연극』 19집, 2008년 8월), 3장은 「디지털 매체에서의 융합의 의미와 문제점 연구: 컴퓨터 게임 〈니벨룽의 반지〉를 중심으로」(『브레히트와 현대연극』 21집, 2009년 8월)를 기반으로 했다. 끝으로 책을 저술할 수 있도록 경제적으로 후원해 준 이화인문과학원, 그리고 이 책을 편집하고 교정하였으며 좋은 아이디어를 제공해 준 그린비출판사 관계자 여러분께 진심으로 감사드린다. 매체와 지각 사이의 역학적 관계, 그리고 그 속에서 관찰되는 인간·매체·세계의 긴밀한 구조가 시대적 흐름과 기술의 발전에 따라 어떻게 변화되고 있는지를 고찰하는 데 이 책이 작은 도움이 되기를 바란다.

차례

매체,
지각을 흔들다

[1장]
엠블럼, 잠재된 세계의 시각화

1. 엠블럼 등장의 전제 조건

1) 인쇄술의 발달과 책 속 이미지의 등장

인쇄술이 발명되기 이전에도 유럽에 소위 '책'은 존재했었다. 그러나 14세기까지 중세 유럽에서 볼 수 있는 책이란 우리가 상식적으로 알고 있는 것처럼 종이로 만들어진 것이 아니었다. 당시까지만 해도 종이가 널리 보급되지 않았기 때문에, 송아지나 양 같은 짐승의 가죽을 얇게 다듬어서 만든 양피지 위에 손으로 글자를 써서 만든 필사본이 고작이었다. 손으로 일일이 글자를 써서 책을 만든다는 것은 엄청난 시간과 노력을 요구했을 뿐만 아니라, 책을 만드는 데 송아지나 양의 가죽이 필요했기 때문에 비용 또한 엄청나게 비쌌다. 따라서 중세 시대까지만 해도 책을 소유한 사람은 극히 드물었으며, 일부 특권층만이 책을 소유할 수 있었다. 이처럼 책을 만드는 데 엄청난 비용과 노

력이 필요했기 때문에, 중세에는 주로 수도원의 수도사들에 의해 책이 제작되었다. 당시 책을 제작하는 데 필요한 노동력과 경제력을 원활히 조달할 수 있는 곳은 수도원밖에 없었기 때문이다. 중세의 수도사들은 따라서 종교 활동의 일환으로서 책을 만들기 시작했으며, 따라서 책의 내용은 당연히 기독교와 관련된 것들이 대부분이었다.

14세기부터는 유럽에 목판인쇄술이 전수되어 사용되기 시작했다. 목판인쇄술이란 매끈한 나무판에 글자를 볼록하게 새긴 다음, 잉크를 묻혀서 양피지 위에 찍어 내는 기술을 말한다. 목판인쇄술이 등장하면서 이전처럼 책을 만들 때마다 일일이 손으로 글자를 베껴 쓰는 힘든 노역은 없어졌다. 따라서 책을 만드는 일은 한결 수월해졌지만, 목판인쇄에도 단점은 있었다. 글자를 새긴 나무판이 쉽게 갈라지고 쪼개졌으며, 따라서 새로운 판을 자주 만들어야 했기 때문이다. 요하네스 구텐베르크Johannes Gutenberg가 금속활자 인쇄술로 이러한 문제를 해결한 15세기 중반에 이르러서야 비로소 책의 대량 생산과 보급이 가능해졌다. 동양에서 전수된 종이가 널리 보급된 것 역시 책의 인쇄를 간편하고 수월하게 만들어 준 요인이었다. 이처럼 영구적으로 쓸 수 있는 금속활자의 발명으로 매번 목판에 글자를 새기는 시간과 노력을 절약할 수 있게 되었고, 이러한 금속활자의 발명은 유럽 사회에 책이라는 새로운 매체를 보편화시키는 데 커다란 영향을 미쳤다. 이제 일반 독자들도 저렴한 가격으로 책을 구입할 수 있게 되었고, 지식의 보급과 확산이 빠르게 진행되어 유럽 사회는 새로운 지식 문화를 맞게 되었다.

이처럼 유럽에서 인쇄술의 발달이 가능하게 된 배경과 그것이 문화의 변화에 끼친 영향을 크게 세 가지 측면에서 정리해 볼 수 있다. 첫째, 15세기 중반부터 보편화되기 시작한 인쇄술은 사회적이고 경제적인 측면과 밀접히 연관되어 있다. 14세기부터 유럽에는 도시의 등장과 더불어 새로운 중산층이 형성되기 시작하였고, 이들은 특히 교육과 책에 관심이 많았다. 또한 이 시기부터 유럽의 각 도시에 학교와 대학들이 세워지기 시작하였고(독일 최초의 대학인 하이델베르크 대학이 1386년에, 뒤이어 쾰른 대학이 1388년에 설립되었다), 이로 인해 책의 수요가 급격히 늘어났다. 이와 더불어 이 시기에는 경제가 점차 상승곡선을 그리면서 발전하고 있었기 때문에, 인쇄술이 그만큼 빨리 발전할 수 있었다. 둘째, 인쇄술의 발달은 무엇보다도 기술의 진보와 밀접히 연관되어 있다. 금속활자라는 당시의 최첨단 기술이 아니었다면 이러한 책의 대량 생산과 보급은 불가능했을 것이다. 셋째, 책의 보급과 확산으로 인해 유럽의 문화는 새로운 패러다임을 형성하게 되었다. 즉 이전에는 상상할 수 없었던 새로운 지식 문화가 책의 대량 생산과 보급으로 인해 가능해졌던 것이다.

그렇다면 책 속에 이미지는 언제부터 등장하여 텍스트와 결합하게 되었을까? 앞에서 살펴본 것처럼, 중세 유럽에서 책을 만드는 일에 종사한 사람들은 주로 수도원의 수도사들이었다. 중세 수도사들에게 있어서 책을 만드는 일은 기도, 명상, 성경 읽기 등과 더불어 중요한 업무 중에 하나였다. 특히 책은 기독교 교리를 널리 알리고 보존하는 수단으로 만들어졌기 때문에 무엇보다 중요한 것이었다.

그러나 14세기에 만들어진 책들은 거의 모두가 라틴어로 쓰여졌기 때문에 라틴어를 해독할 줄 모르는 일반 사람들은 성경을 제대로 이해할 수 없었다. 또한 당시에는 문맹률도 상당히 높았기 때문에 성경 속에 들어 있는 의미가 충분히 전달되지 못하는 경우가 많았다. 그리하여 글을 읽을 줄 모르는 사람들에게 성경의 내용을 알기 쉽게 전달하는 방법이 절실히 필요하게 되었다. 이렇게 해서 생겨난 것이 바로 책에 그림을 삽입하여 알리는 방법이었다.

14세기 말부터 15세기 초에 목판인쇄술이 등장하자, 수도사들은 글을 모르는 사람들을 위해 성경의 내용을 좀더 알기 쉽게 전달할 목적으로 목판에 그림을 새겨 넣기 시작하였다. 처음에 이들은 종이 한 장 한 장에 그림을 찍어 일명 '낱장 그림'을 만들었다. 이렇게 해서 만들어진 낱장 그림에는 그림만 그려져 있거나, 혹은 간단한 글자가 첨가되기도 했다. 나중에 수도사들은 낱장 그림들을 한데 모아 엮어서 하나의 책자를 만들었다. 이른바 그림책이 탄생한 것이다.

수도원을 떠나 일반 사회에 그림이 알려지기 시작한 것은 언제부터였을까? 구텐베르크의 경우에서 살펴보았던 것처럼, 유럽에서 인쇄술의 발달은 독일에서 가장 먼저 일어났다. 동양에서 전수된 목판인쇄술은 라인 강을 따라 유럽 전역에 보급되기 시작했으며, 이러한 지리적인 조건으로 인해 인쇄 기술은 당연히 독일을 중심으로 발달될 수 있었다. 일반 서적에 그림이 처음으로 도입되어 인쇄되기 시작한 곳도 바로 독일이었다. 이처럼 15~16세기에는 독일을 중심으로 새로운 인쇄 기술과 삽화 기술이 전 유럽에 전파되기 시작하였다.

이 시기에 등장한 그림의 도안 방식과 제작 기술은 필연적으로 독일적인 특색을 띠게 되었는데, 이는 독일 출신의 인쇄업자들이 유럽 곳곳에 진출하여 인쇄 기술과 더불어 삽화 기술을 전수했기 때문이다. 유능한 인쇄업자들은 당시 문화의 중심지였던 이탈리아에서 활동했으며, 15세기 후반 이탈리아에서 활동한 인쇄업자들은 거의 모두 독일 출신이었다고 한다.

그러면 여기서 독일을 중심으로 책에 그림이 삽입되어 인쇄되어 온 과정에 대해 간략하게 살펴보기로 하자. 구텐베르크가 금속활자를 발명한 이후에도 독일에서는 그림을 찍어 내는 데 목판인쇄가 사용되었다. 여기서 우리가 한 가지 주목할 점은 글자의 인쇄 방식과 그림의 인쇄 방식은 시대에 따라 약간의 차이를 보이고 있다는 점이다. 글자를 인쇄하는 방식은 시대에 변함없이 주로 활판인쇄 방식이 사용되었으나, 그림은 시대에 따라 목판인쇄에서 동판인쇄로, 동판인쇄에서 다시 석판인쇄로 변화하며 발전되어 왔다. 독일에서는 16세기까지 책에 글자와 그림을 함께 찍을 경우 활판인쇄와 목판인쇄가 동시에 사용되었다. 즉 글자를 인쇄할 경우에는 활판인쇄가, 그림을 인쇄할 경우에는 목판인쇄가 사용되었던 것이다. 두 방식 모두 양각 방식이었기 때문에 동시에 함께 찍을 수 있었다.

르네상스 시대까지만 해도 인쇄술은 고도의 기술을 필요로 했기 때문에, 누가 이러한 기술을 소유하고 있느냐가 무엇보다도 중요했다. 이 시기에는 따라서 책을 제작하는 데 있어서 인쇄업자의 이름이 무엇보다 중요한 역할을 했다. 이 시기에 출판된 책에 저자의 이

름과 더불어 인쇄업자의 이름을 부가했던 것은 바로 인쇄업자의 중요성을 단적으로 보여 주는 예라고 할 수 있다. 기록에 따르면, 독일에서 최초로 책에 그림을 삽입하여 인쇄한 사람은 밤베르크 출신의 인쇄업자 알브레히트 피스터Albrecht Pfister라고 전해진다. 그는 독일 중세문학에 속하는 요하네스 폰 테플Johannes von Tepl의 『보헤미아의 농부』Der Ackermann von Böhmen, 중세의 민간 우화를 모아 엮은 울리히 보너Ulrich Boner의 『보석』Edelstein, 이탈리아의 야코부스 드 테르모Jacobus de Thermo가 쓴 『가난한 자들을 위한 성경』Biblia pauperum과 『사탄 베리알』Belial의 독일어판 등을 찍어 냈다. 이 책들의 출판년도로 미루어 볼 때, 독일에서 그림책이 일반 사람들에게 알려지기 시작한 것은 대략 1460년경으로 추정된다.

1470년경에는 안톤 코베르거Anton Koberger가 책에 그림을 삽입하여 인쇄하기 시작했다. 코베르거는 1470년부터 1500년까지 뉘른베르크에서 인쇄소를 운영했는데, 그가 이 시기에 인쇄한 책들은 대부분 라틴어로 쓰여졌으며, 종교·철학·법학·문학에 관한 것들이었다. 그 밖에도 그는 독일어로 쓰여진 몇 권의 책들을 인쇄했는데, 이 가운데 가장 대표적인 작품은 1483년에 두 권으로 펴낸 독일어 성경책이었다. 그러나 무엇보다도 그의 뛰어난 인쇄 기술을 가장 잘 보여 주는 작품은 그림책이었다. 코베르거가 1498년에 인쇄한 『종말』 Apocalypse에는 르네상스 시대 독일을 대표했던 유명한 화가 알브레히트 뒤러Albrecht Dürer가 직접 그린 목판 그림이 실려 있다. 이 책이 유럽에 소개되기 시작하자, 뒤러의 목판 그림도 엄청난 인기를 끌기

시작하였다. 코베르거의 또 다른 대표적인 인쇄물로는 독일의 인문주의자이자 역사가인 하르트만 쉐델Hartmann Schedel이 쓴 1493년판 『세계 연대기』Weltchronik를 들 수 있다. 이 책에는 다양한 그림들이 삽화로 실려 있어서 코베르거의 뛰어난 인쇄 기술을 엿볼 수 있다.

15세기를 거쳐 16세기로 접어들면서 책의 생산은 기하급수적으로 증가하기 시작하였다. 16세기는 실로 '문예부흥기'라는 표현에 걸맞게 인쇄술이 널리 보편화되어 대량으로 책이 출판되었으며, 당시 독일어권 지역에는 대략 15만 권에 해당하는 도서목록이 만들어졌다고 한다. 1508년부터 비텐베르크에서 인쇄업자로 활동했던 요하네스 라우-그루넨부르크Johannes Rhau-Grunenburg는 독일의 종교개혁가 마르틴 루터Martin Luther의 저서를 최초로 인쇄함으로써 독일 사회에 엄청난 영향을 끼쳤다. 일설에 따르면, 1517년에 루터가 완성한 로마 가톨릭 교회를 비난하는 반박문의 인쇄도 라우-그루넨부르크가 맡았다고 전해진다. 그 밖에도 요한 루프트Johann Lufft는 1534년부터 1550년까지 해마다 루터의 성경에 그림을 삽입하여 인쇄했다. 비슷한 시기에 프랑크푸르트에서 활동했던 크리스티안 에게놀프Christian Egenolff는 유명 화가들을 삽화가로 고용하여 책에 실리는 그림의 수준을 높이고자 했으며, 지크문트 파이어아벤트Sigmund Feyerabend는 시장성이 높은 대중서적을 주로 인쇄하여 상업성을 높이고자 했다. 그는 일반 독자들을 위해 역사, 시문학, 전설 등에서 발췌한 그림들을 책에 삽입하여 인쇄했으며, 그의 그림책들은 점차 독자들의 인기를 끌기 시작하였다.

이처럼 15~16세기 독일을 중심으로 전파되기 시작한 인쇄 기술과 삽화 기술로 인해 르네상스 시대에는 무엇보다도 이미지가 엄청난 인기를 끌게 되었다. 당시 독자들은 그림이 던져 주는 신선한 충격에 매료되어 있었기 때문에, 그림이 실리지 않으면 책이 팔리지 않을 정도였다. 이처럼 16세기에 일기 시작한 이미지에 대한 관심과 인쇄 기술의 발전은 급기야 이후 엠블럼이라는 새로운 장르를 탄생시키는 역사적이고 기술적인 토대가 되었다.

2) 고대 에피그램

에피그램epigram이란 고대의 문인들이 주로 사용하던, 제목과 짧은 시행의 텍스트로 구성된 시문학 형식을 말한다. 서구 유럽에서 에피그램의 근원은 고대 그리스까지 거슬러 올라간다. 고대 그리스에서는 사람이 죽었을 때 묘비 위에 죽은 사람을 오래 기억할 만한 의미 있는 내용을 기록해 왔다. 에피그램은 바로 이러한 일상적인 관습으로부터 시작되었다. 여기서 중요하게 부각된 사실 중에 하나는 '돌'로 된 묘비 위에 글을 새기는 작업이었다. 돌로 만들어진 묘비는 그것의 공간적인 특성으로 인해 일상에서 사용하는 구어체와는 다른 언어 체계를 필요로 하였다. 다시 말해서 돌 위에 글을 새기는 작업은 기술적으로 그리고 공간적으로 커다란 제약을 받는 작업이었고, 이로 인해 묘비 위에 새기는 글은 일상 언어와는 다른 시적인 언어를 띠게 된 것이다. 에피그램은 이처럼 돌로 만들어진 묘비 위에 죽은

사람을 기억하기 위해 시적인 언어로 글을 새기는 방식으로부터 발전되었다.

고대 그리스의 초기 에피그램에는 일반적으로 죽은 사람의 이름을 제목으로 달았다. 그러나 에피그램의 내용만으로도 어떤 사람을 의미하는지를 명확히 알 수 있게 되면서, 제목은 부차적인 것으로 여겨져 에피그램에서 사라졌다. 이 때문에 고대에 쓰여진 에피그램에는 대부분 제목이 없었다. 하지만 이러한 에피그램은 후세대 독자들에게는 내용 파악이 쉽지 않았고, 에피그램을 라틴어로 옮긴 번역자들은 후세대 독자들의 이해를 돕기 위해 에피그램에 제목을 달기 시작하였다(Hess, *Epigramm*, p.7). 이처럼 에피그램에 제목이 첨가되기 시작하면서 에피그램은 하나의 시문학 형식을 띠게 되었다.

에피그램을 최초로 시문학 형식으로 구체화시킨 사람은 로마 시대에 활동했던 시인 마르티알리스Marcus Valerius Martialis로 알려져 있다. 그는 에피그램을 통해 당시 로마의 일상생활을 아이러니하고 풍자적으로 묘사했다. 특히 짧고 정곡을 찌르는 듯한 핵심적인 언어를 사용하여 무능한 의사, 재능 없는 시인, 기만당한 남편, 겉만 멀쑥한 멋쟁이 등 주변 사람들의 삶을 조소적으로 표현했다.

고대 에피그램은 이후 르네상스 인문주의자들에게 커다란 영향을 미쳤다. 특히 마르티알리스의 에피그램과 고대 그리스 시대에 쓰여진 『그리스 사화집詞華集』*Anthologia Graeca*은 시문학에 대한 인문주의자들의 관심을 고취시키는 데 중요한 역할을 했다. 『그리스 사화집』은 대략 기원전 5세기 중반부터 중세까지 수많은 시인들

이 기록한 고대 에피그램을 모아 놓은 선집이다. 『그리스 사화집』이 편찬되기 이전에 최초의 에피그램 모음집은 기원전 100년경 멜레아그로스Meleagros가 펴낸 『화환』Stephanos인데, 이 모음집은 이후 다른 편집자들에 의해 계속 보완되어 편찬되다가 980년경 케팔라스Constantinus Cephalas에 의해 결정판으로 출간되었다. 이 판본은 시간이 지나면서 그만 유실되었으나, 1606년경에 우연히 하이델베르크에서 필사본이 고스란히 발견되었다. 케팔라스가 편집한 『그리스 사화집』에는 수많은 그리스 시인들이 창작한 종교시, 교훈시, 연애시, 풍자시, 서정시, 수수께끼 등 다양한 형태의 시들이 실려 있으며, 시에서 다루는 주제 또한 사랑, 죽은 자에 대한 애도, 신과 세계에 대한 성찰, 인생의 경험담, 도덕적 교훈, 세상에 대한 풍자와 조롱 등 다양하다.

그러면 『그리스 사화집』에 실린 몇 편의 시를 감상해 보자. 알렉산드리아의 레오니다스Leonidas가 쓴 4행시는 다음과 같다.

눈먼 거지는 앉은뱅이의 다리가 되어 주는 보답으로
앉은뱅이의 눈의 도움을 받았다네.
서로에게 부족한 것들을 보충해 가면서
불완전한 두 사람이 서로 결합하여 완전한 한 사람이 되었다네.
(Paton, *The Greek Anthology*, Vol.III, p.9)

레오니다스의 이 시는 눈먼 거지와 앉은뱅이의 예를 통해 서로

돕고 살아가는 사람들의 따뜻한 인간애를 묘사하고 있다.

다음은 마케도니아의 파르메니온Parmenion이 쓴 4행시이다.

망토를 덮는 것만으로도 난 충분하다네.

뮤즈의 꽃들을 먹고사는 나는 식탁의 노예는 결코 될 수 없다네.

나는 어리석은 재산을 싫어하고, 나를 아래로 내려다보는 청중 앞에

서지 않을 것이라네.

나는 약간의 음식이 주는 자유를 알고 있다네. (p.25)

파르메니온의 이 시는 청렴결백하게 살아가는 한 시인의 삶의 태도를 잘 묘사해 주고 있다. 많은 재산과 청중의 인기도 원하지 않은 채 그저 약간의 음식과 약간의 옷만으로도 만족하며 살아가는 삶의 자세를 통해 시인의 소박한 인생관을 엿볼 수 있다.

다음은 무명의 시인이 쓴 4행시이다.

난 젊었을 땐 가난했는데, 지금은 늙었는데 부자라네.

사람들 가운데 유일하게 나는 젊어서도 늙어서도 불행하다네.

재산이 필요할 땐 가진 게 아무것도 없었는데,

지금은 재산을 사용할 수 없는데 재산이 있다네. (p.71)

이 시는 인생의 아이러니에 대해 노래하고 있다. 여기서 시인은 젊어서 하고 싶은 일이 많아 돈이 절실히 필요할 땐 돈이 없다가, 막

상 늙어서 아무 활동도 하지 못하게 되자 돈이 생기게 된 자신의 기막힌 운명에 대해 한탄하고 있다. 이런 점에서 볼 때, 필요한 물질이 적당한 시기에 주어지는 것도 커다란 행운이라 할 수 있다.

이처럼 에피그램은 고대 그리스 시인들의 삶의 교훈, 생활신조, 인생에 대한 한탄 등을 간결한 문체로 전달하고 있어서, 고대인들의 일상사를 엿볼 수 있는 시문학 장르라고 할 수 있다.

3) 르네상스 상형문자

중세 시대에는 '성경의 말씀이 곧 진리'라는 생각이 널리 퍼져 있었기 때문에, 고대 이집트 문화를 바라보는 시각이 상당히 부정적이었다. 그러나 르네상스 시대에 들어오면서 이집트 문화에 대한 관심이 지식인 및 학자들 사이에서 열띠게 일기 시작하였다. 르네상스 인문주의자들은 고대 그리스-로마 문화에 심취해 있었기 때문에, 고대인들이 남긴 문헌을 새롭게 조명하고 재해석하려는 시도들을 하게 되었다. 이런 과정에서 인문주의자들은 고대 문헌에 자주 언급된 이집트 문화에 주목하기 시작했는데, 특히 이들이 관심을 가진 부분은 바로 이집트 상형문자였다. 르네상스 인문주의자들이 이집트 상형문자에 지대한 관심을 보인 이유 중에 하나는 수수께끼 같은 암호 체계로 이루어진 상형문자 속에 세상에 대한 본질적인 지혜가 숨겨져 있을 것이라는 생각 때문이었다. 이들에게 이집트 상형문자는 사물의 본질적인 속성을 담고 있는 암호 체계와도 같은 것이었다. 따라서 인

문주의자들은 상형문자 속에 들어 있는 사물의 속성을 밝혀냄으로써 세상에 대한 보편적인 진리와 지혜를 얻어 낼 수 있다고 보았다.

덧붙여 르네상스 시대에 우연히 발견된 한 권의 책은 이집트 상형문자에 대한 관심을 더욱 증폭시키는 계기가 되었다. 당시 인문주의자들 사이에서 엄청난 센세이션을 불러일으켰던 이 책은 바로 이집트 출신의 철학자 호라폴로Horapollo가 쓴 『상형문자』Hieroglyphica이다. 5세기경에 필리푸스Philippus라는 사람이 이 책을 그리스어로 번역했다고 전해지는데, 1419년 한 사제가 이 번역본을 우연히 발견하여 르네상스의 중심 도시인 피렌체로 가지고 오면서 인문주의자들에게 널리 알려지게 되었다. 번역된 『상형문자』는 두 권으로 되어 있었는데, 모두 손으로 직접 쓴 필사본이었다. 그림은 전혀 들어 있지 않았으며, 모든 내용들은 문자로만 기록되어 있었다. 그러나 이 책이 당시 인문학자들 사이에서 엄청난 인기를 끌기 시작하자, 이후에는 책에 다양한 그림들이 삽입되어 인쇄되었다.

여기서 『상형문자』의 내용에 대해 잠시 살펴보기로 하자. 책의 한쪽에는 사물이나 동식물들의 이름이 나열되어 있고, 다른 쪽에는 그것이 뜻하는 의미가 적혀 있다. 예를 들어 이 책에서 뱀장어는 "모든 사람들에게 적대적인 자"를 가리키는데, 이는 다른 물고기들과 잘 어울리지 않는 뱀장어의 속성에서 나온 것이다. 돼지는 "더러운 사람"을 가리키는데, 지저분하고 더러운 환경에서 살아가는 돼지의 속성에서 비롯된 비유임을 알 수 있다. 한편 수레바퀴는 "운명의 변화"를 뜻하는데, 이도 마찬가지로 수레바퀴의 특성에서 나온 것이다.

항상 위아래가 바뀌는 수레바퀴의 변화는 인간 운명의 변화와 비슷한 양상을 보여 준다. 서양 미술에 수레바퀴를 타고 위아래로 상승과 하강을 반복하는 운명의 변화를 보여 주는 그림이 많은 것도 이 때문이다.

호라폴로의 『상형문자』는 이처럼 사물이 지니고 있는 본질적인 속성을 인간의 속성과 비교해서 설명하고 있다. 르네상스 인문주의자들이 호라폴로의 책에 열광했던 이유는 바로 상형문자 속에 들어 있는 사물의 본질적인 속성을 해독함으로써 세상의 진리를 터득할 수 있다고 생각하였기 때문이다. 인문주의자들에게 이집트 상형문자는 따라서 세상에 대한 인식론적 깊이와 인생의 진리가 담긴 신성한 기록과도 같은 것이었다. 호라폴로의 책은 당시 인문학자들뿐만 아니라 건축가, 예술가, 작가들에게도 지대한 영향을 미쳤는데, 대표적인 예로 레온 바티스타 알베르티Leon Battista Alberti와 프란체스코 콜론나Francesco Colonna를 들 수 있다. 알베르티는 르네상스 이탈리아 예술을 대표하는 중요한 인물로서 상형문자의 원리를 예술이나 건축 등에 응용하였으며, 콜론나는 상형문자의 원리를 문학작품에 응용하였다. 이처럼 르네상스 시대에 이집트 상형문자는 단순히 학문적인 연구 대상을 넘어 건축이나 문학작품 등에 이르기까지 다양한 곳에 활용되었다.

여기서 잠시 르네상스 상형문자의 독특한 특성을 가장 잘 보여주는 프란체스코 콜론나의 문학작품을 잠시 살펴보기로 하자. 콜론나는 베네치아의 도미니크회 수도사였는데 문학에도 지대한 관심을

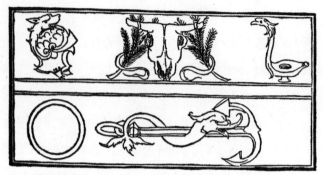

그림 1 『폴리필루스의 꿈 이야기』의 주인공 폴리필루스가 꿈속에서 본 그림
(Colonna, *Hypnerotomachia Poliphili*, p.69).

가지고 있었다. 라틴어와 이탈리아어로 쓰여진 그의 소설『폴리필루스의 꿈 이야기』*Hypnerotomachia Poliphili*는 1499년에 다양한 그림들과 함께 책으로 인쇄되었다. 콜론나의 책은 아름답고 섬세한 배경 묘사와 진기한 대상들을 보여 주는 그림들로 인해 르네상스 시대 가장 화려한 책으로 손꼽히고 있다. 이 책의 줄거리는 주인공 폴리필루스가 꿈속에서 사랑하는 여인에게로 가는 길을 어떻게 찾았는지에 대한 이야기를 그리고 있다. 폴리필루스는 꿈속에서 환상적이고 유토피아적인 풍경과 신비롭고 기이한 건물들을 많이 보았는데, 책 속에는 그가 꿈속에서 보았던 건물들에 새겨진 다양한 형태의 상형문자가 그림으로 삽입되어 있다. 책 속에 삽입된 상형문자의 몇 가지 예들을 살펴보자.

〈그림 1〉은 주인공 폴리필루스가 꿈속에서 본 웅장하고 화려한 다리의 난간에 새겨진 상형문자들이다. 위쪽과 아래쪽에 새겨진 상

형문자는 각각 다리의 양쪽에 새겨진 서로 다른 그림문자들을 보여준다. 먼저 윗줄에 있는 그림부터 살펴보자. 맨 왼쪽 것은 개의 머리로 장식된 투구이며, 가운데 것은 양쪽 뿔을 나뭇가지로 장식한 황소의 두개골이고, 오른쪽 것은 촛불을 꽂는 고풍스런 등잔이다. 각각의 사물들이 의미하는 바를 살펴보면, 우선 개의 머리로 장식된 투구는 전투 시 얼굴을 보호하는 투구에 개의 머리 형태의 장식을 덧붙임으로써 투구 본연의 '보호'의 의미에 더하여 '장식물' 혹은 '보물'의 의미를 함께 내포하고 있다. 두번째로 양쪽 뿔을 나뭇가지로 장식한 황소의 두개골은 '인내'를 뜻한다. 황소의 유일한 공격 무기인 뿔에 나뭇가지가 매여 있기 때문에, 여기에 담긴 속뜻은 상대방을 공격하기보다는 인내하라는 의미로 읽을 수 있다. 세번째로 고풍스러운 등잔은 촛불을 올려놓는 받침대 역할을 하는 것으로서 '인생' 혹은 '삶'을 의미한다. 우리나라에서도 그렇지만, 촛불은 시간이 흐름에 따라 녹아 버리는 속성이 있기 때문에 종종 인생에 비유된다. 이 그림에서 각각의 상형문자가 지니고 있는 이러한 의미들의 총합을 통해 "인내는 곧 삶의 보물이며, 은신처이자 보호이다"라는 하나의 추상적인 문장이 만들어진다. 이처럼 콜론나의 책에 삽입된 상형문자는 서로 다른 그림의 결합을 통해 각각의 그림이 뜻하는 것보다 더 많은 의미를 도출하고 있다.

다음에는 다리의 다른 편에 새겨진 상형문자의 의미를 알아보자. 〈그림 1〉의 아랫줄 왼쪽에는 원이 그려져 있고, 오른쪽에는 커다란 닻에 돌고래 한 마리가 감겨 있다. 여기서 원은 시작도 끝도 없기

그림 2 폴리필루스가 꿈속에서 본 아치형 다리의 장
식(*Hypnerotomachia Poliphili*, p.133).

때문에 일반적으로 '항상'·혹은 '영원히'라는 의미를 내포하고 있다.
한편 돌고래는 바다를 빠르고 신속하게 헤엄쳐 다니는 속성을 지니
고 있기 때문에 '빠름' 혹은 '신속함'을 의미한다. 이와 반대로 닻은
배를 정박시킬 때 사용하는 도구로서 '멈춤' 혹은 '휴식'이라는 의미
를 내포하고 있다. 여기서 돌고래는 닻에 감겨 있기 때문에 빠르고
신속하게 움직이는 데 방해를 받게 된다. 즉 이것이 담고 있는 속뜻
은 빠르고 신속한 행동을 잠시 멈춤으로써 마음에 여유를 가지라는
의미이다. 위쪽에 새겨진 상형문자와 마찬가지로 아래쪽에 새겨진

상형문자도 서로 다른 그림의 조합을 통해 "항상 여유를 가지고 서둘러라"라는 추상적인 문장을 이끌어 내고 있다.

콜론나의 책 속에 삽입된 또 다른 상형문자의 예를 보자. 〈그림 2〉는 폴리필루스가 꿈속에서 본, 아치형으로 만들어진 다리의 가운데 부분에 새겨진 기이한 그림이다. 그림에는 한 여자가 그려져 있는데, 반쯤은 의자에 앉아 있고, 반쯤은 다리를 들어 올리고 있다. 더욱 기이한 것은 앉아 있는 쪽 손에는 날개를 들고 있고, 다리를 든 쪽 손에는 거북이를 들고 있다는 점이다. 여기서 날개는 '빠름' 혹은 '신속함'을, 거북이는 '느림' 혹은 '더딤'을 뜻한다. 한편 반쯤 앉아 있는 여인의 자세는 '멈춤' 혹은 '휴식'을 의미하며, 반대로 반쯤 일어서려는 자세는 '서두름' 혹은 '급함'을 의미한다. 날개와 거북이라는 상반된 속성을 갖는 물체를 양손에 들고, 앉음과 일어섬이라는 상반된 자세를 동시에 취함으로써 이 그림은 "앉음을 통해 서두름을 조절하고, 일어섬을 통해 느림을 조절하라"는 교훈적인 삶의 지혜를 도출해 내고 있다.

『폴리필루스의 꿈 이야기』는 독자들의 호기심과 궁금증을 자극하는 기이하고 신기한 그림문자로 당시 선풍적인 인기를 끌어모았다. 콜론나의 책은 인문학자들뿐만 아니라 뒤러나 알베르티 같은 예술가들, 프랑수와 라블레François Rabelais 같은 작가들에게까지 지대한 영향을 미쳤다. 콜론나의 책 속에 삽입된 상형문자는 앞에서 살펴본 것처럼 호라폴로가 쓴 이집트 상형문자와는 다른 독특한 특성을 지니고 있다. 우선 눈에 띄는 점은 서로 다른 이미지들의 결합을 통

해 각각의 이미지가 내포하는 것 이상의 의미를 도출하고 있다는 것이다. 즉 서로 다른 그림들의 결합을 통해 하나의 추상적인 문장을만들어 내고 있다(그림 1의 경우). 다음으로 눈에 띄는 점은 여러 사물들을 동시에 보여 줌으로써 각각의 사물들이 지니고 있는 본질적인 속성뿐만 아니라, 사물들의 전체적인 총합을 통해 복잡하고 추상적인 의미를 도출하고 있다는 것이다(그림 2의 경우). 콜론나의 책 속에 들어 있는 이러한 의미 해석은 상당히 주관적이고 자의적인 성격을 띠고 있다. 그러나 여기서 우리가 주목할 점은 그가 이러한 시도를 통해 이집트 상형문자와는 다른 르네상스 상형문자의 독특한 특성을 이끌어 내고 있다는 점이다. 콜론나의 책 속에 삽입된 상형문자의 체계는 이집트 상형문자와는 다른 르네상스 상형문자의 독특한 체계를 보여 주는 것이며, 이는 이후 등장할 엠블럼에도 커다란 영향을 미쳤다.

4) 임프레사 예술

'임프레사'impresa란 그림과 짧은 격언으로 이루어진 문장紋章 예술의 한 형태로서 그 기원은 대략 14세기 말경에 부르고뉴와 프랑스의기사들 사이에서 일기 시작한 관습에서 유래한다(Warncke, *Symbol, Emblem, Allegorie*, p.33). 당시 부르고뉴와 프랑스의 기사들은 가문의 문장 이외에도 자신을 나타내기 위해 배지badge를 다는 관습이 있었는데, 배지에는 그림과 함께 소유자의 이름이나 짧은 격언이 새겨

져 있었다. 이러한 관습은 15세기
경에 프랑스의 기사들에 의해 이
탈리아에 널리 퍼지게 되었다. 이
후 임프레사는 점차 귀족층에서
상류층으로, 다시 일반 시민 계층
으로 전해져 내려왔다. 16~17세
기에 임프레사는 널리 보편화되
어 벽 장식, 가구, 옷, 모자, 메달,

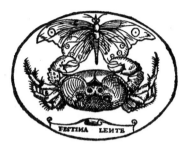

그림 3 나비와 게의 임프레사. 흔히 '아우구
스투스의 임프레사'라고 불린다.

책 표지 등 실용품에까지 광범위하게 응용되었다.

　서구 유럽에서 이러한 문장 예술의 기원은 대략 12세기경 기사
가 얼굴을 가리는 투구를 착용하면서 시작되었다. 투구를 착용하게
되자, 시야가 좁아져 적군과 아군을 구별하기가 어려워졌다. 따라서
기사가 사용하는 방패에 문양을 그려 넣어 적군과 아군을 구별하기
쉽게 하였다. 이러한 문양은 이후 문장 예술로 발전하게 되었고, 문
장은 유럽에서 일반적으로 귀족들 사이에서 신분을 나타내는 표식
으로 사용되었다. 여기서 임프레사가 일반 문장 예술과 다른 점은 바
로 그림과 짧은 격언으로 구성되어 있다는 점이다.

　그러면 임프레사가 어떤 것인지를 몇 가지 예를 통해 구체적으
로 살펴보기로 하자. 〈그림 3〉의 임프레사에는 나비와 게가 그려져
있고, 그 밑에는 라틴어로 "Festina Lente"라는 짧은 격언이 쓰여 있
다. 그림에서 나비는 '빠름'을 상징하며, 이와 반대로 게는 '느림'을
상징한다. 흥미로운 것은 게가 앞쪽 집게다리로 나비의 날개를 붙잡

그림 4 라파엘 리아리오 추기경의 임프레사(왼쪽)와 루이 12세의 임프레사(오른쪽)

고 있는 듯한 모습이다. 즉 빨리 날아가는 나비를 견제한다는 상징적인 의미가 담겨 있다. 그 밑에 라틴어로 쓰여 있는 "Festina Lente"는 로마의 황제 아우구스투스가 즐겨 쓰던 경구로서 "여유를 가지고 서두르자"라는 뜻이다. 나비와 게를 통해 의미하는 바와 "여유를 가지고 서두르자"라는 격언은 여기서 서로 보완 관계에 놓여 있다. 이로써 아우구스투스의 임프레사에 들어 있는 숨은 뜻은 '어느 정도 여유를 가지면서 서두르자'라는 의미를 담고 있다.

〈그림 4〉의 왼쪽 그림은 16세기 로마 가톨릭 교회의 라파엘 리아리오Raffaele Riario 추기경의 임프레사이다. 배를 저을 때 사용하는 노와 지구본이 있고, 그림 중간에 화려하게 휘감겨 있는 리본 위에는 라틴어로 "Hoc opus"라고 쓰여 있다. 지구본은 '세계'를, 배의 노는 '조종'을 상징한다. 이로써 지구본과 배의 노는 여기서 '세계를 조종하다'라는 속뜻을 지니고 있다. 리본 위에 쓰여 있는 라틴어 "Hoc opus"는 '이 작품'이라는 뜻이다. 이로써 리아리오 추기경의 임프레

사는 세계를 조종하는 것 자체가 하나의 멋진 작품이라는 의미를 담고 있다. 세상의 움직임을 제어하고 조종할 수 있는 자는 신뿐이며, 이러한 신의 능력을 현실 세계에서 대행할 수 있는 자는 교황의 대리인으로서 추기경 자신뿐이라는 속뜻이 담겨 있다. 임프레사는 이처럼 한 개인의 소원, 희망, 포부, 계획, 야망 등을 은밀히 표현할 때 널리 사용되었다.

〈그림 4〉의 오른쪽 그림은 프랑스의 왕 루이 12세의 임프레사이다. 여기에는 고슴도치와 왕관이 그려져 있고, 화려하게 장식된 리본 위에는 라틴어로 "Cominus et eminus"라고 쓰여 있다. 여기서 고슴도치는 '방어 및 보호'를, 왕관은 '왕'을 상징한다. 리본 위에 쓰여 있는 라틴어 "Cominus et eminus"는 '가까운 곳과 먼 곳에서'라는 뜻이다. 따라서 이 임프레사는 '가까운 곳에 있든 먼 곳에 있든 마치 고슴도치가 뾰족한 가시털로 자신의 몸을 지키고 방어하는 것처럼 왕은 항상 백성들을 염려하고 보호한다'라는 속뜻이 들어 있다.

서구 유럽에서 임프레사에 관한 최초의 연구자는 이탈리아의 인문주의자이자 역사학자인 파올로 조비오Paolo Giovio로 알려져 있다. 그가 1557년에 저술한 『전사와 연인의 임프레사 대화록』Dialogo dell' imprese militari et amorose은 당시 임프레사 예술에 관한 최초의 학문적인 연구로서 대화 형식으로 기술되어 있다. 이 저서에서 조비오는 임프레사를 성공적으로 구현하기 위한 다섯 가지 전제 조건에 대해 설명한다(Warncke, Symbol, Emblem, Allegorie, p.38 참조). 첫째, 임프레사는 영혼과 육체가 잘 결합되어야 한다. 여기서 영혼이란 문

자로 쓰여진 짧은 격언을 의미하며, 육체는 시각적인 그림을 의미한다. 인간이 하나의 온전한 인격체로 인정받기 위해서는 영혼과 육체가 조화롭게 결합되어야 하는 것처럼, 임프레사가 예술적인 가치를 지니기 위해서는 영혼과 육체에 해당하는 그림과 문자의 결합이 조화를 이루어야 한다는 것이다. 둘째, 임프레사가 전달하는 의미는 너무 불명확해서도 안 되며, 또 너무 명확해서도 안 된다. 다시 말해서 임프레사가 전달하고자 하는 의미는 풀기 어려운 암호처럼 너무 어려워서도 안 되고, 그렇다고 누구나 이해할 수 있을 정도로 쉬워서도 안 된다는 것이다. 따라서 임프레사는 어느 정도 해독 가능한 의미를 은밀히 전달해야 한다. 셋째, 임프레사는 외관상 아름다워야 한다. 임프레사에 그려지는 해·달·별·불·물·꽃·희귀한 동물 등은 보는 사람들로 하여금 미적 아름다움을 느끼게 해줄 수 있어야 한다. 즉 임프레사에서 중요한 것은 미적 아름다움을 추구하는 것이다. 넷째, 임프레사에는 인물을 묘사해서는 안 된다. 임프레사에 여러 다양한 사물이나 동식물들은 그려 넣을 수 있어도 인간의 형상은 어떠한 형태로든지 묘사해서는 안 된다. 다섯째, 임프레사의 영혼에 해당하는 격언은 외국어로 짧고 간결하게 표현할 수 있다. 이렇게 함으로써 임프레사에 들어 있는 속뜻이 은밀하게 전달할 수 있다. 이때 격언은 짧고 간결하게 표현하되 너무 짧아서 그것이 무슨 뜻인지 전혀 파악할 수 없어서는 안 되며, 보통 두세 개의 단어로 이루어지는 것이 이상적이다.

2. 엠블럼, 이미지와 텍스트가 만나다

1) 엠블럼, 전 세대의 유산

엠블럼이라고 하면, 우리는 흔히 자동차·학교·회사 등을 상징하는 로고를 가장 먼저 떠올리게 된다. '엠블럼'은 원래 고대 그리스어로 돌이나 금속 등에 '무언가를 새겨 넣다'라는 의미를 지니고 있다. 이런 점에서 엠블럼의 첫번째 의미는 무언가를 새겨 넣는 이미지와 밀접히 연관되어 있다. 예를 들어 고대에는 동전, 메달, 모자 등에 그 시대를 상징하는 장식이나 문양 등을 새겨 넣곤 했는데, 이러한 것을 엠블럼이라 불렀다. 이처럼 엠블럼은 일차적으로 장식이나 문양 등을 뜻하는 이미지를 말한다. 그러나 르네상스 시대에 들어오면서 원래 이미지를 뜻하는 엠블럼의 의미에 새로운 의미가 첨가되기 시작하였다. 대체적으로 짧은 시에 의미가 모호한 그림을 곁들이고 제목을 단, 별도의 문학 장르로 인식되기 시작한 것이다(엠블럼의 구체적인 형태는 이 절의 4항에 삽입된 그림들을 참조하라).

엠블럼을 새로운 형태의 문학 장르로 처음 구체화시킨 사람은 이탈리아의 법학자이자 인문학자인 안드레아스 알치아투스Andreas Alciatus였다. 그는 법학 이외에 고대사에도 관심이 많았다. 특히 고대 로마 시대에 돌에 새겨진 문장에 많은 관심을 갖고 있었으며, 이러한 고대 문헌 자료를 연구하기 위해 젊은 시절 이곳저곳으로 여행을 많이 다녔다. 그는 여행에서 수집한 다양한 자료들을 정리하여 모아 두

었으며, 때로는 이 자료들을 토대로 하여 시를 짓기도 했다. 또한 그는 고대 신화와 그리스 문학에도 상당한 관심을 가지고 있었다. 그는 고대 그리스어로 쓰여진 『그리스 사화집』을 라틴어로 번역하기도 했는데, 이 사화집은 엠블럼을 구상하는 데 많은 영향을 끼쳤다. 알치아투스는 또한 수사학에도 관심이 많았는데, 특히 키케로의 수사학적인 문체에 관심을 가지고 있었다고 한다. 이처럼 알치아투스가 젊은 시절부터 관심을 가져 왔던 고대사, 고대 신화, 그리스 문학, 수사학 등은 모두 엠블럼에 커다란 영향을 미쳤다.

하지만 엠블럼의 탄생에 있어 중요한 전제 조건은 앞서 살펴본 것처럼 인쇄술의 발달에 따라 이미지와 텍스트를 함께 인쇄할 수 있게 된 기술적 조건이라고 할 수 있다. 그리고 고대 에피그램, 르네상스 상형문자, 임프레사 등 앞선 매체들이 가진 여러 특징들 역시 엠블럼의 등장에 크게 기여했다고 하겠다.

2) 엠블럼의 탄생

알치아투스는 돌이나 금속 등에 새겨 넣은 고대의 장식이나 문양 등에 대해 이미 알고 있었던 것으로 보인다. 그러나 그가 진정으로 관심을 가진 대상은 그림보다는 오히려 문자로 기록된 문헌 자료였다. 1522년경에 알치아투스는 지금까지 창작한 시들을 에피그램 형식으로 정리하여 출판할 계획을 가지고 있었다. 그가 정리한 에피그램 모음집에는 원래 제목과 텍스트만 있었고 그림은 없었다. 알치아투

스가 생존했을 당시까지만 해도 텍스트에 그림을 삽입하는 것은 오늘날처럼 흔한 현상은 아니었다. 하지만 알치아투스는 자신의 시 모음집에 '엠블럼집'Emblemata이라는 제목을 달았다. 그는 왜 그림이 하나도 없는 책에 이미지를 떠올리게 하는 '엠블럼'이라는 단어를 넣어 제목을 달았을까? 이에 대해 우리는 알치아투스가 친구에게 보낸 편지의 내용을 통해 대략 추정해 볼 수 있다. 편지에서 알치아투스는 자신의 『엠블럼집』에 대해 다음과 같이 덧붙이고 있다.

> 나는 에피그램으로 구성된 책을 하나 썼는데, 제목을 '엠블럼집'이라고 했다네. 이유인즉, 나는 서로 독립된 각각의 에피그램에 무언가를 묘사했는데, 이러한 묘사는 역사나 자연으로부터 유래한 무언가 흥미로운 것들을 보여 준다네. 이에 따라 화가, 금 세공사, 혹은 창작 활동을 하는 사람은 우리가 배지라 부르기도 하고, 모자에 고정시키기도 하며, 혹은 상표로 사용하기도 하는 것들을 제작할 수 있다네.
> (Miedema, "The Term Emblemata in Alciati", p.236에서 재인용)

여기서 우리는 알치아투스가 언어를 통한 시각적인 묘사 방식을 마치 그림과 같은 엠블럼적인 것으로 생각했다는 것을 알 수 있다. 제목과 텍스트로 이루어진 짧은 시는 고대 에피그램 형식을 띠고 있지만, 언어의 묘사 방식은 마치 한 폭의 그림을 바라보는 것과 같이 엠블럼적이라 할 수 있다. 알치아투스가 그의 모음집에서 보여 주는 것은 그림 자체는 아니지만, 마치 그림처럼 우리 눈앞에 선하게

떠오르는 시각적인 묘사 방식이다. 이러한 시각적인 묘사 방식을 강조하여 알치아투스는 자신의 시 모음집에 '엠블럼집'이라는 제목을 달았다고 추측해 볼 수 있다.

네덜란드 출신의 엠블럼학자인 헤셀 미데마는 알치아투스가 생존했을 당시 '엠블럼'이라는 용어는 크게 두 분야에서 서로 다른 어감으로 사용되었다고 보고 있다. 우선 수공예와 연관된 장식예술에서 엠블럼이란 손으로 제작한 장식 도안이나 문양 등을 의미했다. 이와 달리 수사학에서 엠블럼이란 시각적인 언어로 묘사하는 문장 기술을 의미했다(Miedema, "The Term Emblemata in Alciati", p.238). 알치아투스는 이 중에서 후자의 의미로 엠블럼이라는 용어를 사용했던 것이다. 그가 의미하는 엠블럼이란 말하자면 시각적인 언어를 사용한 수사학적인 문체였다. 이를 통해 알치아투스는 자신의 모음집에 새로운 의미와 효과를 부여하고자 당시까지만 해도 생소한 '엠블럼집'이라는 제목을 달았다고 볼 수 있다.

그렇다면 엠블럼에 이미지는 어떻게 해서 첨가되었을까? 그것은 원래 알치아투스에게서 나온 착상이 아니라, 한 인쇄업자의 우연한 시도에서 나온 것이었다. 당시 아우구스부르크에는 하인리히 슈타이너Heinrich Steyner라는 인쇄업자가 활동하고 있었는데, 알치아투스와는 이미 안면이 있는 사이였다. 슈타이너는 알치아투스에게 허락을 구하지 않은 채 자신의 임의대로 알치아투스의 에피그램 모음집에 이미지를 삽입하여 인쇄하였다. 이렇게 해서 인쇄된 책이 바로 『엠블럼서』Emblematum liber이다. 원본에는 없는 이미지를 삽입한 이

유에 대해 슈타이너는 책의 표지에서 다음과 같이 밝히고 있다. 저명한 학자가 쓴 라틴어 텍스트를 이해하지 못하는 일반 독자들이 책의 내용을 쉽게 이해할 수 있도록 이미지를 삽입했다는 것이다. 이처럼 슈타이너가 알치아투스의 에피그램 모음집에 이미지를 삽입한 근본적인 이유는 라틴어를 해독할 수 없는 일반 독자들을 위한 것이었겠지만, 다른 한편으론 더 많은 이윤을 얻기 위한 목적도 있었을 것이다. 르네상스 시대에는 이미지에 대한 관심이 그 어느 시대보다 커지기 시작했으며, 이미지는 문자와는 달리 독자들의 호기심을 자극하기에 아주 좋은 수단이었다. 이런 이유 때문에 슈타이너는 고가의 비용에도 불구하고 이미지를 삽입하여 인쇄했다고 볼 수 있다. 그리고 이러한 그의 시도는 대단한 성공을 거두었다. 1531년에 이미지와 함께 최초로 출판된 『엠블럼서』는 당시 인문학계에 커다란 센세이션을 불러일으켰으며, 책은 날개 돋친 듯이 팔려나갔다. 하지만 정작 이에 대해 불만을 터트리는 사람은 알치아투스 자신이었다. 슈타이너가 자신의 허락 없이 이미지를 삽입하여 인쇄한 데다가, 심지어 그 이미지들이 텍스트의 내용을 잘못 묘사했기 때문이다. 이런 여러 가지 이유로 알치아투스는 슈타이너와 결별했다고 한다. 이유야 어찌되었든 이 책은 독일뿐만 아니라 프랑스·영국·네덜란드·스페인 등 전 유럽에 보급되었다. 1531년에 초판이 나온 이후로 해마다 개정 증보판이 나왔으며, 16~17세기를 거치는 동안 유럽 전역에서 100만 부 이상이 출판되었다. 라틴어 원본 텍스트의 번역서와 주해서만 해도 유럽 전역에서 150여 종이나 출판되었다.

전 유럽으로 확산된 알치아투스의 『엠블럼서』는 16~17세기를 거치면서 매체사에 엠블럼이라는 대유행을 창출해 냈다. 이 시기에 엠블럼은 이미지와 텍스트로 구성된 새로운 문학 장르로서 주목을 받기 시작하였고, 알치아투스의 사후에도 몇 년간 계속해서 출판되었으며, 이와 더불어 그의 책에 영향을 받아 유럽 전역에서 그를 모방하는 후속 학자들이 여기저기서 속출하기 시작하였다.

여기서 우리는 알치아투스의 엠블럼이 매체사에 끼친 영향을 크게 네 가지 관점으로 정리해 볼 수 있다. 첫째, 알치아투스의 책은 제목·이미지·텍스트로 이루어진 엄격한 형식 체계를 구성하고 있다. 알치아투스의 엠블럼은 이러한 새로운 표현 양식을 통해 문학의 패러다임을 전환시키는 데 결정적인 영향을 미쳤다. 둘째, 알치아투스는 자신의 모음집을 '엠블럼'이라 표현함으로써, 전 유럽에 엠블럼이라는 새로운 문학 장르를 탄생시켰다. 셋째, 알치아투스의 『엠블럼서』는 새로운 인쇄매체로서의 책의 역할과 파급력을 보여 주었다. 『엠블럼서』는 16세기부터 활발해진 책의 대량 생산 덕분에 전 유럽에 빠른 속도로 보급될 수 있었다. 즉 알키아투스의 엠블럼이 당시 전 유럽에 걸쳐 대단한 유행을 불러일으킬 수 있었던 근본적인 이유는 르네상스 시대의 지배적인 매체인 책을 통해 보급되었기 때문이다. 넷째, 『엠블럼서』에 삽입된 그림은 르네상스 시대에 일기 시작한 시각적 이미지에 대한 관심을 더욱 강화시켰다. 이 책에 삽입된 그림은 일정한 의미를 내포한 알레고리적 그림으로서 당시의 독자들에게 이미지에 대한 새로운 가능성을 열어 주었다. 즉, 알치아투스의

엠블럼은 이미지를 사용함으로써 기존에 문자로 쓰여진 텍스트와는 달리, 세상을 감각적으로 지각할 수 있는 새로운 인식론적 토대를 마련해 준 것이다.

3) 『엠블럼 소책자』

알치아투스의 책이 기대 이상으로 커다란 인기를 끌자, 크리스티안 베헬Christian Wechel이라는 인쇄업자는 슈타이너 판에 근거해서 1534년 파리에서 이를 다시 출판하였다. 그 제목은 『엠블럼 소책자』 *Emblematum Libellus*였다. 베헬은 슈타이너 판 『엠블럼서』와는 책의 구성을 달리했는데, 슈타이너 판에는 제목·이미지·텍스트가 페이지의 포맷을 무시한 채 아무렇게나 배치되었다면, 베헬은 제목·이미지·텍스트의 엄격한 형식을 갖추어 한 페이지에 하나의 엠블럼을 배치하였다. 또 슈타이너가 알치아투스의 허락 없이 그림을 삽입한 데 반해, 베헬은 알치아투스의 허락을 받고 그림을 삽입했다. 심지어 알치아투스 자신이 이미지와 텍스트의 내용을 검토하는 일까지 맡았다고 한다. 또 슈타이너 판에는 104개의 엠블럼이 실려 있었던 데 비해, 베헬 판에는 좀더 많은 115개의 엠블럼이 실려 있었다. 베헬 판 『엠블럼 소책자』는 이후에도 계속해서 개정 증보되었는데, 1536년 두번째 증보판에는 주앙 르페브르Jehan Lefevre가 알치아투스의 라틴어 원문을 프랑스어로 옮긴 글이 함께 실렸다. 1542년 세번째 증보판에는 독일의 인문학자인 볼프강 훙어Wolfgang Hunger가 알치아투스

의 라틴어 원문을 독일어로 옮긴 글이 함께 실렸다.

알치아투스의 책은 파리에서뿐만 아니라 리옹에서도 출판되었다. 1550년 리옹에서 기욤 루이Guillaume Rouille라는 인쇄업자가 출판한 책에는 이전의 목판 그림 대신에 회화 그림이 삽입되었으며, 알치아투스의 원본 텍스트는 주제에 따라 일목요연하게 정리되었다. 이후 영국, 스페인, 이탈리아에서 발행된 알치아투스의 책들은 대부분 리옹에서 출판된 이 판본을 토대로 하여 인쇄되었다. 한편 1577년 안트베르펜에서 크리스토프 플라틴Christoph Platin이 출판한 판본에는 알치아투스의 라틴어 원문을 해석한 주해가 함께 실려 인쇄되기도 했다.

그렇다면 르네상스 시대의 독자들은 왜 이처럼 알치아투스의 책에 열광했을까? 1542년판 『엠블럼 소책자』에 실린 알치아투스의 서문을 보자. 이 글은 라틴어로 쓰여졌으며 총 10행의 짧은 시 형식으로 되어 있는데, 내용은 다음과 같다.

어린아이들은 주사위를 가지고 놀고
게으른 젊은이들은 카드놀이를 즐겨 하기 때문에
나는 틈나는 시간 동안 엠블럼 모음집을 썼다네
이는 마치 예술가가 단련된 손으로 형태를 만들어 내는 기호와도 같은 것이라네.
즉 사람들이 옷에 다는 리본처럼 고정하기도 하고, 차양처럼 모자에 달기도 하는 것이라네.

누구나가 침묵하는 문자로 이를 쓸 수 있다네.

황제 폐하가 항상 자네에게 값진 동전과

고대인들의 예술작품을 선물하였다면,

나는 시인으로서 시인에게 이 책을 헌정하려고 하는데,

이는 곧, 친애하는 콘라트여, 자네에 대한 나의 우정의 표시라네.

(Alciatus, *Emblematum Libellus*, p.16)

여기서 우리는 알치아투스가 책을 쓰게 된 궁극적인 목적이 무엇인지를 알 수 있다. 법학자이자 인문학자로서 알치아투스는 게으르고 놀기 좋아하는 어린아이들과 젊은이들을 위해 무언가 교훈이 될 만한 것을 써 보고자 했으며, 『엠블럼 소책자』는 그 산물이었다. 이런 이유 때문에 『엠블럼 소책자』는 젊은이들에게 교훈적이고 도덕적인 내용을 전달해 주며, 이들이 세상을 살아가는 데 필요한 인생의 참다운 진리와 지혜가 무엇인지를 보여 주고 있다. 이러한 책의 내용은 르네상스 시대 인문주의 정신과 밀접히 연관되어 있다. 알치아투스의 책이 여타의 인문주의 서적과 다른 점이 있다면, 인생의 진리와 지혜를 이미지와 텍스트의 결합을 통해 시각적이고 감각적으로 보여 준다는 점이다. 이 때문에 그의 책은 문자로만 기록된 당시의 인문주의 서적과는 달리 독자들의 눈을 자극하고 매료시킬 수 있었다. 이로써 알치아투스의 엠블럼 책은 세상에 대한 감각적 지각을 가능하게 하였다.

4) 엠블럼의 구성 요소: 제목, 이미지, 텍스트

엠블럼의 구성 요소는 제목, 이미지, 텍스트로 나뉜다. 이 세 가지 구성 요소는 엠블럼을 이루는 필수 성분들이고 항상 일정하게 정해진 틀을 형성하고 있다. 『엠블럼 소책자』에서 제목은 많은 경우 4~5단어들로 이루어져 있다. 이처럼 짧은 제목은 엠블럼에서 일반적인 규칙으로 통용되었다. 이후에 등장한 엠블럼에서도 제목은 알치아투스의 엠블럼을 모델로 하여 통상 다섯 단어가 넘지 않도록 짧게 기술하는 것을 원칙으로 하고 있다. 엠블럼의 제목은 경우에 따라 그림에 들어 있는 의미를 함축적으로 언급하거나, 혹은 본문 텍스트의 내용을 짧게 요약해서 서술해 준다. 짧고 함축적으로 쓰여진 제목은 독자들로 하여금 풀기 어려운 암호 같은 특성을 전달해 주는 동시에 호기심과 궁금증을 불러일으키는 기능을 한다. 이런 점에서 엠블럼의 제목은 오늘날 우리 주변에서 흔히 볼 수 있는 광고의 헤드라인과 비슷한 성격을 지니고 있다.

한편 엠블럼에서 이미지는 자연, 신화, 인간 삶의 모든 영역에서 발췌한 대상들을 시각적으로 보여 준다. 이때 이미지는 세상의 단편적인 부분들을 보여 주며, 각각의 단편이 모여 우주 전체의 모습을 보여 주는 듯한 구성을 취하고 있다. 이는 알치아투스의 책의 구성과도 유사하다. 알치아투스의 책에서 각각의 엠블럼은 다른 엠블럼과 독립적으로 존재하지만, 각각의 엠블럼이 모두 합쳐져 하나의 책을 구성하고 있다. 알치아투스의 엠블럼은 이처럼 우주 삼라만상에서

발췌한 대상들을 시각적인 그림을 통해 보여 줌으로써 인간을 둘러싼 세계의 모습을 감각적으로 지각하고 인식할 수 있도록 해준다.

알치아투스의 엠블럼에서 이미지는 제목이 의미하는 바를 시각적으로 묘사해 주거나, 혹은 본문에서 언급한 대상을 삽화적으로 보여 준다. 그러나 엠블럼의 이미지는 우리가 흔히 동화책이나 우화집에서 보는 삽화와는 다른 성격을 띠고 있다. 엠블럼의 이미지는 텍스트의 내용을 단순히 시각적으로 묘사해 주는 차원을 넘어서서 그 자체 내에 의미를 내포하고 있다. 이 때문에 엠블럼에서 이미지는 일반적으로 '의미를 내포한 그림'으로 이해되고 있다. 문자와 더불어 그림도 일정한 의미를 내포할 수 있다는 생각은 엠블럼을 통해 비로소 새롭게 인식되었다.

그렇다면 엠블럼의 이미지는 어떻게 의미를 내포할 수 있을까? 일반적으로 엠블럼에서 이미지가 '의미를 내포한 그림'으로 인식되는 것은 이미지가 항상 텍스트와 결합되어 나타나기 때문이다. 엠블럼에서 텍스트는 이미지가 본래 지니고 있는 다의적인 의미를 일정한 하나의 의미로 방향 짓는 역할을 한다. 알치아투스의 엠블럼에서 이미지에 들어 있는 의미는 그러나 많은 경우 확연하게 드러나지 않고 예술적으로 정교하게 숨겨져 있기 때문에 독자들로 하여금 수수께끼 같은 느낌을 준다. 이처럼 이미지가 지니고 있는 알쏭달쏭한 수수께끼 같은 성격은 엠블럼의 묘한 매력으로서 독자들의 호기심과 궁금증을 자극시키는 역할을 한다. 이러한 호기심을 바탕으로 독자들은 이미지와 텍스트를 반복적으로 관찰하고 읽음으로써 엠블럼

속에 숨겨진 의미를 스스로 해독하는 능력을 키울 수 있다. 엠블럼은 이처럼 숨겨진 의미를 해독하는 과정에 독자의 능동적인 참여를 전제로 한다.

더 나아가 엠블럼에서 이미지는 기억을 오래 지속시켜 준다. 도덕적이고 교훈적인 내용을 단순히 텍스트만을 사용하여 전달하는 것보다 이미지와 함께 전달했을 때, 그 속에 담긴 내용을 더욱더 오래 기억할 수 있다. 엠블럼에서 이미지가 지니고 있는 기억의 효과에 대해 볼프강 홍어는 다음과 같이 언급하고 있다.

> 이제 여기에 청소년들로 하여금 즐거움과 동시에 더욱더 지혜를 탐닉하도록 유혹하는 그림이 첨가된다. 예전에 크레타 사람들은 자녀들에게 특히 규율들을 노래 형식에 맞춰 완전히 외우도록 했는데, 이렇게 함으로써 규율들은 음악의 마법을 통해 자연스럽고 쉽게 기억에 남게 되었다. (Köhler, *Der Emblematum liber von Andreas Alciatus*, p.59에서 재인용)

홍어는 여기서 크레타에서 어린아이들이 딱딱한 규율들을 음악의 리듬에 맞춰 외우는 것처럼, 엠블럼의 경우에도 딱딱하고 지루한 내용을 그림과 함께 배울 때 즐거움을 얻는 동시에 그 내용을 쉽게 기억할 수 있다고 언급한다. 이처럼 엠블럼에서 이미지는 청소년들에게 즐거움과 유익함을 줄 뿐만 아니라 기억을 강화시켜 주고 쉽게 인상에 남게 해준다.

이제 텍스트의 경우를 살펴보자. 『엠블럼 소책자』에서 텍스트는 보통 2행, 4행, 6행, 8행의 짧은 시로 구성되어 있다. 이러한 텍스트는 일반적으로 제목이나 이미지, 혹은 제목과 이미지의 결합으로 제시된 수수께끼 같은 의미를 풀어서 설명해 주는 역할을 한다. 그러나 많은 경우 이러한 설명은 텍스트에 간접적으로만 언급되어 있고, 자세한 설명이 빠져 있는 경우도 많다.

『엠블럼 소책자』는 여러 영역에서 발췌한 소재들을 다루고 있다. 예를 들어 역사·정치·사회·신화·문학·자연·우화 등이 그것이다. 이 가운데에서 특히 자연과 고대 그리스-로마 신화에서 발췌한 소재들이 주를 이루고 있다. 『그리스 사화집』에서 발췌한 소재들도 등장하는데, 알치아투스는 사화집에서 발췌한 시들에 제목을 덧붙이고 시의 내용을 다듬고 보충하여 새롭게 완성했다. 『엠블럼 소책자』는 이처럼 여러 영역에서 발췌한 다양한 소재들을 일관된 주제로 엮어서 보여 주는데, 그 공통된 주제는 인생의 진리와 지혜이다. 이러한 주제는 16세기에 보편화된 인문주의에 입각한 인간 교육과 밀접히 연관되어 있다.

그러면 엠블럼에서 제목, 이미지, 텍스트가 서로 어떻게 영향을 미치면서 상호작용하고 있는지를 몇 가지 구체적인 실례를 들어 좀 더 자세히 탐색해 보기로 하자. 다음 쪽에 실려 있는 〈그림 5〉는 『엠블럼 소책자』의 11번 엠블럼으로서, 제목은 '탐욕스런 자를 경계하여, 또는 뜻밖의 것으로부터 더 좋은 상황이 주어진 자에 대하여'이다. 그림에는 배 한 척이 바다 위에 떠 있고, 갑판 위에는 몇몇 사람이

In auaros,uel quibus melior condi-
tio ab extraneis offertur. XI.

Delphini insidens uada cœrula sulcat Arion,
 Hocq; aures mulcet, frænat & ora sono.
Quàm sit auari hominis,nõ tã mens dira ferarũ est,
 Quiq; uiris rapimur, pisabus eripimur.

그림 5 「탐욕스런 자를 경계하여, 또는 뜻밖의 것으로부터 더 좋은 상황
이 주어진 자에 대하여」(Alciatus, *Emblematum Libellus*, p.38).

각자 다른 모습을 취하고 있다. 왼쪽에 있는 사람은 난간에 기댄 채 누워 있고, 오른쪽에 있는 사람은 앉아서 옆 사람을 물끄러미 바라보고 있다. 가장 눈에 띄는 사람은 가운데 사람인데, 이 사람의 모습이 의심스럽다. 이 남자는 언뜻 보면 바다에 떨어지는 사람의 다리를 잡고 있는 듯 보이기도 하고, 혹은 바다에 처넣으려고 하는 듯 보이기도 한다. 이미지는 문자처럼 명확한 뜻을 전달해 주는 것이 아니라, 우리에게 여러 가지로 해석할 수 있는 가능성을 열어 놓고 있다. 흥미로운 것은 배의 앞과 뒤에 있는 돌고래들이다. 앞쪽의 돌고래는 입을 크게 벌리고 마치 바다에 떨어지는 사람을 한입에 집어삼킬 듯한 태도를 취하고 있다. 돌고래는 과연 저 사람을 집어삼키려고 하는 것일까? 아니면 사람이 바다에 빠지는 광경을 보고 놀라는 것일까? 그림만 보고는 어떤 것이 더 정확한 해석인지 전혀 알 수 없다. 반면 뒤쪽의 돌고래는 등에 사람을 태우고 조금은 여유 있게 바다를 헤엄치고 있다. 여기서 또 한 가지 재미있는 것은 돌고래의 등에 탄 사람의 모습이다. 이 사람은 마치 하프처럼 보이는 물건을 손에 들고 있다. 이 물건을 가지고 무엇을 하는 것일까? 그림에서 돌고래들이 의미하는 것은 무엇일까? 우리가 지금 보고 있는 그림이 과연 제목과 무슨 연관이 있을까? 이처럼 이미지는 우리에게 꼬리에 꼬리를 물면서 궁금증과 호기심을 유발하고 있다. 그림에 내포되어 있는 의미를 좀더 자세히 알기 위해서는 그림 아래에 쓰여진 텍스트의 내용을 살펴볼 필요가 있다.

아리온은 돌고래의 등에 앉아 푸른 파도를 헤쳐 간다네.
노래로써 돌고래의 귀를 달래고 입을 다물게 하면서
짐승의 마음이란 탐욕스런 사람처럼 그렇게 잔혹하지는 않다네.
사람들에게 모든 것을 빼앗긴 자가 물고기에 의해 구원받았다네.

　아리온은 고대 그리스 신화에 등장하는 음악가로서 코린토스
의 통치자 페리안드로스의 허락을 받고 이탈리아 남부 해안 지역과
시칠리아 지역을 돌아다니면서 노래를 불러 많은 돈을 벌어들였다.
어느 날 그가 코린토스로 다시 돌아가려고 하자, 그를 태운 배의 선
원들은 그를 죽이고 돈을 빼앗으려고 음모를 꾸미기 시작했다. 그러
자 아폴론이 아리온의 꿈속에 나타나서 적들을 조심하라고 일러 주
면서 도와줄 것을 약속하였다. 마침내 선원들이 그를 죽이려고 하자,
아리온은 마지막으로 한 번만 더 노래를 부르게 해달라고 간청하였
다. 선원들은 그의 마지막 소원을 들어주었고, 아리온이 노래를 부르
자 돌고래들이 몰려들어 배 주위를 감싸기 시작했다. 아리온은 꿈속
에 나타난 아폴론의 약속을 믿고 무작정 바다 속으로 뛰어들었다. 그
러자 돌고래 한 마리가 그를 등 위에 태우고 안전한 곳으로 데려다
주었다. 무사히 육지에 도착한 아리온은 페리안드로스에게 자신이
겪었던 일들을 모두 이야기해 주었다. 얼마 후 아리온을 죽이려고 했
던 선원들이 코린토스에 당도하자, 페리안드로스는 이들을 모두 형
벌에 처하였다.
　이 텍스트를 통해 우리는 그림에서 바다에 떨어지는 사람이 아

리온이라는 것을, 배 위에 있는 사람들은 아리온을 죽이고 그의 돈을 빼앗으려고 했던 선원들이라는 것을 알 수 있다. 또한 바다에서 헤엄치는 돌고래들은 아폴론이 보낸 동물이라는 것을 알 수 있다. 앞에 있는 돌고래는 우리가 상식적으로 생각하는 것처럼 바다에 떨어지는 사람을 집어삼키려고 헤엄쳐 오는 것이 아니라, 오히려 바다에 떨어지는 사람을 구하기 위해 헤엄쳐 오고 있는 것이다.

또 한 가지 주목해 볼 점은 그림의 전면 배경과 후면 배경을 통해 시간의 경과를 표현해 주고 있다는 것이다. 아리온의 이야기와 텍스트의 내용으로 볼 때, 그림의 전면에 그려진 돌고래와 후면에 그려진 돌고래는 내용상 동일한 돌고래라는 것을 짐작할 수 있다. 즉 돌고래 한 마리가 바다에 떨어지는 아리온을 구하기 위해 달려오고, 이윽고 그를 등에 태운 후 바다를 헤엄쳐 가고 있는 것이다. 그림의 전면과 후면에 그려진 돌고래는 이처럼 시간의 경과를 표현해 주고 있다. 이처럼 엠블럼에서 이미지는 종종 전면 배경과 후면 배경을 통해 시간의 경과나 사건의 인과관계를 표현해 준다. 여기서 주목할 점은 이미지는 텍스트와 달리 공간적인 배경을 통해 시간의 흐름을 표현한다는 점이다. 엠블럼에서 이미지는 문학에서처럼 사건의 연속적인 나열을 통해 시간의 흐름을 말해 주는 것이 아니라, 공간을 이용하여 시간의 흐름을 묘사하는 데 자주 활용되고 있다.

엠블럼의 의미는 여기서 제목을 통해 제시된다. 제목은 '탐욕스런 자를 경계하여, 또는 뜻밖의 것으로부터 더 좋은 상황이 주어진 자에 대하여'라고 되어 있다. 이로써 제목은 우리에게 크게 두 가지

Ex literarum ſtudijs immortalitatem
acquiri. XLI.

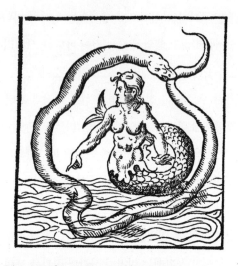

Neptuni tubiæn, cuius pars ultima cetum,
Aequoreum faɔes indicat eſſe Deum,
Serpentis medio Triton comprenditur orbe,
Qui caudam inferto mordicus ore tenet.
Fama uiros animo inſignes præclaraɋ geſta
Proſequitur, toto mandat & orbe legɪ.

그림 6 「영원한 명성은 글에 몰입함으로써 이루어진다」(*Emblematum Libellus*, p.98).

교훈적인 메시지를 전달해 주고 있다. 하나는 아리온의 돈을 빼앗기 위해 그를 죽이려고 했던 선원들이 결국 벌을 받은 것처럼, 남의 것을 빼앗으려고 탐욕스런 마음을 품고 있는 자는 언젠가는 이에 해당하는 처벌을 받게 된다는 사실이다. 다른 하나는 아리온이 선원들로부터 죽을 위험에 처하자 뜻밖에 돌고래가 나타나 그를 도와준 것처럼, 인간은 때때로 전혀 기대하지 않은 뜻밖의 것으로부터 도움을 받고 더 좋은 상황을 맞이하게 된다는 사실이다.

다음으로 살펴볼 〈그림 6〉은 『엠블럼 소책자』의 41번 엠블럼이다. 이 엠블럼의 제목은 '영원한 명성은 글에 몰입함으로써 이루어진다'이며, 그림에는 상반신은 인간, 하반신은 물고기인 인어가 물 위에 떠 있고, 그 주위에는 꿈틀거리는 뱀이 꼬리를 물며 원을 그리고 있다. 상형문자와도 같은 이런 형상의 그림이 의미하는 바는 무엇일까? 또 이런 그림이 제목과 무슨 연관이 있을까? 목판 그림은 끊임없이 우리의 호기심과 궁금증을 불러일으키고 있다. 그림과 제목만으로는 엠블럼 속에 들어 있는 의미가 무엇인지 정확히 알 수가 없다. 엠블럼의 의미를 좀더 자세히 알아보기 위해 그림 아래에 쓰여진 텍스트의 내용을 살펴보기로 하자.

넵튠의 나팔수라 불리는 트리톤은
뒷부분은 물고기의 형상을 띠고
얼굴은 바다 신의 모습을 하고 있는데,
그 한가운데에는 꼬리를 입에 문 뱀 한 마리가 원을 그리고 있다네.

인간의 탁월한 글재주와 업적에는 명성이 따르고,
이러한 명성은 전 세계로 널리 전파되어 간다네.

그리스 로마 신화에서 트리톤은 바다의 신 넵튠(포세이돈)과 암
피트리테 사이에서 태어난 아들로서, 반은 인간이고 반은 물고기의
형상을 취하고 있다. 신화에서 그는 소라고둥을 불어 파도를 일으키
기도 하고 잠재우기도 하는데, 이러한 그의 능력으로 인해 넵튠의 나
팔수라 불렸다. 소라고둥으로 나팔을 부는 트리톤의 이미지는 알치
아투스의 생존 당시인 16세기에 종종 문인이 글을 통해 명성을 드높
이는 이미지로 비유되었다. 또한 호라폴로의 『상형문자』에 따르면,
꼬리를 입에 물면서 원을 그리고 있는 뱀의 형상은 끝도 시작도 없이
항상 순환되는 이미지로서 영원성을 상징한다. 텍스트에서 넵튠의
나팔수라 불리는 트리톤의 형상은 인간의 탁월한 글재주와 업적으
로 인해 명성이 널리 전파되어 나감을 비유적으로 표현하고 있으며,
꼬리를 입에 물면서 원을 그리고 있는 뱀의 형상은 이러한 명성이 영
원히 지속됨을 상징적으로 보여 주고 있다.
　　그러나 이러한 텍스트의 내용은 이미지와 결합되어 그 의미가
다시 불명료해지고 있다. 그림을 좀더 자세히 살펴보면, 텍스트에는
언급되지 않은 부분이 그림에 추가적으로 그려져 있거나, 혹은 텍스
트의 내용과는 다르게 그려져 있는 것을 볼 수 있다. 우선 눈에 띄는
것이 트리톤의 형상인데, 그림에서 트리톤은 소라고둥을 부는 나팔
수의 이미지 대신 서로 상반된 손동작을 보이고 있다. 즉 오른손으로

는 뱀의 형상을 가리키고 있으며, 왼손으로는 이를 저지하는 듯한 모습을 취하고 있다. 이러한 상반된 손동작은 다의적으로 해석될 수 있으며, 이로 인해 트리톤의 형상은 독자들에게 풀기 어려운 수수께끼처럼 보인다. 또한 꼬리를 입에 물고 있는 뱀의 형상도 여러 가지로 해석이 가능하다. 우선 뱀은 정확히 꼬리 부분을 물고 있다기보다는 꼬리의 윗부분을 물고 있으며, 이로써 원의 형태가 서서히 완성되어 가는 과정으로서 보인다. 이러한 불완전한 원은 출렁거리는 파도의 모습과 비슷한 형상을 띠고 있으며, 파도의 출렁거림에 따라 그 모습이 언제든지 변화될 수 있음을 암시적으로 보여 주고 있다. 텍스트에는 불완전하게 꿈틀거리는 뱀의 형상이 의미하는 바가 무엇이고, 또 파도가 의미하는 바가 구체적으로 무엇인지에 대한 설명이 빠져 있다. 이처럼 이미지와 텍스트의 결합이 낳는 의미의 불명료함은 독자들로 하여금 풀기 어려운 수수께끼 같은 느낌을 배가시켜 주고 있다.

그러나 아이러니컬하게도 엠블럼은 여기서 의도적으로 의미를 불명료하게 함으로써 독자들로 하여금 텍스트의 의미 해석에 능동적으로 참여하도록 유도하며, 이를 통해 고도의 사고력을 이끌어 내도록 자극한다. 르네상스 당시 엠블럼이 인문주의자들 사이에서 지적 유희로서 이해되었던 것은 바로 엠블럼에 숨겨진 의미를 스스로 해석하고 풀어내는 과정을 통해 사고력을 향상시키고 지적 훈련을 할 수 있었기 때문이다. 이 때문에 당시 인문주의자들 사이에서는 이미지와 텍스트 사이의 관계가 불명료하면 할수록 미적으로 더욱 완성도가 높은 엠블럼으로 인식되었다.

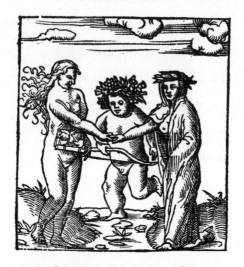

210 AND. ALC. EMBLEM. LIB.

Fidei symbolum, XCV.

Stat depictus Honor tyrio uelatus amictu,
 Eiusq; iungat nuda dextram Veritas.
Sitq; Amor in medio castus, cui tempora aram
 Rosa it, Diones pulchrior Cupidine.
Constituunt hæc signa fidem, reuerentia Honoris
 Quam fouet, alit Amor, parturitq; Veritas.

그림 7 「신뢰의 상징」(*Emblematum Libellus*, p.210).

계속해서 엠블럼을 하나 더 살펴보기로 하자. 〈그림 7〉은 '신뢰의 상징'이라는 제목의 95번 엠블럼이다. 목판 그림에는 좁은 길을 사이에 두고 두 명의 여인이 서로에게 손을 내밀고 서 있다. 왼쪽에 서 있는 여인은 벌거벗고 있는데, 한 손에는 책 한 권이 들려 있다. 오른쪽에 서 있는 여인은 발끝까지 닿는 긴 망토를 걸치고 있으며 머리에는 월계관을 쓰고 있다. 그리고 이들 사이에 벌거벗은 한 소년이 꽃다발로 엮은 화관을 머리에 쓰고 손에는 활을 든 채 서 있다. 여기서 이 그림이 의미하는 바는 무엇일까? 이러한 그림이 '신뢰의 상징'과 무슨 연관이 있을까? 이미지는 여기서 제목과 결합되어 우리에게 수수께끼 같은 의미를 던져 주고 있다. 그림 아래에는 다음과 같은 텍스트가 쓰여 있다.

명예는 보라색 망토를 걸치고 있으며
벌거벗은 진실은 그녀에게 손을 내밀고 있다네.
순진무구한 사랑은 그들 중간에 있는데,
머리에는 장미 화관을 쓴 채 디오네의 큐피드보다 더 아름다운 모습이라네.
이러한 형상이 신뢰를 상징하는데,
이는 진실이 낳아서, 사랑이 기르고, 명예가 돌보는 것을 말한다네.

텍스트를 통해 우리는 그림의 왼쪽에 벌거벗은 채 서 있는 여인은 '진실'을, 오른쪽에 망토를 두른 채 서 있는 여인은 '명예'를, 그리

고 이들 사이에 서 있는 소년은 '사랑'을 의미하고 있음을 알 수 있다. 즉 진실, 명예, 사랑이라는 추상 개념을 인간의 모습을 통해 시각적으로 형상화하고 있는 것이다. 여기서 흥미로운 점은 '진실'은 책을 들고 있는 벌거벗은 여인으로, '명예'는 긴 망토를 걸치고 월계관을 쓴 여인으로, 그리고 '사랑'은 머리에 장미 화관을 두르고 손에는 활을 든 벌거벗은 소년의 모습으로 형상화하고 있다는 것이다. 진실, 명예, 사랑의 개념을 이렇게 형상화한 이유는 어디에 있을까? 우선, 진실이란 거짓 없는 사실 그 자체를 의미하는 추상명사이다. 거짓 없는 진실의 아름다움은 따라서 벌거벗은 여인의 아름다움과 유사하다고 볼 수 있다. 그림에서 '진실'이 들고 있는 책은 성경책이라고 추측해 볼 수 있다. 이와 비교해서 명예는 존엄이나 품위를 의미하는 추상명사이다. 긴 망토와 월계관은 따라서 존엄과 품위를 나타내 주는 명예의 표식이라고 볼 수 있다. 고대 로마 시대에는 전쟁에서 승리한 영웅은 긴 망토를 어깨에 걸치고 머리에는 월계관을 썼다고 전해진다. 한편 '사랑'은 머리에 장미 화관을 두르고 손에 활을 든 벌거벗은 소년의 모습으로 형상화되고 있으며, 이러한 그의 모습은 사랑의 신 큐피드의 이미지와 연결된다.

엠블럼은 여기서 진실, 명예, 사랑의 형상을 '신뢰의 상징'이라고 언급하고 있다. 즉 진실, 명예, 사랑을 통해 형성되는 신뢰는 마치 부모가 자식을 낳아 기르고 돌보는 것과 비슷하다는 것을 말해 주는 것이다. 그러나 그림에서 우리의 주목을 끄는 것은 '진실'과 '명예' 사이에 있는 '사랑'의 모습이다. 그림에서 '사랑'은 길 한가운데 서 있는

데, 한 발을 땅에 떼고 있어서 마치 뛰어오는 듯한 자세를 취하고 있
다. 이러한 '사랑'의 모습은 여기서 두 가지 의미로 해석이 가능하다.
첫번째 해석의 경우, '사랑'은 '진실'과 '명예'가 내밀고 있는 손에 의
해 더 이상 앞으로 나아가지 못하고 멈추게 될 것이라는 해석이다.
두번째 해석의 경우, '사랑'은 이들을 지나쳐서 오던 길을 계속해서
달려갈 것이라는 해석이다. 그림에서 '사랑' 앞에는 길이 놓여 있고,
길은 일반적으로 계속해서 갈 수 있다는 것을 의미한다. 그렇다면 목
판 그림에서 '진실'과 '명예'가 내밀고 있는 손동작의 의미는 무엇일
까? 서로에게 손을 내밀어 인사하려는 제스처인가, 혹은 '사랑'이 달
아나지 못하도록 저지하려는 제스처인가? 엠블럼의 이미지는 이처
럼 여러 가지로 해석이 가능하다. 그림은 여기서 '들판에 나 있는 길'
이라는 배경 묘사를 통해 우리에게 여러 가지로 해석할 수 있는 가능
성을 열어 주고 있다. 텍스트에는 '진실', '명예', '사랑'의 관계에 대해
서만 언급하고 있으며, 이들이 구체적으로 어디에 있는지에 대한 언
급은 전혀 없다. 이와 달리 엠블럼에서 이미지는 허구적인 공간 묘사
를 통해 이미지가 제시하는 의미를 다의적으로 해석할 수 있게 한다.
이를 통해 이미지는 텍스트가 전달하는 메시지보다 더 많은 의미를
우리에게 전달해 주며, 더 나아가 그 속에 들어 있는 숨은 뜻을 계속
해서 사고하도록 유도하고 있다.

　　이러한 엠블럼은 앞서 이야기한 것처럼 결국 이전의 매체들, 즉
고대 에피그램, 르네상스 상형문자, 임프레사의 영향을 받아 만들어
진 것이라 할 수 있다. 각각의 경우를 좀더 구체적으로 살펴보면, 우

선 에피그램은 엠블럼의 형식에 커다란 영향을 미쳤다. 엠블럼의 제목은 에피그램의 제목과 유사하게 텍스트에서 언급한 주제를 함축적으로 표현해 주며, 엠블럼에서 텍스트는 에피그램과 마찬가지로 짧은 시로 구성되어 있다. 에피그램과 엠블럼의 다른 점은 이미지의 존재 여부에 있다. 즉 에피그램에는 이미지가 없는 데 반해, 엠블럼에서 이미지는 중요한 구성 요소에 해당하는 것이다. 반면 르네상스 상형문자가 엠블럼에 미친 영향은 바로 이러한 이미지 부분에 있다. 엠블럼에서 이미지는 단순한 삽화 이상의 의미를 지니고 있으며, 르네상스 상형문자와 유사하게 수수께끼 같은 암호 체계로 되어 있다. 마지막으로 임프레사는 엠블럼의 형식에 영향을 미쳤다. 임프레사의 짧은 격언은 엠블럼의 제목에 해당하며, 임프레사와 엠블럼은 모두 이미지를 중요한 구성 요소로 포함하고 있다. 여기서 임프레사와 엠블럼의 다른 점은 본문 텍스트의 존재 여부에 있다. 임프레사에는 본문 텍스트가 존재하지 않는 데 반해, 엠블럼에는 제목과 이미지로 제시되는 수수께끼 같은 의미를 풀어서 설명해 주는 본문 텍스트가 존재한다. 임프레사와 엠블럼은 또한 그 사용 목적에 있어서도 차이가 있다. 임프레사가 개인의 희망, 포부, 야망, 계획 등을 은밀히 암시한다면, 엠블럼은 이와 달리 인간이 살아가는 데 필요한 보편적인 진리를 전달해 준다. 즉 임프레사가 개인적인 목적을 위해 사용되고 있다면, 엠블럼은 인류 전체에 해당하는 보편적인 진리를 전달할 목적으로 사용되고 있는 것이다.

3. 엠블럼의 맥락과 의미

1) 엠블럼과 지각의 변화

르네상스 시대에 접어들면서 세상을 이해하고 인식하는 새로운 수단으로서 이미지의 중요성이 처음으로 부각되기 시작하였다. 고대와 중세까지만 해도 세상을 인식하는 최고의 수단은 다름 아닌 언어, 즉 문자였다. 고대 시대에는 자연의 사물을 언어를 통해 묘사하는 이른바 에피그램 형식이 일반적으로 통용되었으며, 중세 시대에는 성경의 말씀이 곧 세상을 창조한 창조주의 숭고한 정신적 의미를 담고 있는 기호적 표상으로 인식되었다. 이런 점에서 고대와 중세는 근본적으로 텍스트의 전통과 뿌리 깊이 연결되어 있었다.

그러나 르네상스 시대에 들어오면서 세상의 이치를 문자언어가 아닌 이미지를 통해 직접적으로 묘사하는 엠블럼 형식이 처음으로 등장하게 되었다. 엠블럼은 고대 에피그램과는 달리 자연의 사물을 문자를 통해 묘사할 뿐만 아니라, 우리가 눈으로 직접 볼 수 있는 구체적인 그림을 통해 묘사함으로써 세상에 대한 새로운 인식을 가능하게 하였다. 이제 세상을 인식하고 이해하는 방식은 문자에서 이미지로 옮겨 가게 되었다. 독일의 문학이론가 알브레히트 쇠네Albrecht Schöne는 엠블럼에서 이미지가 지니는 특성을 '잠재적 사실성'으로 표현하고 있다. 여기서 잠재적 사실성이란 엠블럼에서 이미지는 실제로 일어난 것, 현존하는 것, 앞으로 일어날 수 있는 것을 잠재적으

로 내포하고 있다는 것을 말한다. 이처럼 엠블럼은 세상의 이치와 우주 만물의 질서를 우리가 눈으로 직접 볼 수 있는 시각적인 그림을 통해 보여 줌으로써 세상에 대한 새로운 인식의 가능성을 열어 주었다. 이런 점에서 르네상스 시대에 등장한 엠블럼은 문자에서 이미지로 옮겨 가는 시대적인 변화와 맥을 같이하고 있으며, 이로써 엠블럼은 그 시대가 낳은 새로운 매체에 해당한다.

르네상스 시대 초기에 이미지의 새로운 힘과 기능, 그리고 그것의 문제점에 대해 처음 논한 사람으로는 이탈리아의 철학자이자 인문학자인 지안프란체스코 피코 델라 미란돌라Gianfrancesco Pico della Mirandola를 들 수 있다. 그는 15세기 이탈리아의 유명한 철학자로서 이름을 떨쳤던 조반니 피코 델라 미란돌라의 조카이며, 이미 어린 시절부터 삼촌의 영향을 받아 철학에 지대한 관심을 보이기 시작하였다. 그는 『상상력에 관하여』De imaginatione에서 상상력을 이미지의 기능과 동일한 것으로 파악하고 있다. 이 글에서 미란돌라는 특히 아리스토텔레스의 『영혼에 관하여』의 논리에 근거하여 감각, 상상력, 이성 능력의 관계를 명확하게 구분하여 설명하고 있다. 미란돌라는 아리스토텔레스의 논의를 따라 인간의 오감, 즉 시각·청각·후각·미각·촉각을 통해 사물을 인식하는 것을 감각(지각) 작용이라고 본다. 이때 중요한 것은 바로 사물의 현존이다. 왜냐하면 인간의 감각기관은 평상시에는 휴식 상태에 머물러 있다가 사물이 눈앞에 나타나면서 비로소 활동을 시작하기 때문이다.

상상력은 현존하는 사물이 사라진 후 인간의 영혼에서 일어나

는 인식 작용을 말한다. 즉 상상력은 감각적으로 지각할 수 있는 사물이 더 이상 존재하지 않을 때 일어나는 영혼의 활동이라고 할 수 있다. 이때 이전에 경험했던 사물의 형상은 완전히 없어지는 것이 아니라, 우리의 영혼 속에서 상상력을 통해 원래의 사물과 유사한 모습으로 혹은 앞으로 가능한 모습으로 복잡하게 묘사된다. 원래의 사물의 형상이 상상력을 통해 여러 가지로 묘사된다는 점에서 미란돌라는 상상력의 기능을 이미지와 동일한 것으로 본다. 이때 미란돌라는 상상력을 통해 만들어지는 사물의 모습이 화가가 그림을 그리는 것처럼 구체적인 그림으로 제시될 경우 상상력은 다시 감각과 일치된다고 보고 있다. 왜냐하면 그림은 우리의 눈을 자극하여 감각을 다시 활성화시키기 때문이다. 미란돌라에게 있어서 상상력은 원래의 사물과 유사한 모습을 그려 내는 작용을 한다는 점에서 영혼의 활동을 가능하게 하는 능력을 의미한다. 인간의 상상력은 그러나 복잡하게 작용하기 때문에 거짓과 진실을 구분할 수 있는 능력이 없다. 이 때문에 상상력은 많은 경우 잘못된 허상과 오류를 만들어 낼 수 있다.

미란돌라는 아리스토텔레스와 마찬가지로 상상력으로 야기되는 잘못된 허상과 오류는 인간의 이성 능력을 통해 바로잡을 수 있다고 본다. 그에게 있어서 인간의 이성은 인간과 동물을 구분해 주는 가장 중요한 정신 작용이다. 인간이 상상력으로 야기된 잘못된 허상에 사로잡힐 경우, 인간은 동물과 같은 수준으로 전락하게 된다. 이를 막기 위해 필연적으로 요구되는 정신 작용이 바로 이성 능력이다. 이성은 미란돌라에게 있어서 인간과 동물을 구분해 주는 최고의 정

신 능력을 의미하며, 상상력으로 인해 발생하는 잘못된 허상과 오류를 깨끗하게 걸러내는 필터 역할을 한다. 그는 더 나아가 상상력으로 야기된 잘못된 허상과 오류를 치유할 수 있는 이상적인 방법으로서 성경의 말씀을 들고 있다.

여기서 우리는 이미지에 관한 미란돌라의 입장을 크게 두 가지 측면으로 정리해 볼 수 있다. 우선, 미란돌라는 상상력을 이미지와 동일한 개념으로 파악함으로써, 이미지의 새로운 힘과 기능에 주목하고 있다는 점이다. 미란돌라에게 있어서 상상력은 인간의 영혼 속에 원래의 사물과 유사한 형상을 그려 냄으로써 영혼의 활동을 가능하게 하는 것이며, 이러한 상상력의 작용을 이미지의 기능과 동일한 것으로 보고 있다. 미란돌라는 그러나 이러한 이미지의 새로운 힘과 기능을 여전히 중세의 기독교적인 가치관 속에서 파악하고 있다는 한계도 함께 보여 준다. 이러한 미란돌라의 입장은 중세 시대에서 르네상스 시대로 넘어가는 과도기적인 특징을 보여 준다고 할 수 있다.

르네상스 시대 엠블럼에서 이미지는 미란돌라의 이미지 개념보다 더욱 진보된 가능성을 보여 주고 있다. 앞에서 미란돌라가 의미하는 이미지는 상상력과 동일한 개념으로서 구체적인 그림이라기보다는 오히려 인간의 영혼 속에서 일어나는 영혼의 활동으로 이해되고 있다. 이와 달리, 엠블럼에서 이미지는 구체적인 그림으로 제시됨으로써 이미지의 새로운 가능성을 열어 준다. 즉, 자연의 사물은 인간의 영혼 속에서 그려지는 상상력의 대상이 아니라, 우리의 눈으로 직접 지각되는 시각적 이미지로 형상화되고 있다. 알치아투스의 엠블

럼의 몇 가지 실례를 통해 살펴본 것처럼, 엠블럼에서 이미지는 많은 경우 텍스트가 말하는 내용보다 더 많은 메시지를 전달함으로써 독자의 호기심과 궁금증을 자극한다. 그러나 여기서 주목할 부분은 엠블럼에서 이미지는 함께 쓰여진 텍스트 없이는 그것이 본래 의미하는 바를 일정한 방향으로 규정지을 수 없다는 한계를 가진다는 점이다. 이런 점에서 엠블럼의 이미지는 양면적인 성격을 띠고 있다. 즉 엠블럼에서의 이미지는 한편으론 텍스트보다 더 많은 메시지를 전달한다는 점에서 우월하지만, 다른 한편으론 이미지가 전달하는 메시지를 특정한 의미로 방향 지우기 위해서는 텍스트의 도움을 필요로 하기 때문에 텍스트에 의존적인 성격을 띠고 있다고 할 수 있다. 미란돌라가 이미지의 기능을 문자언어보다 하위 개념으로 파악하고 있는 데 반해, 엠블럼의 이미지는 그 양면적인 성격에도 불구하고 텍스트와 동등한 관계를 형성하고 있다. 즉 엠블럼에서 이미지와 텍스트는 하나의 매체가 다른 매체에 종속되지 않으면서 각각 동등한 위치를 점하고 있다.

그렇다면 이미지와 텍스트로 구성된 엠블럼이 인간의 지각 및 인식의 변화에 끼친 영향은 무엇일까? 이를 위해서는 무엇보다 이미지와 텍스트의 매체적 특성을 파악하는 것이 필요하다. 독일 계몽주의 시대의 극작가이자 비평가인 고트홀트 에프라임 레싱Gotthold Ephraim Lessing은 『라오콘: 미술과 문학의 경계에 관하여』*Laokoon oder über die Grenzen der Malerei und Poesie*에서 미술과 문학의 매체적 특성에 대해 논하고 있다. 레싱에 따르면, 미술은 공간의 구조 안

에서 자연의 대상을 형태와 색채를 통해 묘사하며, 이로써 대상은 공간 속에서 동시적으로 그려진다. 이에 반해 문학은 시간의 구조 안에서 자연의 대상을 발음된 소리, 즉 자의적인 기호를 통해 묘사하며, 이로써 대상은 시간의 흐름 속에서 연속적으로 그려진다. 레싱은 이로써 미술은 공간 예술로서 동시적이라는 매체적 특성을 띠며, 문학은 시간 예술로서 연속적이라는 매체적 특성을 띤다고 보고 있다. 우리는 여기서 레싱이 논하고 있는 미술과 문학의 매체적 특성을 엠블럼에서 이미지와 텍스트의 매체적 특성에 그대로 적용해 볼 수 있다. 앞에서 살펴본 엠블럼 11번 「탐욕스런 자를 경계하여, 또는 뜻밖의 것으로부터 더 좋은 상황이 주어진 자에 대하여」에서 알 수 있듯이, 엠블럼에서 이미지는 사건의 인과관계를 공간적 구성을 통해 보여주고 있으며, 이로써 동시적이라는 매체적 특성을 보인다. 이에 반해 텍스트는 사건의 인과관계를 시간의 흐름에 따라 전개하기 때문에 연속적이라는 매체적 특성을 보인다. 엠블럼에서 이미지는 또한 대상에 대한 감각적 인식을, 텍스트는 대상에 대한 이성적 판단을 자극하여 인간의 감각과 이성을 동시에 활성화시켜 준다. 엠블럼은 이처럼 이미지와 텍스트의 결합을 통해 공간성과 시간성, 동시성과 연속성, 감각과 이성을 하나로 통합하여 보여 준다. 이로써 엠블럼은 기존에 문자로만 쓰여진 텍스트와는 달리 이미지와 텍스트라는 매체의 결합을 통해 외부 대상에 대한 포괄적이고 총체적인 인식을 가능하게 한다.

2) 영혼과 육체의 결합

독일의 출판업자 요한 하인리히 체들러Johann Heinrich Zedler가 편
찬한 『대백과사전』Grosses Universal-Lexicon에는 엠블럼에서 이미지
는 육체에 해당하며, 문자는 영혼에 해당한다고 표기되어 있다. 독일
의 시인이자 언어학자인 유스투스 게오르크 쇼텔리우스Justus Georg
Schottelius는 엠블럼에서 이미지와 텍스트의 결합을 영혼과 육체의
결합처럼 서로 뗄 수 없는 불가분의 관계로 설명하고 있다. 이에 대
해 쇼텔리우스는 다음과 같이 언급하고 있다.

> 엠블럼은 완전한 존재를 위해 영혼과 육체를 필요로 한다. 엠블럼에
> 서 육체란 외형적으로 아름다운 것으로서 그림 혹은 회화에 근거를
> 두고 있다. 엠블럼의 그림 속에는 의도적으로 숨겨진 어떤 것, 즉 의
> 미가 내포되어 있다. 엠블럼에서 영혼은 육체에게 말을 건네는 것
> 으로서 언어, 즉 엠블럼의 표제어와 의미 해석에 근거를 두고 있다.
> (Mödersheim, "Emblem, Emblematik", p.1104에서 재인용)

쇼텔리우스의 언급에서 흥미로운 점은 엠블럼에서 이미지와 텍
스트 사이의 관계를 인간에게 있어서 영혼과 육체 사이의 관계와 동
일한 것으로 보고 있다는 점이다. 인간이 완전한 인격체를 형성하기
위해 영혼과 육체의 혼연일치를 필요로 하는 것처럼, 엠블럼의 경우
에도 완전한 존재를 위해 이미지와 텍스트의 결합을 절대적으로 필

요로 한다는 것이다. 엠블럼에서 텍스트는 없고 그림만 있을 경우, 우리는 이것을 아무런 의미 없는 한 조각의 그림으로만 받아들일 것이다. 역으로 그림이 없는 텍스트는 우리의 호기심을 자극하지 못하기 때문에 진부한 문장으로밖에 인식되지 못할 것이다. 이처럼 엠블럼에서 이미지와 텍스트의 결합은 인간에게 있어서 영혼과 육체의 결합처럼 필수적으로 요구되는 중요한 요소들이다. 따라서 엠블럼의 근본적인 특성은 이미지와 텍스트가 동등한 위치에서 총체적인 통일성을 이루는 것이라고 할 수 있다.

엠블럼에서 인간의 육체에 해당하는 이미지를 강조한 것은 '르네상스'라는 시대의 흐름과도 밀접히 맞물려 있다. 중세 시대에는 일반적으로 영혼을 중시하고 육체를 폄하하는 경향이 두드러지게 나타났다. 그러나 르네상스 시대에 접어들면서 중세와는 달리 육체의 중요성이 점점 강조되기 시작하였다. 육체는 더 이상 수치심이나 폄하의 대상이 아니라 미적 대상이 되었다. 특히 벌거벗은 여성의 육체는 미적 대상이자 숭고의 대상으로 인식되었다. 알치아투스의 엠블럼에서 나체의 여인이 자주 등장하는 것도 이와 밀접히 연관되어 있다고 볼 수 있다. 르네상스 시대에는 이처럼 육체의 아름다움이 강조되기 시작하였고, 이러한 육체의 아름다움은 엠블럼에서 이미지가 갖는 시각적이고 외형적인 아름다움과 일치하는 것이었다. 이러한 르네상스의 시대적인 흐름은 이미지와 텍스트 사이의 가치 논쟁과도 밀접히 연관되어 있다. 중세 시대에는 성경의 말씀이 유일하게 진리를 대변하는 것으로 여겨졌기 때문에 무엇보다도 텍스트의 중요

성이 강조되었고, 이에 반해 이미지는 인간의 영혼을 파괴시키고 혼란시키는 해로운 것으로 인식되었다. 그러나 르네상스 시대에 접어들면서 이미지의 가치는 새롭게 조명되기 시작하였고, 이로써 이미지는 텍스트와 동등한 위치를 점하게 되었다. 엠블럼에서 이미지와 텍스트의 결합을 강조하는 이면에는 바로 이러한 시대적인 흐름이 반영되어 있다.

이 시기의 인문주의자들은 엠블럼에 반영된 이러한 시대정신을 교육적인 목적에 활용하였다. 엠블럼은 이미지와 텍스트를 통해 영혼과 육체의 중요성을 강조하였을 뿐만 아니라, 더 나아가 인간의 이성과 감성을 동시에 활용할 수 있는 기회를 제공하였다. 엠블럼은 독자들에게 스스로의 이성을 통해 도덕적이고 교훈적인 내용을 이해하도록 하였을 뿐만 아니라, 이미지를 통해 엠블럼에 숨어 있는 의미를 감각적으로 인식하도록 하였다. 당시 엠블럼은 많은 대학에서 교양도서로 채택되었으며, 이로써 르네상스 시대 총체적인 인간상을 구현하는 데 적극적으로 활용되었다.

3) 상징과 알레고리

엠블럼에서 이미지와 텍스트의 의미 작용은 미학적인 측면에서 상징과 알레고리 사이의 근본적인 문제와 밀접히 연관되어 있다. 엠블럼에서 상징과 알레고리란 무엇일까? 엠블럼에서 상징과 알레고리가 어떻게 다른지를 알아보기 이전에 이 두 개념을 가장 보편적이고

명확하게 구분하고 있는 괴테Johann Wolfgang Von Goethe의 언급을 먼저 살펴보기로 하자. 독일 고전주의를 대표하는 문인인 괴테는 상징과 알레고리를 다음과 같이 구분하고 있다.

시인이 보편적인 것을 위해 특수한 것을 찾아내는가 아니면 특수한 것 속에서 보편적인 것을 직시하는가라는 문제는 완전히 다른 것이다. 전자의 경우에서 알레고리가 발생하는데, 이 경우 특수한 것은 단지 보편적인 것의 예시, 즉 보편적인 것의 견본으로서만 간주된다. 그러나 후자의 경우는 원래 시의 본성에 해당하는데, 이 경우는 보편적인 것을 염두에 두거나 지시하지 않은 채 특수한 것을 말하는 것이다. 따라서 특수한 것을 생생하게 표현하는 시인은 동시에 보편적인 것도 함께 표현하는데, 시인은 이를 깨닫지 못하거나 나중에서야 비로소 깨닫게 된다. (Goethe, *Maximen und Reflexionen*, p.471)

여기서 괴테는 상징과 알레고리의 개념을 '특수한 것'과 '보편적인 것' 사이의 관계로 일반화해서 설명하고 있다. 그에 따르면, 알레고리는 특수한 것을 매개로 하여 보편적인 것을 표현하는 것을 말한다. 즉 알레고리의 경우에는 보편적인 의미를 도출하기 위해 특수한 것을 필요로 하며, 이로써 특수한 것은 보편적인 것을 표현하기 위한 하나의 수단에 불과하다는 것이다. 괴테는 따라서 알레고리를 인위적인 창작 기술로 보고 높이 평가하지 않았다. 이에 반해 상징은 특수한 것 속에서 보편적인 것을 직시하는 것을 말한다. 즉 상징의 경

우에는 보편적인 것을 염두에 두거나 상정하지 않은 채 특수한 것을 통해 보편적인 의미를 표현하는 것을 말한다. 이로써 상징에서는 보편적인 것과 특수한 것을 아우르는 통합적인 의미가 가능하다는 것이다. 이런 점에서 괴테는 상징을 진정한 시문학의 본성으로서 높이 평가하였다.

상징과 알레고리에 대한 괴테의 이러한 구분이 엠블럼과 어떻게 연관이 될까? 엠블럼에서 상징이란 무엇이고, 알레고리란 무엇을 의미하는 것일까? 엠블럼에서 상징과 알레고리의 구분을 좀더 자세히 살펴보기 위해 『엠블럼 소책자』의 한 예를 들어 보기로 하자. 다음 쪽에 실려 있는 〈그림 8〉은 6번 엠블럼으로서 '조화'라는 제목 아래 목판 그림에는 대리석 위에 두 마리의 새가 앉아 있고, 그 가운데에는 지팡이 하나가 세워져 있다. 그림 아래에는 다음과 같은 텍스트가 쓰여 있다.

까마귀들 사이에서 조화로운 삶의 방식은 놀라운 것인데,
그들 사이의 신뢰는 서로에게 순수하다네.
이 새들이 지팡이를 받쳐 들고 있다는 것은
모든 지배자들은 백성과 더불어 융성하고 패망한다는 것을 말해 주는 것이라네.
만약 가운데에서 조화로움을 없애 버린다면 다툼이 일게 되고,
이로써 왕의 운명은 언제 끝날지 모르게 된다네.

Concordia. VI.

Cornicum mira inter se concordia uitæ est,
 Inq́; uicem nunquàm contaminata fides.
Hinc uolucres has sæptra gerunt, q́ saliæt omnes
 Consensu populi stant́q̀; cadunt́q̀; duæs:
Quem si de medio tollas, discordia præceps
 Aduolat, er seaim regia fata trahit.

그림 8 「조화」(*Emblematum Libellus*, p.28).

여기서 텍스트는 까마귀들 사이의 조화로운 삶의 방식을 통해 지배자와 백성들 사이의 조화로운 삶의 방식이 절대적으로 필요하다는 것을 비유적으로 말해 주고 있다. 일반적으로 엠블럼에서 상징은 그림 부분을 통해 나타나는데, 이 그림에서 왕관이 새겨진 지팡이는 일반적으로 지배자나 왕을 상징하며, 까마귀는 지혜·신성·신뢰 등을 상징한다. 까마귀는 우리나라에서 보통 흉조로 알려져 있고, 서구 유럽에서도 대개 죽음을 상징하지만, 고대 그리스에서는 죽을 때까지 변치 않는 신뢰의 상징이자 신성한 새로 추앙되었다.

우리가 잘 알다시피 엠블럼은 이미지와 텍스트로 구성되어 있다. 엠블럼의 경우 이미지가 지니고 있는 다의적인 의미는 텍스트를 통해 일정한 하나의 의미로 고정된다. 다시 말해서 엠블럼에서 이미지는 텍스트를 통해 특정한 의미를 부여받게 된다. 이 때문에 엠블럼에서 그림은 일반적으로 '의미를 내포한 그림'으로 인식되고 있다. 예를 들어 왕관이 새겨진 지팡이와 까마귀의 그림은 텍스트의 내용을 통해 '왕과 백성들 사이의 조화'를 뜻하는 하나의 특정한 의미로 고정되고 있다. 이를 괴테의 알레고리 개념과 연관해서 살펴보면, 엠블럼에서 지팡이와 까마귀의 그림은 특수한 형상에 해당하며 이러한 특수한 것을 매개로 하여 '왕과 백성들 사이의 조화'라는 보편적인 의미를 인위적으로 도출해 내고 있다. 그림은 여기서 보편적인 의미를 도출하기 위한 하나의 수단으로서 작용하고 있다. 엠블럼의 경우 구체적이고 특수한 그림을 통해 추상적이고 보편적인 개념을 표현하고 있으며, 이는 위에서 괴테가 언급한 알레고리 개념과 일맥상

통하고 있다. 이로써 엠블럼에서 이미지와 텍스트의 의미 작용은 알레고리와 밀접히 연관되어 있다.

4) 엠블럼적 세계관

세계관에 대한 철학적 질문은 여러 가지로 제기해 볼 수 있다. 세계관은 인간이 궁극적으로 세계를 어떻게 바라보는가에 대한 문제일 수도 있고, 어떠한 사상을 통해 세계를 인식하는 방식일 수도 있으며, 세계의 구조가 본질적으로 어떻게 이루어져 있는지에 대한 물음일 수도 있다. 이처럼 세계관에 대한 질문은 다양하게 나타날 수 있다. 여기서 우리가 살펴볼 것은 엠블럼적 세계관에 대한 질문이다. 엠블럼적 세계관이란 과연 무엇일까? 엠블럼에도 세계관이 반영될 수 있을까? 엠블럼과 연관해서 던져볼 수 있는 세계관에 대한 질문은 세계의 구조에 대한 근본적인 물음이라 할 수 있다.

프랑스의 철학자 미셸 푸코Michel Foucault는 『말과 사물』Les mots et les choses에서 16세기 서구 문화를 지배해 온 세계에 대한 인식론 가운데 하나로서 '유사성'ressemblance을 들고 있다. 유사성이란 우주에 존재하는 사물들이 비슷한 형태와 성질을 공유하고 있다는 것을 말한다. 이러한 유사성의 논리에 따라 르네상스 시대 사람들은 드넓은 대지의 모습은 하늘의 형상과 비슷하고, 사람의 눈의 반짝임은 하늘에 떠 있는 별빛의 반짝임과 비슷한 것이라 생각하였다. 당시 별자리의 움직임을 통해 인간의 미래를 예측하는 점성술이 발달하게 된

이유도 어찌 보면 이러한 유사성의 논리가 그 이면에 숨어 있다고 볼 수 있다. 천체들의 움직임은 인간의 움직임과 유사한 속성을 지니고 있기 때문에, 이를 통해 인간의 운명을 미리 예측할 수 있다고 본 것이다.

푸코는 유사성의 여러 형상들 가운데 특히 네 가지에 대해 설명한다. 적합convenientia, 모방적 대립aemulatio, 유비analogie, 공감sympathies이 그것이다. 여기서 적합은 장소 및 공간의 인접 관계를 통해 생겨나는 유사성을 말한다. 즉 위치적으로 혹은 공간적으로 인접해 있는 사물들은 서로에게 영향을 미치고 교류하는 과정에서 유사한 속성을 보인다는 것이다. 식물과 동물은 육지라는 위치적인 인접성을 띠고 있으며, 육지와 바다는 자연의 공간이라는 인접 관계에 놓여 있다. 이러한 위치적이고 공간적인 인접 관계로 인해 예를 들어 숫사슴의 뿔에서 식물이 자라난다거나 조개껍데기에서 이끼가 자라나는 현상 등을 관찰할 수 있다. 숫사슴의 뿔에서 식물이 자라는 것은 식물과 동물의 위치적인 인접 관계를 통해 생겨나는 유사성을, 조개껍데기에서 이끼가 자라는 것은 육지의 식물과 바다의 생물 사이의 인접 관계를 통해 생겨나는 적합의 유사성을 보여 준다. 이처럼 적합은 위치 및 공간의 인접 관계를 통해 생겨나는 사물들 사이의 유사한 속성을 말한다.

모방적 대립이란 적합의 일종이기는 하지만, 적합과는 달리 장소 및 공간의 인접성이 없이도 멀리 떨어져 있는 사물들이 서로 유사한 속성을 지니는 것을 말한다. 즉 모방적 대립은 우주에 흩어져 있

는 사물들이 서로에게 영향을 끼침으로써 유사성을 띠는 속성을 말한다. 모방적 대립은 예를 들어 인간의 얼굴은 하늘을 모방하며, 인간의 두 눈은 해와 달에 버금가는 밝음의 반영이며, 입은 비너스를 모방하며, 코는 주피터의 권위를 모방하는 것 등을 말한다. 이처럼 모방적 대립은 우주에 존재하는 서로 상이한 두 개의 사물이 인접 관계 없이도 서로를 모방하는 또 다른 형태의 유사성의 원리이다.

유비는 앞에서 살펴본 적합과 모방적 대립이 지니는 속성을 모두 갖고 있는 유사성을 말한다. 즉 유비는 한편으론 적합과 마찬가지로 사물들 사이의 인접 관계를 통해 생겨나는 유사성을 가능하게 하며, 다른 한편으론 모방적 대립과 마찬가지로 먼 곳에 위치한 사물들 사이의 모방을 가능하게 한다. 유비는 예를 들어 하늘에 떠 있는 별과 별 사이의 관계는 땅에 서식하는 생물과 생물 사이의 관계와 유사하다는 것을 말한다. 여기서 별과 별, 생물과 생물은 하늘과 땅이라는 공간적인 인접 관계를 통해 생겨나는 적합의 유사성을 가능하게 하며, 하늘에 떠 있는 별과 별 사이의 관계는 땅에 서식하는 생물과 생물 사이의 관계를 모방하게 한다. 이로써 우주에 있는 모든 형상들은 유비에 의해 한곳에 모이게 되는데, 여기서 중심을 이루는 것은 바로 인간이다. 유비의 유사성에서 인간은 모든 형상들을 서로 연결시키는 중심점을 이룬다. 모든 형상들의 관계는 따라서 인간을 중심으로 집중되며, 다시 인간을 중심으로 새롭게 반사된다.

공감은 자유로이 우주의 심연에 내재해 있는 유사성을 말한다. 공감은 멀리 떨어져 있는 사물들을 한데 모으는 힘을 지니고 있다.

공감은 예를 들어 해바라기가 해를 향하는 것처럼 사물을 끌어당기는 보이지 않는 힘을 말한다. 이러한 보이지 않는 힘을 통해 공감은 사물들 사이의 차이를 없애고 그것들을 하나로 동질화시키는 속성을 지니고 있다. 이러한 공감의 속성은 그러나 다시 반감antipathie을 통해 방해되고 억제된다. 공감이 사물들 사이의 차이를 없애고 그것들을 하나로 동질화시킨다면, 반감은 이와 반대로 사물들 사이의 동질화를 억제함으로써 차이를 유지시킨다. 마치 생물들 사이에 존재하는 천적 관계처럼, 자연의 모든 생태계는 반감 작용을 통해 본래의 모습을 유지한다. 사물들이 자기의 고유한 개체성을 유지한 채 서로 닮은 꼴을 형성해 가는 것은 이러한 공감과 반감의 상호 견제로 인해 가능한 것이다. 공감과 반감의 작용은 앞에서 살펴본 세 가지 유사성에서 모두 일어난다. 다시 말해서 공감과 반감은 유사성의 모든 형상들을 생성하며, 적합, 모방적 대립, 유비의 유사성은 모두 공감과 반감의 작용에 의해 설명될 수 있다. 이처럼 모든 사물들은 공감과 반감의 작용을 통해 본래의 모습을 유지한 채 서로 닮은 꼴을 형성하게 된다.

　푸코는 더 나아가 적합, 모방적 대립, 유비, 공감의 형상들은 우리에게 유사성이 어떠한 속성을 지니고 있는지를 어렴풋이 짐작하게는 하지만, 그것이 정확히 무엇인지를 보여 주지는 못한다고 말한다. 푸코에 따르면, 유사성은 따라서 우리가 인식할 수 있도록 가시화되어야 한다는 것이다. 다시 말해서 눈에 보이지 않는 유사성의 속성은 우리가 인식할 수 있는 기호로 제시되어야 한다. 유사성이 가시

화되지 않으면 그것을 인식하거나 읽을 수 없기 때문이다.

　이러한 푸코의 논의들이 엠블럼적 세계관과 어떻게 연관될 수 있을까? 엠블럼적 세계관이란 과연 무엇을 말하는 것일까? 16세기에 등장한 엠블럼에는 푸코가 앞에서 언급한 유사성의 논리가 농축되어 있다고 볼 수 있다. 엠블럼은 우리가 세상을 살아가는 데 필요한 인생의 진리와 지혜를 이야기해 주지만, 이를 인간의 행위를 통해 직접적으로 보여 주는 것이 아니라 자연의 사물 혹은 고대 신화의 세계를 통해 비유적으로 보여 주고 있다. 『엠블럼 소책자』에 실린 엠블럼들을 예로 들어 보면, 두루미가 등에 새끼를 태우고 먹이를 먹이면서 날아가는 모습은 자식에 대한 부모의 사랑을 비유적으로 보여 준다. 버드나무와 포도 넝쿨이 서로를 의지한 채 엉켜 있는 모습은 죽을 때까지 변치 않는 우정을 비유적으로 보여 주며, 동항아리와 흙항아리가 강물 위를 떠내려가는 모습은 서로 다른 환경에 처한 이웃들이 서로에게 피해를 끼치는 모습을 비유하고 있다. 이처럼 엠블럼은 자연의 사물들과 인간사의 여러 단면들 사이의 유사한 속성에 기반하고 있는 것이다. 또한 『엠블럼 소책자』에는 그리스 로마 신화에 대한 이야기가 자주 등장하고 있다. 예를 들어 그리스 신화에 등장하는 파에톤은 아버지 헬리오스가 이끄는 태양의 마차를 몰다가 그만 자제력을 잃고 하늘 높이 오르는 바람에 제우스의 벼락을 맞고 죽는다. 알치아투스의 엠블럼은 여기서 파에톤의 죽음을 통해 어리석은 행동을 하다가 패망하게 될 젊은 통치자들을 비유적으로 이야기하고 있다. 이를 통해 엠블럼은 신들의 속성과 인간의 속성이 유사하다는

것을 보여 주고 있다. 이처럼 엠블럼은 자연에 존재하는 동물, 식물, 사물들 사이의 관계를 통해 인간들 사이의 관계를 비유적으로 보여 주며, 더 나아가 신들의 속성을 통해 인간들의 속성을 비유적으로 보여 준다. 우주 만물을 바라보는 이러한 인식론적 사고 체계에는 푸코가 앞에서 언급한 유사성의 논리가 전제되어 있음을 알 수 있다. 엠블럼적 세계관에는 자연과 인간, 더 나아가 신들의 세계와 인간들 사이의 유사성의 논리가 함축되어 있다. 여기서 이미지와 텍스트로 구성된 엠블럼은 자연과 인간, 신들의 세계와 인간들 사이의 보이지 않는 유사성의 속성을 가시화한 하나의 기호 체계로 이해될 수 있다. 즉 엠블럼은 비가시적인 유사성의 논리를 우리가 인식할 수 있도록 가시화한 기호적 표상이라고 볼 수 있다.

이상에서 살펴본 것처럼, 엠블럼에는 근본적으로 르네상스 시대 세계에 대한 인식이 투영되어 있다. 이 시대의 사람들은 인간의 본질을 탐구하기 위해 무엇보다 고대 신화와 자연에 천착하였다. 16세기에 전성기를 누렸던 엠블럼의 대상은 이런 점에서 고대 신화와 자연에서 발췌한 것들이 대부분을 차지한다. 당시 사람들은 고대 신화와 자연의 이치를 탐구함으로써 인간의 본질적인 속성을 밝혀낼 수 있다고 생각하였다. 이로써 엠블럼에서 '고목에 돋아나는 새싹'은 단순히 자연의 대상을 시각적으로 보여 주는 삽화가 아니라, '다시 부활하는 인간의 생명력'을 상징하는 의미로 읽혔으며, '제우스의 벼락에 맞아 죽은 파에톤'은 '경솔한 행동 때문에 패망하는 인간'에 대한 비유로 읽혔다. 즉 르네상스 시대의 사람들은 대우주에 속하는 자연

세계와 소우주에 속하는 인간세계가 유사성의 원리에 따라 서로 밀접히 연결되어 있으며, 자연의 이치를 통해 인간 삶의 이치를 밝혀낼 수 있다고 보았다.

엠블럼은 르네상스 시대의 인식론적 세계관을 기존과는 달리 문자언어로 쓰여진 텍스트를 통해서가 아니라, 이미지와 텍스트라는 매체의 결합을 통해 전달하고 있다. 이때 이미지는 문자언어로 쓰여진 텍스트에 비해 세상에 대한 감각적인 지각을 가능하게 하였다. 자연의 사물은 이제 인간의 눈을 통해 직접적으로 지각되는 대상이 되었으며, 자연 속에 숨겨진 의미를 탐구하는 것은 곧 인간의 본질을 밝혀내는 것을 의미하였다. 르네상스 시대 엠블럼은 많은 경우 '자연의 책'으로 불리기도 했는데, 이는 바로 자연 속에 인간 삶의 진리가 반영되어 있다는 것을 의미하였다. 이런 점에서 엠블럼에는 여전히 중세 시대 알레고리적 사고 체계의 잔재가 남아 있다고 볼 수 있다. 중세 시대에는 신의 세계 창조의 원리를 밝히기 위해 성경의 말씀과 자연에 천착하였다. 즉 중세 사람들은 문자화된 성경과 가시적인 자연의 사물을 통해 비가시적인 창조주의 진리를 밝혀낼 수 있다고 생각하였으며, 바로 여기에 중세 시대 알레고리적 사고 체계가 반영되어 있다. 이와 유사하게 르네상스 사람들은 가시적으로 기호화된 엠블럼을 통해 비가시적인 인간의 본질적인 속성을 밝혀낼 수 있다고 생각하였다. 여기서 달라진 점은 실제 자연의 사물은 엠블럼에서 시각적인 기호 체계로 대체되었으며, 자연을 통해 밝히고자 한 창조주의 진리는 인간의 본질적인 속성으로 대체되었다는 것이다. 즉 중세

시대 신과 자연의 관계는 르네상스 시대 엠블럼에서 자연과 인간의 관계로 대체되었다. 르네상스 시대 엠블럼은 이로써 한편으론 이미지를 통해 세계에 대한 감각적인 지각을 가능하게 하였으며, 다른 한편으론 중세 시대 신의 자리에 인간을 대체함으로써 신 중심적 세계관에서 인간 중심적 세계관으로 나아가는 인식의 변화를 가능하게 하였다.

사진, 재현을 넘어 정치투쟁으로

1. 사진 기술의 발달

사진이 근본적으로 우리에게 시사하는 바는 무엇일까? 눈앞에 펼쳐
지는 아름다운 자연의 경치나 사물의 모습을 있는 그대로 영원히 간
직하고픈 인간의 욕구는 오래전부터 있어 왔다. 덧없이 스쳐 지나가
는 자연의 상을 영원히 붙잡으려는 인간의 욕구는 사진이 발명되기
이전에는 예술 영역, 특히 회화를 통해 주로 시도되어 왔다. 그러나
이때 화가는 눈앞에 펼쳐지는 자연의 경치나 사물의 모습을 있는 그
대로 재현하기보다는 그가 보고자 하는 사물의 모습을 자신의 주관
적인 방식에 따라 묘사할 수 있을 뿐이었다. 화가의 이러한 주관적인
사물 재현 방식은 19세기에 들어서면서 일대 혁신을 맞게 되었다. 사
진의 발명이 화가에 의해 주관적으로 표현되던 사물의 묘사 방식과
는 완전히 다른, 기계에 의해 객관적으로 묘사되는 이미지의 재현 방
식을 가능하게 한 것이다. 서구 유럽에서 19세기는 그 어느 시기보다

현실을 있는 그대로 재현하고자 하는 인간의 욕구가 강하게 대두되기 시작한 시기였으며, 이러한 인간의 욕구는 이 시기에 등장한 사진 기술의 발전을 통해 마침내 충족될 수 있었다.

모든 매체가 마찬가지지만, 19세기에 사진이 등장할 수 있었던 근본적인 이유는 무엇보다도 이 시기에 이르러 몇 가지 기술적인 전제 조건들이 충족될 수 있었기 때문이었다. 우선, 사진 이미지를 얻기 위해서는 자연의 대상을 투영시킬 수 있는 시각적인 시스템이 전제되어야 했다. 다음으로는 빛에 민감하게 반응하는 화학적 물질의 발견이 이루어져야 했으며, 더 나아가 이러한 물질을 고착시킬 수 있는 화학적 처리 방식이 전제되어야 했다. 여기서 사진 이미지를 얻기 위해 일차적으로 필요한 시각적 시스템을 일반적으로 카메라 옵스큐라camera obscura라 부른다. 카메라 옵스큐라는 라틴어로 '어두운 방' 혹은 '암실'을 의미하는데, 어두운 상자에 작은 구멍을 뚫어 빛을 통과시켜 상자의 반대편 벽면에 현실과 동일한 상을 맺게 하는 기구를 가리킨다. 그러나 이렇게 맺힌 상은 오래 지속되지 못하는 단점이 있었다. 이에 프랑스에서 발명가로 활동하던 조세프 니세포르 니에프스Joseph-Necéphore Niépce는 형인 클로드와 함께 카메라 옵스큐라를 통해 맺힌 상을 지속적으로 유지시킬 수 있는, 빛에 반응하는 화학적 물질을 발견하기 위한 실험에 착수했다. 니에프스 형제에 의해 1812년부터 본격적으로 연구되기 시작된 이 작업은 1827년부터는 루이 자크 망데 다게르Louis Jacques-Mandé Daguerre와 함께 공동으로 추진되었다. 이들은 1831년 마침내 빛에 반응하는 감광물질인 요

오드화은을 발견하였다. 요오드화은을 묻힌 감광판을 이용하여 카메라 옵스큐라를 통해 맺힌 상을 고정시킬 수 있게 된 것이다. 그러나 또 한 가지 기술적인 전제 조건이 필요했는데, 그것은 고정된 상을 밝은 곳에서도 선명하게 볼 수 있도록 하는 화학적인 처리 방식을 고안해 내는 일이었다. 1833년 니에프스가 사망하자, 다게르는 독자적으로 니에프스가 중단한 실험을 발전시켜 나간 끝에 마침내 감광판에 고정된 이미지를 현상할 수 있는 화학적 처리 방식을 고안하는 데 성공했다. 그것은 요오드화은을 묻힌 감광판을 뜨거운 수은 증기로 쐬어 현상하는 방식이었다. 이와 같이 해서 만들어진 이미지를 다게르는 자신의 이름을 붙여 '다게레오타입'daguerreotype이라 명명하였다. 1839년 다게르는 다게레오타입을 세상에 공식적으로 알렸으며, 이렇게 해서 이미지의 역사상 처음으로 현실과 동일한 사진 이미지가 탄생하게 되었다.

그러나 다게레오타입은 은을 입힌 동판이었기 때문에 복제가 거의 불가능하였다. 다게레오타입이 지니고 있던 이러한 단점은 이후 1851년 콜로디온 습판법이 새롭게 등장하면서 해소되기 시작하였고, 콜로디온 습판이 널리 사용되기 시작하면서 다게레오타입은 점차 자취를 감추게 되었다. 콜로디온 습판법이란 은을 입힌 동판 대신에 유리판 위에 감광물질인 콜로디온 용액을 묻혀 용액이 마르지 않은 상태에서 빛에 노출시켜 이미지를 얻어 내는 새로운 기술을 말한다. 이 방식은 다게레오타입에 비해 빛에 노출되는 시간이 훨씬 짧았고, 음화 방식, 즉 유리 네거티브 필름을 인화지 위에 프린트하는

방식이 처음으로 도입되어 이미지의 복제가 가능해졌다. 이처럼 19세기 중반부터 콜로디온 습판이 점차 사용되면서 현실과 동일한 사진 이미지를 만들어 내는 것이 훨씬 간편해졌을 뿐만 아니라, 기술적으로도 얼마든지 이미지를 복제할 수 있게 되었다. 이후 20세기 초 새로운 소형 카메라가 등장하면서 사진 기술은 획기적인 발전을 이루게 되었고, 이로써 사진은 새로운 대중매체로서 광범위하게 사용되기 시작하였다.

2. 사진 매체와 지각 작용

사진은 빛에 반응하는 화학적 작용을 통해 기계적으로 만들어지는 이미지의 속성을 띠고 있다. 사진은 이로써 이미지의 역사상 처음으로 인간의 손을 떠나 기계에 의해 자동적으로 만들어지는 객관적 이미지가 되었다. 즉, 사진은 외부 대상에 대한 주관적 인식을 객관적 인식으로 변화시킴으로써 사물에 대한 객관적 사실성을 보여 주는 새로운 시각매체로 인식되었다. 그러나 여기서 주목할 점은 사진의 지시 대상이 그것을 바라보는 관찰자에게 동일한 지각 작용을 일으키는 것은 아니라는 사실이다. 설령 사진의 지시 대상이 같다 할지라도 그것을 바라보는 관찰자의 지각 작용에 따라 서로 다른 정서적 감정을 불러일으킬 수 있는 것이다. 여기서 우리는 객관적 시각매체로서의 사진이 관찰자의 지각 작용에 미치는 영향에 대해 탐구해 보도록 하자.

객관적 시각매체인 사진을 통해 매개되는 관찰자의 지각 작용에 대한 사유 깊은 통찰은 프랑스의 문학비평가 롤랑 바르트가 쓴 『밝은 방: 사진에 관한 노트』*La Chambre claire: Note sur la photographie*에서 첨예하게 드러나고 있다. 그의 어머니가 사망하고 난 후 쓰여진 이 책에서 가장 핵심적인 점은 사진과 관찰자 사이의 관계이며, 이는 다시 돌아가신 어머니와 바르트 사이의 관계로 승화되고 있다.

『밝은 방』은 전체적으로 두 개의 부로 나누어져 있다. 우선 1부에서 바르트는 크게 두 가지 점에 대해 언급하는데, 하나는 사진의 특성을 파악하기 위한 전제 조건이고, 다른 하나는 사진과 관찰자 사이에서 매개되는 사진의 두 가지 유형이다. 1부 논의의 출발점은 사진을 서로 다른 유형의 이미지들과 구별 짓게 하는 사진만의 본질적인 특성은 무엇인가에 대한 물음이다. 바르트는 사진과 연관된 세 가지 층위, 즉 '촬영자', '유령', '구경꾼'을 제시한다. 여기서 촬영자는 말 그대로 사진을 찍는 전문 사진작가를, 유령은 사진에 찍힌 지시 대상을, 구경꾼은 사진을 바라보는 관찰자를 의미한다. 사진과 연관된 이들 세 가지 층위 가운데 바르트가 근본적으로 관심을 두고 있는 두 가지 층위는 바로 사진의 지시 대상과 이를 응시하는 관찰자이다.

여기서 다시 문제가 되는 것은 과연 어떤 사진을 분석의 대상으로 설정할 것이며, 사진을 바라보는 관찰자는 누구로 할 것인가라는 문제이다. 어떤 사진을 분석의 대상으로 할 것인가라는 문제에 있어서 바르트가 염두에 두고 있는 점은 자신의 개인적인 정서와 부합되는 사진인데, 이에 대해 그는 "나를 위해 존재한다고 내가 확신했던

그런 사진들을 내 탐구의 출발점으로 삼기로 결정했다"라고 언급하고 있다(바르트, 『밝은 방』, 21쪽). 이와 더불어 누구를 관찰자로 할 것인가라는 문제에 있어서 바르트가 내세우는 것은 바로 자기 자신이며, 이에 대해 "나는 나 자신을 모든 사진의 매개자로 간주하기로 마음먹었다"라고 언급하고 있다(21쪽). 여기서 우리는 바르트가 사진을 분석하기 위해 논의의 출발점으로 삼고 있는 것은 바로 자신의 감각기관을 통해 지각되는 지극히 주관적인 감정이라는 것을 알 수 있다. 이에 대해 바르트는 다음과 같이 언급하고 있다. "구경꾼으로서 나는 '감정'을 통해서만 사진에 흥미를 느꼈다. 나는 하나의 문제(테마)로서가 아니라 상처로서 사진을 심층적으로 탐구하고 싶었다. 왜냐하면 나는 보고, 느끼며, 따라서 식별하고 쳐다보며 생각하기 때문이다"(36쪽). 바르트는 여기서 사진의 특성을 파악하기 위해 두 가지 중요한 전제 조건을 제시하고 있는데, 하나는 보고 느끼고 식별하는 관찰자의 감각기관을 통해 일어나는 지각 작용이며, 다른 하나는 사진을 응시하는 관찰자로서의 '나'이다.

관찰자의 정서에 호소하는 사진들이 그러나 관찰자에게 모두 동일한 감정을 불러일으키는 것은 아니다. 1부에서 바르트가 제시하는 또 다른 핵심적인 사항은 사진을 관찰하는 과정에서 드러나는 사진의 서로 다른 두 가지 유형이다. 관찰자의 주관적인 정서에 따라 취사선택된 사진들은 관찰자의 감정에 따라 크게 두 가지 유형으로 분류되고 있다. 하나는 '스투디움'studium이며, 다른 하나는 '푼크툼'puctum이다. 스투디움은 라틴어 어원 그대로 무언가에 몰입하게

하는 '일반적인 정신 집중'을 의미하는데, 이를 사진과 연관해서 살펴보면 어떤 사진을 관심을 가지고 바라보는 것을 의미한다. 이와 달리 푼크툼은 라틴어로 상처, 찔린 자국, 작은 구멍을 뜻하는 말로서, 사진과 연관해서 살펴볼 때 이는 사진을 통해 일어나는 상처이자 아픔을 의미한다. 사진을 이렇게 서로 다른 두 가지 유형으로 분류하는 기준은 바르트의 지극히 주관적인 감정과 밀접히 연관되어 있다.

과연 어떤 사진이 스투디움을 불러일으키고, 어떤 사진이 푼크툼을 불러일으키는가? 바르트에 따르면, 사진에는 절대적 가치 기준은 존재하지 않으며 관찰자의 주관적인 감정이 중요하게 작용한다. 바르트에게 있어서 스투디움과 푼크툼을 구분하는 기준은 개인적인 감정의 깊이인데, 이는 간단히 비유하자면 '좋아한다'와 '사랑한다'의 차이로 설명될 수 있다. 스투디움으로 분류되는 사진은 '좋아한다' 혹은 '좋아하지 않는다'처럼, 사진을 바라보는 관찰자의 일반적인 관심만을 불러일으키며, 이러한 사진을 통해서 어떠한 상처나 아픔은 일어나지 않는다. 이러한 사진의 유형으로서 바르트는 인물사진, 풍경사진, 보도사진 등을 들고 있다. 예를 들어 보도사진의 경우 마음에 드는 사진 혹은 마음에 들지 않는 사진으로 구분은 할 수 있지만, 이러한 사진을 통해 마음의 상처는 일어나지 않는다. 이처럼 일반적으로 스투디움으로 분류되는 사진들은 관찰자의 교양, 교육의 정도, 문화적 경험 등을 통해 사진에서 의미하는 바를 읽어 낼 수 있는 코드화된 사진들이다. 이와 달리 푼크툼으로 분류되는 사진들은 '사랑한다'는 감정과 밀접히 연관되어 있으며, 사진의 지시 대상

을 통해 관찰자에게 우연적으로 일어나는 마음의 상처와 아픔을 불러일으킨다. 이때 푼크툼의 감정은 대개 사진의 세부 요소를 통해 일어난다. 예를 들어 바르트에게 있어서 푼크툼의 감정은 제임스 반 데르 지James Van Der Zee가 찍은 미국의 흑인 가족의 사진에서 딸의 옷에 달린 허리띠와 끈 달린 구두를 통해 일어난다(『밝은 방』, 63쪽). 스투디움이 관찰자에게 일반적으로 코드화된 정보를 제공한다면, 푼크툼은 이와 달리 어떠한 코드화된 정보도 제공하지 않는다.

2부에서 바르트가 언급하는 핵심적인 내용은 찌르는 듯한 상처를 의미하는 '푼크툼'의 감정이며, 이를 통해 사진만의 본질적인 특성을 밝혀내는 것이다. 그가 푼크툼의 감정을 설명하기 위해 예로 들고 있는 사진은 바로 그의 어머니가 찍혀 있는 「온실 사진」이다. 「온실 사진」은 바르트의 어머니가 다섯 살 때 그녀의 오빠와 함께 유리로 된 온실 안에서 찍은 사진인데, 바르트는 천진난만한 소녀의 세부적인 얼굴에서 죽은 어머니의 진실한 얼굴을 다시 발견하고 있다. 바르트에게 있어서 이 사진에서 발현되는 찌르는 듯한 푼크툼의 감정은 더욱더 깊은 마음의 상처를 보여 주는 것이다.

바르트는 더 나아가 「온실 사진」에서 발현되는 푼크툼의 감정을 통해 사진만의 본질적인 특성을 밝혀내고 있다. 그에게 있어서 「온실 사진」은 단순히 죽은 어머니의 진실한 얼굴을 다시 확인시켜 주는 시각매체로서의 사진의 기능을 넘어서서 사진의 본질적인 특성을 파악하게 해주는 출발점이 되고 있다. 이에 대해 그는 다음과 같이 언급하고 있다. "사진의 본질 같은 무언가가 그 특별한 사진 속에

감돌고 있었다. 그래서 나는 나를 위해 확실하게 존재했던 그 유일한 사진에서 사진의 고유성('본질')을 '끌어내어' 그것을 나의 마지막 탐구의 안내로 삼기로 결심했다"(『밝은 방』, 94쪽). 「온실 사진」을 통해 바르트가 제시하는 사진의 본질적인 특성은 바로 '그것은-존재-했음'이라는 사진의 노에마noema이다. '그것은-존재-했음'을 의미하는 사진의 노에마는 여기서 두 가지 측면으로 생각해 볼 수 있다. 한 편으론 그것, 즉 사진의 지시 대상이 실제적으로 존재했다는 것을 말하며, 다른 한편으론 이러한 지시 대상의 존재는 과거의 시간과 밀접히 연관되어 있다는 것을 말한다. 이에 대해 바르트는 다음과 같이 언급하고 있다. "내가 사진에서 결코 부정할 수 없는 점은 사물이 거기 있었다는 것이다. 현실과 과거라는 이중적 위치가 결합되어 있다. 그리고 이러한 제약은 사진만을 위해서 존재하기 때문에 우리는 환원을 통해서 그것을 사진의 본질 자체, 노에마라고 간주해야 한다. 내가 사진에서 의도하는 것은 …… 예술도 소통도 아니고, 사진의 토대를 확립하는 질서인 지시 대상이다"(『밝은 방』, 98쪽). '그것이-존재-했음'을 의미하는 사진의 본질, 즉 사진의 노에마는 사진을 다른 유형의 이미지, 예를 들어 회화의 이미지와 구별짓게 하는 사진만의 독특한 특성이다.

　다른 모든 이미지의 유형과 차별되는 사진만의 본질적 특성은 움직임과 시간의 정지를 통해 구현되고 있다. 사진은 영화와는 달리 모든 움직임과 시간이 하나의 순간으로 정지되어 나타난다. 사진에서 지시 대상은 모든 움직임을 멈춘 채 부동자세로 존재하며, 이 속

에서 시간은 정지되어 있다. 사진은 이로써 실제적인 지시 대상을 과거의 시간과 혼합하여 '그것은-존재-했음'이라는 사진의 본질적인 특성을 보여 준다. '그것은-존재-했음'을 의미하는 사진의 본질적인 특성은 또한 언어와는 달리 과거의 사실에 대한 확실한 증거자료가 될 수 있다. 언어의 경우 증거자료로 쓰이기 위해서는 부수적인 장치, 예를 들어 선서 등과 같은 언급이 필요한 데 반해, 사진의 경우는 그 자체로서 과거의 사실에 대한 확실한 증거자료가 될 수 있다.

지금까지 살펴본 것처럼, 바르트가 『밝은 방』에서 핵심적으로 다루는 문제는 사진을 통해 매개되는 관찰자의 지각 작용이다. 사진의 지시 대상을 응시하는 관찰자의 지각 작용을 통해 일어나는 정서적 감정, 특히 푼크툼의 감정은 사진의 본질적인 특성을 밝혀내는 중요한 출발점이 되고 있다. 이런 점에서 바르트는 그의 저서의 제목을 '밝은 방'이라 지은 것이다. 일반적으로 사진의 특성은 지금까지 그것이 촬영되는 기술적인 측면과 연관해서 '어두운 방'으로 인식되어 왔다. 그러나 바르트에게 있어서 사진의 본질적인 가치는 사진의 기술적인 측면을 통해 규정되는 것이 아니라, 바로 사진을 바라보는 관찰자와의 끊임없는 관계를 통해 규정되고 있다. 따라서 관찰자의 입장에서 중요한 것은 사진을 응시할 수 있는 밝은 공간, 즉 '밝은 방'이다. 이런 점에서 '밝은 방'은 사진의 지시 대상과 관찰자 사이를 끊임없이 매개하는 응시의 공간을 의미하며, 이러한 매개 작용을 통해 사진의 본질적인 특성이 드러나고 있는 것이다.

3. 사진, 순수예술 혹은 정치투쟁의 도구

모든 사물에는 양면성이 있기 마련이다. 이는 사진도 예외가 아니다. 사진이 새로운 대중매체로서 각광을 받던 20세기 초에 사진의 객관적 사실성이 모든 사람들에게 동일하게 인식되고 받아들여진 것은 아니다. 이 시기 특히 독일에서는 사진의 객관적 사실성을 크게 두 가지 서로 다른 차원에서 바라보려는 시도가 팽팽히 맞서 왔다. 하나는 사진의 객관적 사실성을 예술적으로 구현하려는 시도였으며, 다른 하나는 이를 정치투쟁의 도구로 사용하려는 시도였다. 우선, 1920년대 사진의 객관적 사실성을 순수한 예술적 시각에서 바라보려는 입장은 독일의 전문 사진작가인 알베르트 렝거 파치Albert Renger-Patzch의 작업에서 여실히 드러나고 있다.

렝거 파치의 사진 작업에서 가장 특징적인 점은 무엇보다도 그가 당시 주류적인 회화적 사진과는 다른 사진만의 독특한 예술성을 표현하고자 시도하였다는 점이다. 렝거 파치는 20세기 초 사진을 회화적 전통에 두려는 갖가지 실험들, 예를 들어 사진의 초현실주의적인 기법 등을 비판적으로 바라보았다. 이러한 시도들과는 달리, 그는 사진이 회화와는 다른 새로운 시각매체임을 강조하고자 하였다. 그가 사진을 통해 보여 주고자 한 점은 사진은 기존의 회화와는 달리 기계를 통해 객관적으로 형성되는 이미지의 묘사 방식이며, 바로 이러한 객관적 이미지를 통해 사진의 고유한 예술성을 표현할 수 있다는 것이었다. 즉 다른 모든 이미지의 유형과는 달리 사진은 사물을

있는 그대로 정확히 '재현'하는 시각매체이며, 이러한 '정확한 묘사'를 통해 사진만의 독특한 예술성을 획득할 수 있다는 것이다. 그에게 있어 사진의 예술성은 따라서 회화적 구현을 통해서가 아니라, 바로 사진이 지니고 있는 객관적 사실성을 통해 구현된다. 렝거 파치가 의미하는 사진의 객관적 사실성을 통한 예술적 구현은 1928년에 출판된 그의 사진집 『세상은 아름답다』Die Welt ist schön에서 절정에 이르고 있다. 이 사진집에서 렝거 파치는 인물, 식물, 자연풍경, 건축, 기계, 산업 등에서 촬영한 갖가지 사진들을 모아 엮었는데, 사진의 지시 대상을 사실적으로 재현함으로써 사진만의 고유한 예술성을 강조하고 있다. 이로써 그의 사진집은 1920년대 독일 사회에 신즉물주의Neue Sachlichkeit, new objectivism 사진이라는 새로운 표현 양식을 널리 전파하는 데 크게 공헌하였다.

그러나 렝거 파치가 그의 사진집에서 보여 주는 것처럼 세상은 과연 아름답기만 한 것일까? 렝거 파치가 제시하는 사진의 미학적 추구는 1920년대 특히 노동자 계층과 좌파적 성향을 지닌 지식인들로부터 비판적으로 수용되고 받아들여졌다. 렝거 파치의 사진적 예술성을 비판한 좌파 지식인으로는 예를 들어 독일의 문예비평가 발터 벤야민Walter Benjamin을 들 수 있다. 벤야민은 「생산자로서의 작가」Der Autor als Produzent에서 렝거 파치가 그의 사진집에서 보여 주는 신즉물주의적인 사진의 특성을 다음과 같이 신랄하게 비판하였다. 렝거 파치의 사진집 속에서 "우리는 신즉물적 사진술이 그 정점에 달해 있음을 보게 된다. 이를테면 신즉물적 사진은 비참한 생활까

지도 완벽할 정도의 유행적 방식으로 파악함으로써 이를 즐거움의 대상으로 만드는 데 성공하고 있다"(벤야민, 「생산자로서의 작가」, 263쪽). 여기서 벤야민이 비판적으로 바라보는 점은 렝거 파치의 사진 속에 들어 있는 '진실을 은폐한 순수한 미학적 추구'이며, 이를 통해 렝거 파치가 사진을 소비 상품으로 전락시키고 있다는 점이다. 이러한 사진의 미학적 추구에 맞서 벤야민이 강조하는 것은 바로 사진의 정치적 기능이다. 벤야민에 따르면, 사진의 정치적 기능은 사진의 혁명적인 사용을 통해 제시될 수 있다는 것이다. 이와 연관해서 벤야민은 다음과 같이 언급하고 있다. "우리들이 사진작가로부터 요구하는 것은 사진에 제목을 붙일 줄 아는 능력이다. 이를 통해 사진작가는 사진을 유행적 소비품으로부터 빼내어 그 사진에 혁명적 사용가치를 부여하게 되는 것이다. 사진을 논할 때 우리가 사진작가에게 요구하지 않으면 안 되는 점은 바로 이러한 점이다"(「생산자로서의 작가」, 263쪽). 벤야민은 여기서 사진에 글을 덧붙이는 사진의 혁명적 사용을 통해 사진이 소비 상품으로 전락하는 것을 막을 수 있다고 보며, 사진에 글을 붙일 줄 아는 능력을 갖춘 사진작가를 '생산자로서의 작가'로 여기고 있다. 벤야민은 그러나 생산자로서의 사진작가의 역할이 단순히 사진과 글을 결합함으로써 이루어지는 것이 아니라, 그러한 결합을 통해 독자의 적극적인 참여를 이끌어 내는 것이 중요하다는 점을 지적하고 있다. 즉 단순히 사진과 텍스트를 결합하는 것 자체가 문제가 아니라, 사진과 텍스트의 결합을 통해 독자의 참여를 이끌어 내는 방식이 문제가 되는 것이다.

렝거 파치처럼 사진을 순수한 시각예술로서 바라보려는 입장과는 대조적으로 1920년대에 나타난 사진에 대한 또 다른 시각은 발터 벤야민이 제시하고 있는 것처럼 사진을 정치투쟁의 도구로서 바라보려는 입장이다. 사진이 정치투쟁의 도구로서 사용될 수 있는 전제 조건은 무엇보다도 사진이 지니고 있는 객관적이고 사실적인 현실 재현 능력에 근거하고 있다. 사진을 정치투쟁의 수단으로서 바라보려는 입장은 특히 이 시기에 발간된 『노동자 화보 신문』*Arbeiter-Illustrierte-Zeitung*에서 절정에 이른다. 제1차 세계대전이 종식된 이후인 1920년대 독일에서는 그 어느 나라보다 다양한 종류의 신문과 잡지가 쏟아져 나왔고, 이러한 대중매체에서 사진은 정보 전달에 있어서 중요한 역할을 담당하였다. 1925년에 창간된 『노동자 화보 신문』은 일반 부르주아 신문에 맞서 공산주의적 경향을 띤 시사주간지로서 노동자의 삶과 일상생활을 보여 주는 사진들을 주로 실어 인기를 끌었다. 『노동자 화보 신문』은 당시 독일에서 노동자 계층을 대변하는 가장 규모가 큰 신문에 속했으며, 일반 부르주아 신문에 버금가는 높은 판매부수를 자랑하였다. 이 신문은 보도기사 이외에도 당시 독일의 저명한 작가로 활동했던 쿠르트 투홀스키Kurt Tucholsky, 안나 제거스Anna Seghers, 에리히 캐스트너Erich Kästner 등의 글을 정기적으로 실었다.

그러나 무엇보다도 『노동자 화보 신문』에서 가장 두드러진 특징 중에 하나는 신문에 실리는 사진의 혁신적인 사용 방식에 있다. 일반 부르주아 신문이나 잡지와 비교해서 『노동자 화보 신문』은 사진

에 훨씬 더 많은 정보적 가치를 부여하였다. 일반 신문이나 잡지에서
는 사진을 주로 기사의 내용을 뒷받침하는 삽화로서 사용하고 있는
데 반해,『노동자 화보 신문』에서는 이와 달리 사진에 특정한 의미를
부여하고 사진을 수용자 중심에서 읽어 내도록 하는 데에 중점을 두
었다. 이를 위해『노동자 화보 신문』은 사진을 혁신적으로 변용하거
나 혹은 사진에 텍스트를 의도적으로 결합하는 방식을 취했다. 여기
서 나타난 사진의 독특한 사용 방식으로는 우선 포토몽타주 기법을
들 수 있다. 포토몽타주 기법은 당시 아방가르드 예술가로 유명했던
존 하트필드John Heartfield에 의해 이루어졌다. 하트필드는 렝거 파치
의 신즉물주의 사진과는 완전히 다른 방식으로 사진을 인위적으로
재조합하고 변용함으로써 사진의 새로운 가능성을 열어 주었다.『노
동자 화보 신문』에서 찾아볼 수 있는 사진의 또 다른 사용 방식으로
는 사진을 본문 텍스트와 의도적으로 결합하거나 혹은 서로 모순되
는 사진들을 대립시켜 놓고 거기에 적당한 설명을 곁들이는 방식 등
을 들 수 있다.『노동자 화보 신문』은 이처럼 포토몽타주 기법, 사진
과 텍스트의 의도적인 결합, 서로 모순되는 사진들의 대립 구조 등과
같은 새로운 구성 방식을 통해 일반 신문이나 잡지와는 달리 사진에
특정한 의미를 부여하거나 사진의 읽기 방식을 가능케 하였다. 사진
의 새로운 사용 방식과 읽기 방식을 통해『노동자 화보 신문』이 궁극
적으로 추구하고자 한 목적은 무엇보다도 프롤레타리아 계급을 정
치적으로 계몽시키는 데 있었으며, 더 나아가 이를 통해 사진의 정치
적 기능을 강조하는 데 있었다.『노동자 화보 신문』은 이로써 사진이

단순한 소비 상품이 아닌 정치투쟁의 강력한 무기로 사용될 수 있는 가능성을 열어 주었다.

4. 포토저널리즘의 등장

사진에 글을 덧붙이는 방식이 『노동자 화보 신문』에서 처음으로 시도된 것은 아니다. 사진에 글을 덧붙이는 실험적인 시도는 이미 사진이 새로운 시각매체로서 인기를 끌던 19세기 말부터 있어 왔다. 여기서는 사진이 과연 언제부터 글과 결합되어 일반 독자들에게 알려지게 되었는지 알아보기로 하자.

　일반적으로 글과 사진의 초기 결합은 신문에서부터 시작되었다. 1800년대 당시 대중들이 즐겨 보던 유일한 대중매체는 신문이었으며, 사진이 새로운 시각매체로서 일반인들의 관심을 끌기 시작하자 신문에 사진을 삽입하려는 경향이 강하게 일기 시작하였다. 이전에 신문에 전혀 이미지가 실리지 않은 것은 아니었다. 물론 신문에서 글자가 차지하는 비중이 이미지에 비해 상대적으로 크긴 했지만, 이미지도 경우에 따라 부수적으로 삽입되었다. 그러나 사진 이전에 신문에 실린 이미지는 목판을 사용하여 인쇄한 목판 그림이 대부분을 차지하였다. 신문에 글과 사진이 처음으로 함께 인쇄된 경우는 1880년 3월 4일 뉴욕에서 발행된 『데일리그래픽』Daily Graphic이라 전해진다. 이 당시까지만 해도 글과 사진이 신문에 함께 인쇄되는 것은 기술적으로 쉬운 일이 아니었다. 글과 사진을 함께 인쇄할 수 있는 기

술은 1872년부터 본격적으로 사용되기 시작한 사진평판술로 가능하게 되었다. 매체사적으로 볼 때, 신문에 사진이 처음으로 실리게 되었다는 것은 단순히 기술적인 발전만을 의미하는 것이 아니라, 독자들의 지각 및 인식에도 지대한 영향을 미치는 것이었다. 대중매체인 신문에 사진이 실리게 됨으로써 독자들은 나라 안팎에서 일어나는 소식이나 사건들을 글이 아닌 이미지를 통해 직접적이고 감각적으로 지각하고 인식할 수 있게 되었다. 이로써 주변 세계에 대한 독자들의 이해와 보는 눈이 현격히 변화되었으며, 신문에서 사진은 독자들의 눈과 시선을 세계로 향하게 하는 창문과도 같았다.

그러나 무엇보다도 글과 사진이 일정한 형식을 갖추면서 함께 인쇄되기 시작한 것은 1920년대부터 보편화되기 시작한 포토저널리즘에서부터라 할 수 있다. 포토저널리즘이란 말 그대로 사진을 통해 사건을 전달하는 보도 형식으로서 사진의 등장과 더불어 대두된 새로운 장르이다. 물론 이전에도 신문에 종종 사진이 실리기도 했지만, 이 경우 글과 사진은 각각 개별적으로 작업되었다. 즉 초기에 사진가들은 사건의 현장감을 살리기 위해 기사의 내용과는 무관한 사진들을 촬영해 넣기도 하였다. 이후 사진 기술이 비약적으로 발전하면서 연속사진을 찍을 수 있게 되었고, 연속사진에 설명을 덧붙이는, 이른바 사진에세이 형식의 포토저널리즘이 등장하게 되었다. 프랑스의 전문 사진작가 지젤 프로인트Gisèle Freund는 1974년 출간된 『사진과 사회』*Photographie et société*에서 "연속사진들에 흔히 축소된 기사가 사진 설명으로 붙음으로써 영상 자체가 사건을 말하게 되는 그 시간

부터 포토저널리즘은 시작된다"라고 언급하고 있다(프로인트, 『사진과 사회』, 123쪽). 포토저널리즘은 영상 자체를 통해 사건을 보도하는 연속사진의 등장과 더불어 탄생하게 되었다는 것이다. 1920년대 사진이 새로운 대중매체로서 일반인들의 관심을 끌기 시작하자, 유럽 곳곳에서 이른바 포토저널리즘이 유행하게 되었다. 이 시기 포토저널리즘이 가장 활발히 성행했던 곳은 독일이었으며, 당시 독일에는 전 세계에서 가장 많은 사진화보지들이 존재하였다고 한다.

그렇다면 왜 독일에서 이처럼 포토저널리즘이 활발히 성행하였을까? 독일에서 포토저널리즘이 가장 큰 인기를 누렸던 이유는 무엇보다도 사진 기술의 발전과 밀접히 연관되어 있다. 1920년대 초까지만 해도 사진을 촬영하기 위해서 사진가들은 엄청나게 무거운 장비들을 들고 여러 곳을 누비고 다녀야만 했다. 무거운 카메라와 함께 카메라를 고정시킬 수 있는 삼각대를 가지고 다니는 것은 쉬운 일이 아니었으며, 이 때문에 사진을 촬영하는 것도 쉽지 않았다. 사진가들이 손쉽게 사진을 찍을 수 있게 된 것은 무엇보다도 1924년 독일에서 처음으로 출시된 소형카메라 에르마녹스Ermanox 때문이었다. 이 카메라는 가볍고 휴대하기가 편리했으며, 기존 카메라와는 달리 플래시 없이도 야간이나 실내에서 사진을 찍을 수 있었기 때문에 언제 어디서나 자연스런 현장 포착이 가능하였다. 이전에는 사진을 찍을 때 플래시를 사용해야 했기 때문에 사람들의 자연스런 모습을 담아내기가 쉽지 않았지만, 에르마녹스로는 상대방이 눈치 채지 못하게 사진을 찍을 수 있었기 때문에 인물의 자연스러운 모습을 얼마든지

담을 수 있게 된 것이다. 또한 이어 출시된 라이카Leica 카메라는 카메라 안에 36장의 롤필름을 장착할 수 있어서 연속 촬영이 가능하였다. 라이카의 등장으로 인해 연속사진이 점차 보편화되었고, 연속사진 아래에 사진의 내용을 설명하는 짧은 글을 덧붙임으로써 현대 포토저널리즘의 형식적인 체계가 이루어지게 되었다.

사진 기술이 비약적으로 발전하면서 베를린, 뮌헨, 쾰른을 비롯한 독일 대부분의 대도시에서 사진을 전문적으로 취급하는 신문과 잡지가 대량으로 발간되기 시작하였다. 특히 제1차 세계대전이 종식된 후인 1920년대 독일에서는 여러 종류의 사진화보지들이 쏟아져 나왔다. 이 가운데 가장 인기가 있었던 화보 신문으로는 1891년 독일 최초로 창간된 『베를린 화보 신문』*Berliner Illustrierte Zeitung*과 이를 모방하여 1924년에 창간된 『뮌헨 화보 신문』*Münchener Illustrierte Presse*을 들 수 있다. 이 두 화보 신문은 독일 전역에서 대중들에게 가장 많이 읽힌 신문들이다.

사진화보지들이 대중들에게 엄청난 인기를 끌게 되자, 1928년에는 사진을 전문적으로 취급하는 사진통신사가 독일에 처음으로 건립되었고, 사진을 전문적으로 취급하는 전문 사진기자들이 등장하게 되었다. 이 가운데 가장 유명한 이들로는 에리히 잘로몬Erich Salomon과 펠릭스 만Felix H. Man을 들 수 있다. 에리히 잘로몬은 에르마녹스 카메라를 이용하여 인물의 자연스러운 모습을 담아낸 '솔직한 사진'으로 유명하였고, 본명이 한스 바우만Hans Baumann인 펠릭스 만은 연속사진에 글을 덧붙이는 이른바 '사진에세이'로 유명하

였다. 펠릭스 만의 사진 중 가장 유명한 것으로는 이탈리아의 독재자 무솔리니의 하루를 연속사진으로 촬영한 후 짤막한 글을 덧붙인 사진에세이 형식의 기사 「무솔리니의 하루」가 있다.

한때 독일에서 유행하였던 포토저널리즘은 그러나 1933년 나치 정권이 들어서게 되자 서서히 자취를 감추게 되었다. 나치가 집권하자, 독일에서 활동하던 유능하고 뛰어난 전문 사진기자들은 독일을 떠나 프랑스, 영국, 미국 등으로 건너가 독일적인 포토저널리즘의 특성을 전파하는 데 노력하였다. 예를 들어 펠릭스 만은 영국으로 건너가 1938년에 창간된 『픽처포스트』Picture Post의 전문 사진기자로 활동하였다. 한편 『베를린 화보 신문』의 편집장으로 활동하던 쿠르트 코르프Kurt Korff는 미국으로 건너가 시사주간지 『라이프』Life를 창간하는 데 커다란 공헌을 하였다. 잘로몬의 '솔직한 사진'과 펠릭스 만의 사진에세이 기술을 『라이프』에 전수해 준 것도 바로 코르프였다. 이후 1970년대 텔레비전이 새로운 대중매체로서 널리 보편화되자, 포토저널리즘에서 사건을 전달하는 보도사진의 현장성은 텔레비전의 영상물로 대체되기 시작하였고, 이로써 포토저널리즘은 서서히 쇠퇴기를 맞이하게 되었다. 포토저널리즘의 등장은 주변 현실에 대한 독자의 인식을 변화시키는 데 지대한 역할을 하였다. 이전까지의 현실이 단순히 주어진 물리적 공간으로 인식되었다면, 현실의 일상적인 삶 자체가 포토저널리즘의 주제로 부각됨으로써 독자들은 주변 현실을 의식적으로 바라보는 '새로운 눈'을 갖게 된 것이다.

5. 쿠르트 투홀스키의 『독일, 독일 만세』

앞에서 우리는 신문에서 처음으로 글과 사진이 함께 인쇄되어 일반
인들에게 제공되었음을 살펴보았다. 그렇다면 문학에서 사진은 언
제부터 텍스트와 결합하여 하나의 문학적 형식을 구성하게 되었을
까? 문학에서 사진과 텍스트가 처음으로 함께 등장한 예는 1892년에
출간된 벨기에 출신의 작가 조르주 로덴바흐Georges Rodenbach의 소
설 『죽음의 도시 브뤼주』Bruges-la-Morte로 알려져 있다. 이 소설에서
로덴바흐는 문학사에서 처음으로 35장의 사진을 텍스트와 혼합하여
죽음의 도시 브뤼주를 설명하는 문학적 도구로 사용하고 있다.

현대 독일 문학사에서 사진과 텍스트의 가장 초기적인 결합은
1929년에 출판된 쿠르트 투홀스키Kurt Tucholsky의 『독일, 독일 만세』
Deutschland, Deutschland über alles에서 잘 드러나고 있다. 투홀스키의
사진책은 독일 문학사에서 최초로 사진을 문학적 도구로 활용한 경
우에 해당하며, 이 책은 출간 후 엄청난 센세이션을 불러일으켰다.
투홀스키의 사진책은 1920년대 독일에서 성행하던 포토저널리즘이
절정기를 이루던 시기에 출판되었다. 이런 점에서 볼 때, 투홀스키의
사진책은 당시 독일에서 유행하던 포토저널리즘의 영향을 직접적으
로 받았을 것으로 미루어 짐작해 볼 수 있다. 여기서 우리는 '사진 텍
스트'라는 새로운 문학 장르를 탄생시킨 투홀스키의 문학관 및 사진
론에 대해 좀더 자세히 살펴보기로 하자.

투홀스키는 대학에서 원래 법학을 전공하였으나 대학 시절 그

의 최대 관심사는 문학과 저널리즘이었고, 대학을 졸업한 후에는 저널리스트가 되고자 줄곧 준비해 왔던 국가사법고시를 포기하였다. 1918년부터 1920년까지 투홀스키는 극좌파적인 성향의 시사주간지 『울크』Ulk의 편집장으로 활동하였으며, 1928년에는 공산주의적 경향의 『노동자 화보 신문』에 정기적으로 기고하였다. 이미 대학 시절부터 기자로 활동했던 투홀스키는 당시 새로운 시각매체인 사진의 특성을 잘 알고 있었던 것으로 보인다. 1912년에 쓴 에세이 「사진을 더 많이!」Mehr Fotografien!에서 투홀스키는 사진의 독특한 특성을 예리하게 지적하고 있다. 여기서 그는 부상당한 한 노동자의 사진을 예로 들면서 노동자의 삶을 있는 그대로 적나라하게 보여 주는 사진은 어떤 다른 매체로도 묘사될 수 없는 강한 시각적인 효과를 불러일으킨다고 적고 있다. 그가 여기서 사진의 특성으로 제시하는 것은 사진이 보여 주는 사실적이고 기록적인 현실 재현의 측면이다. 이러한 사진의 특성 때문에 사진은 어떤 다른 매체보다 더 강한 시각적인 효과를 제시해 줄 수 있으며, 관찰자의 감정에 직접적으로 호소하는 매체라는 것이다. 투홀스키는 그러나 사진이 지니고 있는 제한적인 성격에 대해서도 예리하게 지적하고 있다. 사진은 언어와 달리 추상적인 개념은 보여 줄 수 없다는 것이다. 즉 사진은 지시 대상이나 사물의 외형적인 모습을 있는 그대로 적나라하게 보여 줌으로써 감성에 직접적으로 호소하는 힘은 크지만, 진리나 정의 같은 추상적인 개념은 매개할 수 없다는 것이다.

1925년에 쓴 에세이 「경향사진」Die Tedenzfotografie에서 투홀스

키는 사진이 정치투쟁의 강력한 무기로 사용될 수 있음을 예리하게 지적하고 있다. 그는 정치적인 목적으로 사용되는 사진을 일반 순수사진과 구별하여 '경향사진'이라 칭하는데, 사진이 경향사진으로서 사용되기 위해서는 무엇보다도 사진을 인위적으로 작업하는 것이 필요하다고 보고 있다. 이러한 작업의 예로는 사진과 텍스트의 인위적인 결합이나 혹은 서로 모순되는 사진들의 대립 구조 등을 들 수 있다. 이런 점에서 사진에 대한 투홀스키의 기본 입장은 앞에서 살펴본 『노동자 화보 신문』의 사진 사용 방식과 근본적으로 맥을 같이하고 있다.

그러면 우리는 여기서 투홀스키의 독일 최초의 사진책 『독일, 독일 만세』의 특징에 대해 좀더 자세히 살펴보기로 하자. 투홀스키는 1929년 초 지금까지 출간된 자신의 단편들을 묶어 사진과 함께 재편집하려는 계획을 세우고 『노동자 화보 신문』이나 사진 아카이브 등에서 텍스트의 내용과 어울리는 사진들을 발췌하여 삽입하는 일을 시작하였다. 이렇게 해서 완성된 투홀스키의 사진 텍스트는 당시 아방가르드 예술가로 활동하던 존 하트필드에 의해 다시 한번 작업되었는데, 하트필드는 투홀스키의 사진책에 자신이 작업한 몽타주 사진을 부분적으로 첨가하여 사진의 기능을 더욱 강조하였다. 따라서 『독일, 독일 만세』는 표지에서도 밝히고 있듯이 투홀스키와 하트필드의 공동 작업으로 이루어진 결과물이다. 서문을 제외하고 총 95개의 단편들로 이루어진 이 책은 사진과·텍스트의 다양한 구성 양식을 보여 주고 있다.

에세이 형식으로 쓰여진 사진 텍스트 『독일, 독일 만세』에서 투홀스키는 제1차 세계대전이 종식된 직후인 1918년부터 나치 정권이 들어서기 이전까지의 독일 바이마르 공화국의 사법·군사·사회·정치·경제·문화 등 다양한 측면에 대해 개인적이고 비판적인 견해를 드러내고 있다. 1918년 11월 독일 황제는 전쟁에 패한 책임을 지고 자리에서 물러났고, 이어 독일 최초의 공화국이 들어서게 되었다. 그러나 제국의 종말은 독일의 사회구조를 심각하게 뒤흔들어 놓았으며, 전쟁으로 인한 폐해는 독일 경제에 고실업과 인플레이션이라는 치명적인 결과를 가져왔다. 사진 텍스트에서 투홀스키는 조국애의 감정에서 새로운 사회 건설이 필요함을 역설하고 있으며, 새로운 사회 건설은 독일 사회에 만연한 계급구조를 극복함으로써 이루어질 수 있다고 보고 있다. 책에서 투홀스키는 일부 특권 계층만이 독일을 구성하는 핵심 멤버들이 아니라, 그 이면에는 사회로부터 소외된 자들이 있다는 것을 인정할 때에, 즉 지배계층과 피지배계층이라는 서로 다른 계층의 존재를 인정할 때에 새로운 사회 건설이 가능하다고 보고 있다. 반어적인 의미에서 '독일, 독일 만세'라고 제목을 붙인 이 책은 사실은 독일 만세가 아니라는 것을 입증하기 위해 붙여진 것임을 알 수 있다. 책의 마지막 부분에서 투홀스키는 독일은 아직 만세를 불러야 할 대상이 아니며, 모든 사회 구성원들이 함께 공존하는 새로운 사회를 이루어 가야 한다고 역설적으로 주장하고 있다. 그러면 우리는 여기서 이 책에 실린 사진과 텍스트의 초기적인 결합 방식을 몇 가지 구체적인 실례를 들어 살펴보기로 하자.

Die Sühne

Auf diesen Strafvollzug sind die Organisatoren besonders stolz. Was ist zu sehen —? Zu sehen ist der Wille des Zuchtmeisters. Die Mädchen und Frauen gehören sich nicht mehr selbst; sie gehören dem, den man auf diesem Bild nicht sieht: dem Straf-

vollstrecker, der von derselben Wut, zu organisieren, besessen ist wie die Stabsoffiziere im Felde, die mit gezücktem Krückstock Baracken, Menschen, Kanonen und den ganzen Kriegsschauplatz zusammenorganisierten — bis zum bekannten Ende.
Diese Gefangenen hier sind „artig", stellen also das Ideal des Strafvollzuges dar. Wieviel Demütigung ist ihnen auferlegt! wieviel Willensabtötung — es gibt keinen einigermaßen ver-

그림 9 투흘스키, 「속죄」(Tucholsky, *Deutschland, Deutschland über alles*, p.27. 다음 쪽까지 이어지는 텍스트는 후략).

1) 텍스트가 사진을 해석하는 경우

텍스트가 사진을 해석하는 경우는 투홀스키의 사진책에서 거의 대부분에 해당한다. 이 가운데 한 예로서 「속죄」라는 단편을 살펴보기로 하자. 〈그림 9〉에서 볼 수 있듯이 「속죄」는 두 장의 사진과 텍스트로 이루어져 있다. 텍스트의 일부를 번역해 보면 다음과 같다.

…… 여기 있는 이 죄수들은 고분고분하고, 따라서 형 집행의 이상형을 보여 주고 있다. 얼마나 큰 경멸감이 이들에게 일어났겠는가! …… 마치 오리들마냥 이들은 지금 나란히 걷고 있다. 그림의 외부에는 어떤 감시자가 서서 "간격 유지"라고 외치고 있음에 분명하고, 이 모든 것이 유아 살해, 횡령, 도둑질, 명예훼손 등을 속죄하기 위한 것이다. …… 이와 같은 형 집행은 아마도 사진으로는 보여 줄 수 없는 비인간성으로 나아가는 작은 발걸음일 것이다. 형 집행은 쓸모없는 것이다.

여기서 텍스트는 죄수들의 형 집행을 보여 주는 두 장의 사진을 해석하는 기능을 한다. 투홀스키는 직접 쓴 텍스트를 통해 독일 바이마르 공화국 시기에 행해진 죄수들에 대한 비인간적인 처벌 방식을 비판하고 있다. 사진과 텍스트의 결합과 더불어 한 가지 더 주목할 점은 사진에 대한 투홀스키의 입장이다. 투홀스키는 여기서 사진의 가능성과 더불어 사진의 한계를 지적하고 있다. 사진은 오리들마

냥 나란히 걷고 있는 죄수들의 모습을 통해 이들이 "고분고분"하게 형벌을 받고 있는 모습을 시각적으로 적나라하게 보여 주고 있다. 그러나 사진은 사진 너머에 있는 또 다른 현실의 모습, 즉 사진 바깥에 서 있는 '형의 집행자' 혹은 '감시자'의 모습은 보여 주지 못한다. 그 밖에도 사진은 언어와는 달리 이러한 형집행이 '비인간성'을 내포하고 있다는 사실을 전달해 주지 못한다. 사진이 지닌 제한적인 성격은 여기서 크게 두 가지 측면으로 요약될 수 있다. 하나는 사진의 단편적인 성격인데, 사진은 현실의 일부분만을 보여 주기 때문에 사진 너머의 또 다른 현실은 보여 주지 못한다는 것이다. 다른 하나는 사진은 언어와 달리 관념적이고 형이상학적인 개념은 전달해 주지 못한다는 점이다. 사진의 이러한 제한적인 성격 때문에 사진 너머에 있는 또 다른 현실의 모습을 제시해 주고, 더 나아가 사진을 통해 형이상학적인 개념을 전달하기 위해서는 언어의 매개가 필수적으로 요구되고 있음을 암시적으로 보여 준다. 투흘스키는 텍스트를 통해 사진에 대한 자신의 주관적인 감정을 언급함으로써 독자들로 하여금 제시된 사진을 비판적인 시각으로 바라볼 것을 요구하고 있는 것이다.

2) 텍스트가 사진의 의미를 정박시키는 경우

투흘스키의 사진책에는 텍스트가 사진의 다양한 의미를 일정한 하나의 의미로 '정박'시키는 경우가 있다. 이에 대한 실례로서 '민주주의'라는 제목이 붙은 단편을 살펴보기로 하자. 〈그림 10〉은 어느 건

그림 10 투홀스키, 「민주주의」(*Deutschland, Deutschland über alles*, p.28).

물의 현관문을 보여 주고 있는데, 고풍스런 디자인으로 보아 이 건물이 외관상 고급스런 건물이라는 것을 상상해 볼 수 있다. 앞에서 살펴본 예와는 달리, 이 경우는 본문 텍스트 없이 사진과 제목으로만 구성되어 있다. 투홀스키는 여기서 건물의 문을 보여 주는 사진과 '민주주의'라는 제목을 결합시킴으로써 독자들로 하여금 이 사진을 민주주의와 연관하여 사고하도록 유도하고 있다. '민주주의'라는 제목이 없다면, 이 사진은 단순히 문이라는 사물의 한 모습만을 보여 줄 뿐이다. 그러나 '민주주의'라는 제목을 사진에 덧붙임으로써 이 사진은 단순히 문의 의미를 넘어서서 또 다른 의미를 부여받게 된다. 이처럼 제목은 사진에 특정한 의미를 부여해 주는 기능을 한다. 롤랑 바르트는 언어는 이미지가 지니고 있는 다양한 의미를 일정한 하나의 의미로 방향 짓는 성격을 지니고 있다고 논한 바 있다. 이러한 텍

스트의 기능을 바르트는 '정박'의 기능으로 정의하는데, 그에 따르면, 창조자는 이러한 텍스트의 기능을 통해 이미지를 바라보는 관찰자의 시선과 사고를 일정한 방향으로 고정시킨다는 것이다.

독자는 여기서 제목과 더불어 사진 속 문 옆에 붙은 표지판을 통해 이 사진이 단순히 문을 의미하는 것이 아니라 '민주주의'와 연관되어 있음을 유추할 수 있다. 이 표지판에는 "배달부나 근무자는 옆문을 이용", "모퉁이를 돌면 입구", 여기 이 문은 "지배인만 출입"할수 있다고 명시되어 있다. 이로써 이 문이 모든 사람들을 위해 존재하는 것이 아니라 일부 특정한 사람들을 위해 존재하고 있음을 알 수있다. 투홀스키는 이처럼 사진과 제목의 결합을 통해 바이마르 공화국이 내세우는 민주주의의 모순과 허구를 신랄하게 폭로하고 있다. 즉 바이마르 공화국이 내세우는 민주주의란 모든 사람들을 위해 존재하는 것이 아니라 일부 특권 계층만을 위해 존재한다는 사실을 이사진을 통해 비유적으로 보여 주고 있는 것이다. 이처럼 투홀스키는 사진에 '민주주의'라는 제목을 의도적으로 덧붙임으로써 독자들로하여금 사진에 내재되어 있는 특정한 의미를 스스로 유추하여 사고하도록 하며, 이로써 독자의 참여를 유도하고 있다.

3) 사진과 텍스트가 결합하여 새로운 의미와 가치를 창출하는 경우

투홀스키의 사진책에는 앞서 본 것처럼 텍스트가 사진을 해석하는 경우도 있고 의미를 정박하는 경우도 있지만, 서로 별개의 내용을 담

Die Feuerwehr

Auf der Insel Truchany gegenüber Kiew befindet sich die Reparaturwerkstatt des Dampfschiffahrtsunternehmens auf dem Dnjepr. Die freiwillige Feuerwehr der Werkstatt hatte seit Jahren nichts zu tun. Aus Besorgnis vor dem Schicksal der freiwilligen Rettungsgesellschaft zündeten sechs Feuerwehrmänner im vorigen Jahre ein Gebäude der Werkstatt an. Das Feuer wurde durch die freiwillige Feuerwehr gelöscht. Nachdem ein halbes Jahr wieder nichts geschah, zündeten dieselben sechs Mitglieder der Feuerwehr ein neues Gebäude an. Es wurden ein Mitglied der Feuerwehr, Korolski, und der Gehilfe des Brandmeisters, Dezenke, die unmittelbaren Anstifter des Verbrechens, zum Tode verurteilt. drei weitere Angeklagte zu je zehn Jahren Freiheitsstrafe, ein anderer zu acht Jahren Freiheitsstrafe.

그림 11 투홀스키, 「소방대」(*Deutschland, Deutschland über alles*, p.82).

고 있는 사진과 텍스트의 결합을 통해 사진과 텍스트의 원래 내용과는 완전히 다른 새로운 의미와 가치가 창출되기도 한다. 이에 대한 실례로서 '소방대'라는 제목의 단편을 분석해 보도록 하자. 〈그림 11〉을 보면 사진 앞쪽에는 고위 장성으로 보이는 군인 세 명의 모습이 보이고, 그 뒤에는 기동훈련을 하는 군인들의 모습이 보인다. 사진 아래에는 다음과 같은 텍스트가 쓰여 있다.

키예프 섬 맞은편에 있는 트루카니 섬에는 드네프르 강을 항해하는 증기선 회사의 수리 공장이 있다. 이 수리 공장의 자원 소방대는 몇 년 동안 할 일이 없었다. 자원 소방대의 운명을 걱정한 나머지 6명의 소방대원들은 지난해에 작업실의 한 건물에 불을 질렀다. 불은 자원 소방대에 의해 진화되었다. 반년이 지난 후에 다시 아무 일이 일어나지 않자, 동일한 6명의 소방대원들은 새 건물 하나에 불을 질렀다. 범죄의 주동자들인 소방대원 코롤스키와 소방대장 보조원 데젠케는 사형을 선고받았고, 세 명의 다른 피고인들은 각각 10년형을, 또 다른 한 명은 8년형을 언도받았다.

텍스트는 여기서 생존에 대한 두려움에서 고의적으로 건물에 방화를 한 죄로 처벌당한 어느 소방대원들의 에피소드를 적고 있다. 이러한 텍스트의 내용은 위에서 제시한 군대의 기동훈련을 보여 주는 사진과 실제적으로 아무런 연관 없이 나란히 병치되어 있다. 사진이 없다면, 텍스트는 여기서 단순히 소방대원들의 에피소드를 보여 줄 뿐이다. 역으로 텍스트가 없다면, 사진은 단순히 현실의 한 장면을 보여 주는 기록사진에 불과할 뿐이다. 투홀스키는 서로 아무런 연관이 없어 보이는 사진과 텍스트를 의도적으로 결합함으로써 사진과 텍스트에 새로운 의미와 가치를 부여하고 있다. 즉 현실의 한 장면을 보여 주는 기록사진은 소방대원들의 어처구니없는 에피소드를 담고 있는 텍스트와 결합되어 그 의미가 부정적으로 바뀌고 있다. 전쟁을 연출해 보이는 군대의 기동훈련은 생존의 위협에서 고의적으

로 방화를 저지르는 소방대원들의 행위처럼 무의미하다는 것을 역설적으로 보여 주고 있다. 역으로 소방대원들의 에피소드를 담고 있는 텍스트는 위의 기록사진과 결합되어 텍스트의 가치가 바뀌고 있다. 즉 사진과의 결합을 통해 텍스트는 소방대원들의 에피소드를 보여 주는 단순한 텍스트가 아니라 전쟁을 연출해 보이는 군대의 무의미한 행위를 빗대어 풍자해 주는 '비유적인' 이야기로서 제시되고 있다. 서로 아무런 연관이 없어 보이는 사진과 텍스트의 결합을 통해 사진과 텍스트 각각에 새로운 의미와 가치를 재생산해 낸 것이다. 이러한 사진과 텍스트의 의도적인 결합을 통해 투홀스키는 독자들로 하여금 그 속에 내재되어 있는 새로운 의미를 스스로 유추하여 해석하도록 유도하고 있다.

투홀스키의 사진책을 구성하는 단편들은 형식적으로 볼 때, 제목, 사진, 텍스트로 구성되어 있어서 과거 엠블럼과 유사한 형식을 띠고 있다. 그의 사진책에 나타난 사진과 텍스트의 결합 방식의 특징을 정리해 보면 다음과 같다. 첫째, 몇 개의 경우를 제외하고 작품 전체에서 투홀스키는 사진에 텍스트를 결합하는 새로운 기법을 사용하고 있는데, 이때 전체의 의미가 일방적으로 텍스트에 의해 결정되기보다는 오히려 사진과 텍스트의 긴장 관계에 의해서 의미가 결정되고 있다. 사진과 텍스트의 결합을 통해 투홀스키는 사진을 보는 방식을 단순히 바라보는 것에서 읽어 내는 것으로 전환하고 있다. 투홀스키에게 있어서 사진은 시각적인 효과를 제시해 줄 뿐만 아니라, 더 나아가 텍스트와의 결합을 통해 그 안에 담겨 있는 의미를 읽어 내야

할 대상이다. 둘째, 투홀스키는 사진과 텍스트의 결합을 통해 바이마르 공화국의 모순과 허구를 드러내고 있다. 사진과 텍스트의 결합은 위에서 살펴본 것처럼 여러 가지 방식으로 다양하게 나타나고 있지만, 각각의 경우에서 나타나는 공통점은 사진과 텍스트의 결합을 통해 독일 사회의 모순과 허구를 드러내고 있다는 점이다. 사진과 텍스트는 여기서 독일 사회의 은폐된 진실을 밝혀내는 도구로서 사용되고 있으며, 이로써 정치적인 계몽을 위한 수단으로 사용되고 있다. 셋째, 투홀스키는 사진과 텍스트의 긴밀한 결합을 통해 독자의 능동적인 참여를 유도하고 있다. 사진과 텍스트의 결합은 다시 작가와 독자의 관계와도 밀접히 연관되어 있다. 즉 작가는 서로 상이한 두 매체의 결합을 통해 일정한 의미를 생산해 내며, 이렇게 해서 생산된 의미는 독자에 의해 다시 해독되어야 한다. 투홀스키의 작품에서 사진과 텍스트의 결합을 통해 생산되는 의미는 많은 경우 간접적으로 제시되어 있으며, 이처럼 간접적으로 제시되어 있는 의미의 참뜻을 파악하기 위해서는 독자들의 능동적인 참여가 요구된다.

1929년 당시 투홀스키의 사진책이 출간되자, 이 책은 서로 다른 시각에서 다양하게 읽히고 받아들여졌다. 예를 들어 이 시기 일부 좌파 지식인들은 이 책을 비판적으로 평가했다. 대표적인 인물이 발터 벤야민인데, 그는 지배계층과 피지배계층 간의 나약한 합일을 통해 새로운 사회 건설이 가능하다고 생각한 투홀스키를 진정한 계급투쟁의 동지로서 받아들일 수 없다고 생각했다. 이와 대조적으로 바이마르 공화국을 부정적인 시각에서 바라보고 있는 이 사진책은 아

이러니컬하게도 나치 정권을 옹호하는 세력들에게 이용되어 새로운 국가 건설의 당위성을 주장하는 정치 선전용으로 이용되었다.

그러나 무엇보다도 투홀스키의 사진책은 독일 문학사에서 사진과 텍스트를 결합한 최초의 책으로서 이 시기 일반 독자들에게 신선한 충격과 센세이션을 불러일으켰다. 당시까지만 해도 사진에 글을 덧붙이는 표현 방식은 낯선 것이었다. 이 시기 일부 작가들 사이에서 사진에 글을 덧붙이는 새로운 기법이 적극적으로 활용되었던 까닭은 상업적인 목적으로 사용되는 사진과는 달리 사진에 새로운 사용가치를 부여하여 사진의 계몽적이고 정치적인 기능을 강화시키기 위함이었다. 문학사적으로 볼 때, 투홀스키의 실험적인 시도는 이런 점에서 사진을 문학의 새로운 표현 수단으로 사용한 선구자적인 업적이라 할 수 있다. 투홀스키의 사진책이 갖는 의미는 따라서 기존의 문자의 자리에 이제는 사진이 등장하여 문학의 패러다임을 새롭게 하고 문학의 또 다른 가능성을 열어 주었다는 데에 있다.

6. 알레고리와 몽타주

20세기에 접어들면서 대중들에게 널리 보편화된 사진은 이미지의 역사상 가히 혁명적이라 할 만큼 우리의 감각에 직접적으로 호소하는 새로운 시각매체로 등장하였다. 사진의 빠른 보급과 더불어 이 시기에 나타난 또 다른 특징으로는 사진을 매개로 한 다양한 매체 실험을 들 수 있다. 20세기에 들어와 사진은 특히 아방가르드 예술가들에

의해 다양한 각도에서 해체되고 분해되고 조합되어 예술적 구현을 위한 새로운 수단으로 널리 사용되었다. 예를 들어 서로 다른 사진들을 인위적으로 조합하여 새로운 이미지를 창출하는 포토몽타주 기법이나 사진의 지시 대상을 의도적으로 흐릿하게 처리하여 몽환적인 분위기를 만들어 내는 초현실주의적인 기법 등이 20세기 초 서구 유럽을 중심으로 한 아방가르드 예술가들에 의해 활발히 전개되었다. 사진을 매개로 한 다양한 매체 실험들 가운데 독일의 아방가르드 예술가들에 의해 적극적으로 활용되었던 기법은 무엇보다도 포토몽타주 기법이라 할 수 있다. 존 하트필드, 한나 회흐Hannah Höch, 라울 하우스만Raoul Hausmann 등을 비롯한 독일의 아방가르드 예술가들은 사진을 매개로 한 몽타주 기법을 통해 이전과는 다른 새로운 예술적 경향을 주도하고자 하였다. 20세기 초 독일의 아방가르드 예술의 특징은 한마디로 말해서 몽타주 기법과 밀접히 연관되어 있으며, 몽타주는 "아방가르드 예술의 기본 원칙"으로 간주되었다(뷔르거, 『아방가르드의 이론』, 142쪽). 이 시기 사진을 매개로 한 다양한 몽타주 기법은 예술·문학·영화에 이르기까지 광범위하게 활용되었으며, 20세기 초를 가히 '몽타주의 시대'라 일컬을 만큼 예술의 흐름을 주도하는 새로운 표현 기법으로 통용되었다.

그렇다면 20세기 초 몽타주를 기본 원칙으로 한 아방가르드 예술의 미학적 특징을 어떻게 정의할 수 있을까? 독일의 문학비평가 페터 뷔르거Peter Bürger는 『아방가르드의 이론』*Theorie der Avantgarde*에서 20세기 초 아방가르드 예술의 특징을 발터 벤야민의 알레고리

개념과 연관하여 설명하고 있다. 그에 따르면, 벤야민이 『독일 비애극의 원천』*Ursprung des deutschen Trauerspiels*에서 바로크 문학의 특징을 파악하기 위해 발전시킨 알레고리 개념은 현대 아방가르드 예술의 미학적 특징을 설명하는 데에도 적용될 수 있다는 것이다. 뷔르거는 벤야민이 바로크 문학과 연관해서 제시한 알레고리 개념을 크게 다음의 네 가지 특징으로 정리하고 있다. 첫째, 알레고리 작가는 삶의 유기적인 총체성에서 의도적으로 하나의 요소를 끄집어내어 그것을 고립시키고 파편화시킨다. 둘째, 알레고리 작가는 파편화된 요소들을 다시 조립하고 결합하여 그것으로부터 새로운 의미를 창출해 낸다. 셋째, 이와 같은 알레고리 작가의 활동은 멜랑콜리와 깊이 연관되어 있다. 넷째, 알레고리는 근본적으로 몰락의 역사를 다룬다.

뷔르거는 위에서 제시한 네 가지 알레고리 개념 가운데 처음 두 가지 요소는 현대 아방가르드 예술에서 기본 원칙으로 삼고 있는 몽타주와 일맥상통한다고 보고 있다. 현대 아방가르드 예술가는 알레고리 작가와 마찬가지로 삶의 유기적인 총체성에서 하나의 요소를 의도적으로 끄집어내어 파편화시킨다. 이렇게 해서 아방가르드 예술가는 알레고리 작가와 마찬가지로 파편화된 현실의 단편들을 재조합하여 새로운 의미를 창출해 낸다. 아방가르드 예술가가 행하는 이러한 작업은 근본적으로 몽타주의 기본 원칙을 전제로 하고 있다. 이런 점에서 뷔르거는 "몽타주는 알레고리 개념의 특정한 한 측면을 좀더 엄밀하게 규정할 수 있게 해주는 카테고리"라고 정의하고 있다 (『아방가르드의 이론』, 143쪽). 몽타주는 여기서 알레고리의 여러 특징

들 가운데 현실의 파편화를 전제로 하며, 이러한 현실의 파편들을 다시 조합하여 새로운 의미를 창출해 내는 것을 의미한다.

사진을 매개로 한 매체 실험과 연관해 볼 때, 몽타주는 우선 사진을 원래의 영역에서 의도적으로 선택하여 고립시키는 작업을 말하며, 이렇게 해서 선택된 사진들을 인위적으로 가공하고 조합하여 새로운 이미지 효과를 창출하는 것을 말한다. 사진을 매개로 한 몽타주 기법은 알레고리의 여러 특징들 가운데 '선택과 조합'이라는 두 가지 생산적인 측면과 일치하고 있음을 알 수 있다. 이런 점에서 몽타주는 알레고리의 여러 특징들 가운데 일부분을 보여 주는 형식적 기법에 해당하며, 알레고리 개념은 20세기 현대에 들어와서 몽타주를 통해 새롭게 구현되고 있음을 알 수 있다.

독일의 아방가르드 예술가들 중에서 사진을 이용한 몽타주 기법을 정치투쟁의 도구로 가장 혁신적으로 활용한 예술가로는 존 하트필드를 들 수 있다. 하트필드는 독일 예술사에서 포토몽타주 기법을 정치적으로 활용한 선구자로 알려져 있다. 하트필드의 원래 이름은 헬무트 헤르츠펠트Helmut Herzfeld였으나 독일 제국주의의 국수주의적 태도를 비판하기 위해 1916년부터는 영국식으로 이름을 개명하였다. 그는 1917년 동생 빌란트와 함께 출판사를 창립하여 그래픽 디자이너로 활동하기 시작하였고, 베를린 다다운동에 지대한 영향을 끼치며 새로운 예술의 경향을 이끄는 주도적인 인물로 부각되기 시작하였다. 하트필드는 1929년 쿠르트 투홀스키와 공동으로 『독일, 독일 만세』를 펴내기도 했다. 그러나 무엇보다도 그의 이름이 널

리 알려지게 된 계기는 그가 1930년부터 공산주의적 경향의 『노동자 화보 신문』에 혁신적인 포토몽타주를 정기적으로 연재하면서부터이다. 하트필드의 포토몽타주의 특징은 신문, 잡지, 사진 아카이브 등에서 의도적으로 선택한 사진들을 인위적으로 가공하고 재조합하여 원래의 의미와는 완전히 다른 새로운 이미지 효과를 창출하는 데에 있다. 이런 점에서 사진을 매개로 한 하트필드의 몽타주 작업은 근본적으로 알레고리 개념의 한 측면을 예술적으로 구현하고 있다. 여기서 하트필드의 포토몽타주의 특징을 잠깐 살펴보기로 하자.

다음 쪽에 실린 〈그림 12〉는 1935년 『노동자 화보 신문』에 실린 하트필드의 작품이다. 하트필드는 여러 영역에서 의도적으로 선택한 사진들을 재조합하여 원래의 의미와는 완전히 다른 새로운 이미지 효과를 창출하고 있다. 여기서 우리는 식탁에 앉아 있는 가족들의 사진에 자전거 부속품, 쇠저울, 도끼, 쇠줄 등과 같은 사진의 일부분이 몽타주된 흔적을 엿볼 수 있다. 여기서 우리의 눈길을 끄는 것은 무엇보다도 식탁에 앉아 있는 가족들이 쇳조각, 쇠저울 등과 같은 강철 부품들을 먹고 있는 장면이다. 심지어는 맨 앞에 유모차에 누워 있는 갓난아이마저 우유병 대신에 커다란 도끼를 입에 물고 있다. 이들이 앉아 있는 식탁 뒤 벽면은 나치를 상징하는 갈고리 십자가로 장식되어 있으며, 벽면에는 히틀러의 초상화가 걸려 있다. 이것으로 봐서 이들 가족은 나치 정권을 옹호하는 히틀러의 열렬한 추종자들이라는 것을 미루어 짐작해 볼 수 있다. 사진 아래에는 다음과 같은 글이 적혀 있다. "만세, 버터를 다 먹었다! 함부르크에서 괴링이 연설하

그림 12 하트필드, 「만세, 버터를 다 먹었다!」(*Arbeiter-Illustrierte-Zeitung*, 1935.12.9).

기를: 광석은 나라를 끊임없이 부강하게 해주었고, 버터와 기름은 국민을 살찌우게 했습니다." 여기서 헤르만 괴링Hermann Göring은 나치 정권의 핵심 인물 가운데 하나로서 1935년부터 독일 공군사령관으로 활동했으며, 1936년에는 전쟁에 필요한 군수물자를 생산하는 데 적극 주력하였다. 위의 텍스트에서 괴링이 1935년 함부르크에서 행한 연설 내용은 전쟁에 필요한 군수물자를 생산하기 위해서 독일 국민들은 식량 부족과 같은 경제적인 어려움을 참고 견뎌야 한다는 메시지를 담고 있다. 우리는 이 사진과 텍스트의 내용을 통해 나치 정권을 옹호하는 가족들이, 심지어는 갓난아이와 개까지 강철 조각을 먹으면서도 아무렇지도 않은 듯 "만세, 버터를 다 먹었다!"라고 외치고 있음을 알 수 있다. 이처럼 몽타주된 사진에 인위적으로 텍스트를 첨가함으로써 하트필드는 나치 정권에 맹목적으로 동조하는 독일 국민의 나약한 태도를 풍자적으로 비판하고 있다.

　사진과 텍스트로 구성된 하트필드의 작품에서 우리는 과거 엠블럼의 흔적을 엿볼 수 있다. 형식적으로 하트필드의 포토몽타주는 큰 글씨로 쓰여진 제목, 그 아래에 작은 글씨로 쓰여진 본문 텍스트, 사진 이미지로 구성되어 있어서 엠블럼과 유사한 구조를 이루고 있다. 다른 점은 엠블럼이 제목·이미지·텍스트의 엄격한 형식 체계를 이루고 있는 데 반해, 하트필드의 포토몽타주에서는 이러한 엄격한 형식 체계가 파괴되어 나타나고 있다는 점이다. 또 엠블럼에서 이미지와 텍스트의 결합이 마치 영혼과 육체의 결합처럼 유기적인 통일성을 이루고 있는 데 반해 하트필드의 작품에서 사진과 텍스트의 결

합은 특정한 의미를 도출하려는 의도를 갖고서 인위적으로 재조합된 기술적인 몽타주 방식을 따르고 있다. 하트필드의 작품에서 사진은 신문, 잡지, 사진 아카이브 등에서 발췌한 것이며, 텍스트는 괴링의 연설문에서 발췌한 인용문이다. 하트필드의 작품에서 사진과 텍스트는 이처럼 서로 다른 여러 영역에서 발췌한 이질적인 단편들로 구성되어 있다. 알치아투스의 엠블럼이 이미지와 텍스트의 결합을 통해 인생의 참다운 진리와 지혜를 전달해 주고 있다면, 하트필드의 포토몽타주는 나치 정권을 비판하는 정치투쟁의 도구로 사용되고 있다.

여기서 또 한 가지 주목할 점은 16세기 르네상스 시대의 알레고리적 특징과 20세기 현대의 알레고리적 특징이 시대에 따라 변화되어 왔다는 사실이다. 르네상스 시대 알레고리적 특징은 엠블럼을 통해 구현되었다. 엠블럼은 우리가 눈으로 볼 수 없는 비가시적인 우주의 질서 원리를 가시적으로 볼 수 있게 해주는 기호 체계에 해당하며, 바로 여기에 알레고리의 특징이 제시되고 있다. 르네상스 시대 알레고리 개념은 비가시적인 것을 가시화하는 것을 의미하며, 이때 엠블럼은 자연과 인간 사이에 내재하는 보이지 않는 유사성의 원리를 가시적으로 보여 주는 기호 체계이다. 이와 달리 20세기 현대에 있어서 알레고리적 특징은 몽타주를 통해 구현되고 있다. 여기서 알레고리 개념은 벤야민이 언급한 것처럼 삶의 유기적인 총체성에서 하나의 요소를 의도적으로 끄집어내어 고립시키는 파편화를 의미하며, 이렇게 파편화된 요소들의 조합을 통해 새로운 의미를 창출하는

것을 말한다. 현대 아방가르드 예술에서 이러한 알레고리적 특징은 몽타주를 통해 구현되고 있다. 20세기 현대에 들어오면서 과거 엠블럼의 자리에 이제 몽타주가 대체된 것이다.

사진의 발명은 이미지의 역사상 처음으로 인간의 손을 벗어나 기계에 의해 자동적으로 만들어지는 객관적 이미지를 가능하게 하였다. 기존의 회화와는 달리, 사진은 자연의 대상을 있는 그대로 사실적으로 재현함으로써 현실 세계에 대한 지각 및 인식의 변화를 초래하였다. 현실은 이제 더 이상 주체의 주관적인 관점에 따라 자율적으로 해석되는 대상이 아니라, 객관적으로 지각되고 인식 가능한 대상이 되었다. 19세기 중반 사진의 발명과 더불어 문학에서 사실주의가 태동하였다는 것은 우연의 일치만은 아니다. 사진의 등장으로 변화된 현실 세계에 대한 인식은 19세기 문학에도 지대한 영향을 미쳤다. 프랑스의 귀스타브 플로베르Gustave Flaubert, 독일의 테오도르 폰타네Theodor Fontane를 비롯한 19세기 사실주의 작가들은 문학에 사진 기법을 적용하여 현실을 객관적으로 정확하게 묘사하기 시작하였다. 이 시기 문학작품을 통해 첨예하게 드러나는 것처럼, 19세기 중반 사진의 발명은 현실 세계에 대한 사실적이고 객관적인 인식을 가능하게 하였다. 사진의 등장으로 자연의 모든 사물들은 객관적으로 분석 가능한 대상이 되었으며, 이로써 19세기에는 객관적 사실주의가 보편화되었다. 이와 연관해서 롤랑 바르트는 사진의 본질적인 특성은 '그것은-존재-했음'이라는 사진의 객관적 사실성에 있다고 언급한다. 이러한 사진의 객관적 사실성으로 인해 사진은 거짓 없는

진실성을 담보한 증거자료로서 인식되었다.

그러나 20세기에 들어오면서 사진의 객관적 사실성에 의문이 제기되기 시작하였다. 사진은 매체가 지니는 한계로 인해 현실을 왜곡하는 수단으로 사용되기도 했고, 부르주아 계층의 소비 상품으로 전락하기도 했다. 이에 1920년대 아방가르드 예술가들은 사진의 상업적인 가치 대신 사진의 정치적인 기능을 새롭게 부각시키고자 하였다. 하트필드를 비롯한 독일의 아방가르드 예술가들에 의해 발전된 포토몽타주 기법은 사진의 혁신적인 사용 방식을 통해 사진의 정치적인 목적을 강조하는 데 적극적으로 활용되었다. 독일의 아방가르드 예술가들에게 있어서 사진은 이로써 순수예술로서의 기능보다는 오히려 정치투쟁의 혁신적 도구로서 인식되었다. 마샬 맥루한의 관점에서 볼 때, 20세기 초에 새롭게 등장한 포토몽타주 기법은 사진으로 대변되는 획일적인 시각 중심주의가 만들어 낸 기존의 사회질서에 대한 '미학적 저항'으로 이해될 수 있다.

【3장】
컴퓨터 게임, 환상성과 몰입

1. 컴퓨터 게임의 발달

'컴퓨터'라는 단어는 라틴어로 '계산하다'라는 의미를 가진 'compu-
tare'에서 유래하였다. 이처럼 컴퓨터의 일차적인 기능은 계산을 하
는 것이다. 초기의 컴퓨터가 탄도 계산을 위한 군사적 목적에서 개발
되었다는 것은 이미 잘 알려진 사실이다. 하지만 오늘날 누구도 컴퓨
터를 단순한 계산기로만 인식하거나 사용하지 않는다. 우리는 컴퓨
터 하나로 영화 보기, 음악 듣기, 신문 읽기, 메일 쓰기 등 모든 일들
을 언제 어디서나 우리가 원하는 방식으로 즐길 수 있다. 이처럼 컴
퓨터는 이전에는 상상도 할 수 없는 기능들을 통합한 '멀티'미디어가
되었다. 러시아 출신의 매체이론가 레프 마노비치Lev Manovich는 그
의 저서 『뉴미디어의 언어』*The Language of New Media*에서 원래 계산
에 사용되던 컴퓨터와 전통적인 미디어가 서로 접목하게 되면서 진
정한 의미의 뉴미디어가 탄생하게 되었다고 보고 있다. 즉, 기존에

개별적으로 존재하던 사진·영화·게임·텔레비전 등이 컴퓨터와 접목하면서 융합을 특징으로 하는 새로운 형태의 멀티미디어가 탄생하게 되었다는 것이다.

그중에서도 우리가 주목할 것은 새로운 매체로서의 컴퓨터 게임이다. 1958년 미국의 물리학자 윌리엄 히긴보텀william Higinbotham이 개발한 「테니스 포 투」Tennis for two는 컴퓨터가 군사적 기계로서만이 아닌 오락적 도구로도 사용될 수 있다는 새로운 가능성을 열어주는 신호탄이었다. 1970년대에 퍼스널 컴퓨터가 보급되기 시작하면서 컴퓨터 게임은 본격적으로 개발되기 시작하였다. 컴퓨터의 그래픽 구현 능력이 향상되면서 텍스트만으로 이루어지던 게임에 그래픽의 비중이 커지기 시작했으며, 1980년대 말 컴퓨터가 통신망과 접속되자 개별 컴퓨터 안에서만 플레이되던 게임은 온라인 게임으로 진화했다. 최근 3D 그래픽 기술을 비롯한 각종 첨단 기술의 발달은 더욱 실감나고 생생한 게임을 가능하게 하고 있다.

이제 컴퓨터 게임은 단순한 오락 도구의 차원을 넘어서서 엄연한 하나의 매체로서 인정받을 만하다. 특히 문화 산업 측면에서 게임의 위력은 막강한데, 게임 산업은 최근 높은 성장률을 기록해 시장 규모 면에서 영화 및 음반 산업을 제치고 문화 컨텐츠로서의 입지를 확고히 하고 있다. 또한 오늘날 컴퓨터 게임의 급속한 성장은 'e-스포츠'와 같은 새로운 문화 현상을 양산하기에 이르렀다. 대표적인 e-스포츠 종목에 해당하는 「스타크래프트」Starcraft의 경우 연간 70만 명의 관중이 스튜디오나 경기장을 찾고 있으며, 스타플레이어들은 연

예인을 능가하는 인기를 누리고 있다. 또한 대규모 다중 사용자 온라인 역할 수행 게임MMORPG으로 전 세계적으로 유명한 「월드오브워크래프트」WOW, World of Warcraft나 「리니지」Lineage의 경우 플레이어들은 온라인을 통해 게임 속 가상의 존재들과 상호작용을 수행할 뿐아니라, 오프라인에서 크고 작은 동호회를 조직하여 이전에는 볼 수 없었던 새로운 커뮤니티 문화를 조성하고 있다.

이처럼 컴퓨터 게임을 하나의 매체로 파악할 때 가장 먼저 주목해야 할 것은 그것의 유희적 성격이다. 앞서 살펴본 엠블럼이나 사진을 포함하여, 이전의 어느 매체도 컴퓨터 게임처럼 전적으로 유희를 목적으로 개발되거나 활용되지 않았다. 엠블럼은 르네상스 인문주의자들에 의해 총체적인 인간상을 위한 전인교육에 적극적으로 활용되었고, 사진 역시 현실 재현의 수단을 넘어 정치투쟁의 도구로 활용되었다. 반면 컴퓨터 게임은 그 자체로 즐거움을 추구하는 오락 활동의 일부로 등장했고 지금도 소비되고 있다.

프랑스의 사회학자이자 인류학인 로제 카유아Roger Caillois는 그의 저서 『놀이와 인간』Les jeux et les hommes에서 인간이 놀이를 행하는 근본적인 이유가 바로 즐거움에 있다고 보았다. 놀이는 인간을 쉬게 하고 기분전환을 시켜 줌으로써 재미와 즐거움을 만끽하게 한다. 이 때문에 놀이는 인간의 행위 가운데 가장 자유롭고 자발적인 행위에 속하며, 놀이하는 자가 놀이에 완전히 열중하는 것은 바로 자신의 자발적인 의지에 의해 일어나는 즐거움 때문이라 할 수 있다. 또한 카유아는 유희를 정의할 때 필요한 특징을 여섯 가지로 정리하

는데, 유희는 구속받지 않는 '자유로운' 활동으로, 공간과 시간 속에서 제한을 받는 일상생활과는 '분리되어' 이루어진다. 이러한 놀이 활동의 결과는 필연적으로 '불확실'하다. 또한 그 활동은 어떤 경제적 가치도 만들어 내지 않기 때문에 그 자체로서는 '비생산적'이다. 일상에서 통용되는 것과는 다른 '규칙이 있고', 동시에 '허구적'이다 (카이와, 『놀이와 인간』, 34쪽).

컴퓨터 게임의 본질적인 특성은 바로 놀이에 있으며, 이때 컴퓨터 게임이 전통적인 놀이의 형태와 다른 점은 디지털 가상공간 안에서 구현된다는 것이다. 이런 점에서 컴퓨터 게임은 앞에서 카유아가 설명한 유희의 성격에 완벽히 부합한다. 일상에서 행해지는 유희와 마찬가지로 컴퓨터 게임은 자발적인 참여를 통해 일상으로부터 분리된 장소에서, 정해진 규칙에 따라 행해지는 허구적이고 비생산적인 놀이의 일종이다. 이어서 컴퓨터 게임의 유희적 성격 및 매체적 특성이 무엇인지를 좀더 자세히 탐색해 보기로 하자.

2. 재현 대 시뮬레이션

카유아는 『놀이와 인간』에서 인간이 수행하는 놀이의 유형을 그 성격에 따라 크게 아곤Agôn, 알레아Alea, 미미크리Mimicry, 일링크스Ilinx라는 네 가지 항목으로 분류하여 설명하고 있다. 아곤은 그리스어로 시합이나 경주를 의미하는 단어로서 경쟁과 연관된 놀이의 유형을 말한다. 대부분의 운동경기가 여기에 속한다. 반면 알레아는

라틴어로 요행이나 우연을 뜻하는 단어로서 이 유형의 놀이에서는 놀이하는 자의 능력이나 재능보다는 '운'에 따라 승패가 좌우된다. 로또나 제비뽑기 같은 놀이가 여기에 속한다. 미미크리는 영어로 흉내 혹은 모방을 뜻하는 단어로서 어떤 사람이나 대상물을 모방하거나 흉내 내는 놀이의 유형을 말한다. 소꿉장난, 경찰놀이, 학교놀이, 해적놀이 등을 들 수 있다. 일링크스는 그리스어로 소용돌이를 뜻하는 단어로서 그네 타기나 번지점프같이 일종의 현기증적인 느낌을 즐기는 형태의 놀이를 말한다. 물론 놀이는 이 네 가지 범주로 확연히 구분되는 것이 아니라 많은 경우 서로 중첩되어 나타난다. 예를 들어 카드놀이의 경우에는 우연히 자신에게 들어온 카드의 패에 따라 운이 달라질 수 있기 때문에 알레아의 성격이 강하지만, 자신의 기량에 따라 카드놀이의 승패가 좌우될 수 있기 때문에 아곤의 성격도 동시에 지닌다.

컴퓨터 게임에서도 카유아가 위에서 언급한 아곤, 알레아, 미미크리, 일링크스의 요소들이 모두 나타난다. 「스타크래프트」나 「월드오브워크래프트」 같은 전쟁 게임은 아곤의 성격이 강하며, 「지뢰찾기」는 알레아의 성격을 띤다. 「울티마」Ultima 시리즈나 「심즈」The Simps 같은 역할 수행 게임은 미미크리의 성격이 강하고, 비행 시뮬레이션 게임은 일링크스의 성격이 강하다. 모든 컴퓨터 게임은 일상에서의 놀이와 마찬가지로 이러한 네 가지 요소의 감각과 행위에 기반을 두고 있으며, 이것들이 서로 중첩되고 조합되어 있다.

하지만 이러한 모든 속성들은 실제 생활에서 일어나는 일이 아

닌, 모니터 안의 가상 세계에서 일어나는 일일 뿐이다. 그리고 우리는 여기서 컴퓨터 게임의 가장 확실한 특징을 꼽을 수 있는데, 그것은 컴퓨터 게임이 현실을 있는 그대로 재현하는 방식을 넘어서서 현실의 작동 원리 자체를 시뮬레이션할 수 있다는 점이다. 사진이 과거에는 존재했지만 지금은 존재하지 않는 어떤 지시 대상의 흔적을 보여 준다면, 컴퓨터는 이러한 지시 대상을 디지털 기술을 통해 구체적으로 모델화한다. 컴퓨터는 또한 여기에 새로운 것, 가상적인 것, 가능한 것 등을 덧붙임으로써 현실을 새롭게 기획하고 재창조할 수 있다. 즉 21세기 뉴미디어로서 컴퓨터의 특징은 현실을 있는 그대로 재현하는 대신에 그것을 시뮬레이션하고 재창조하는 기능이 강화되었다는 것이다.

그렇다면 컴퓨터 게임에서 그려지는 현실은 다른 매체에서 묘사되는 현실과는 구체적으로 어떻게 다를까? 우루과이 출신의 게임 이론가 곤살로 프라스카Gonzalo Frasca는 그의 저서 『억압받는 사람들을 위한 비디오 게임』The Video Games of the Oppressed에서 컴퓨터 게임과 기존 매체의 특징을 '시뮬레이션'과 '재현'의 차이로 보고 있다. 재현과 시뮬레이션의 차이를 설명하기 위해 프라스카는 르네 마그리트René Magritte의 유명한 파이프 그림을 든다. "이것은 파이프가 아니다"라는 설명이 붙은 마그리트의 파이프 그림은 그림 스스로가 인정하듯이 실제 파이프가 아니라 파이프의 재현물일 뿐이다. 재현은 이처럼 현실을 묘사하고 설명하기 위해 지금까지 회화·사진·영화를 비롯한 전통적인 매체에서 주로 선택한 방식이다. 이와 달리 시

뮬레이션은 그러한 단순한 재현을 넘어 직접 대상물에 개입한다. 예를 들어 컴퓨터 사용자가 마그리트의 파이프 그림에 장착된 플래시 버튼을 누르면, 파이프에서 연기가 뿜어져 나오는 현상을 연출할 수 있다. 이처럼 시뮬레이션은 단순히 재현된 파이프 그림과는 달리, 연기가 뿜어져 나오는 파이프의 작동 방식 자체를 모델화해서 보여 준다. 이때 중요한 것은 바로 사용자의 능동적 행위이다. 시뮬레이션은 이미지의 재현과는 달리 버튼을 누른다는 사용자의 능동적 행위를 전제조건으로 한 '역동적 시스템'이다.

프라스카에 따르면, 재현과 시뮬레이션은 현실을 다루는 두 가지 방식에 해당하며, 이는 더 나아가 전통적인 매체와 컴퓨터 게임에서 현실을 다루는 방식에도 동일하게 적용된다. 전통적인 매체와 컴퓨터 게임에서 현실을 다루는 방식을 설명하기 위해 프라스카는 프랑스의 화가 클로드 모네Claude Monet가 그린 런던 연작 그림과 컴퓨터 게임 「심시티3000」Simcity3000을 예로 들고 있다. 런던 연작과 「심시티」는 모두 대도시의 일부분을 보여 준다는 공통점을 지닌다. 이들 사이에서 나타나는 차이점은 우선 시간의 표현 방식에 있다. 즉 모네의 그림이 안개 낀 런던의 특정한 순간만을 포착하는 데 반해, 「심시티」는 해 뜨고, 안개 끼고, 눈 오고, 비 오는 날과 같은 시간의 흐름을 연속적으로 보여 줄 수 있다. 더 나아가 런던 연작이 도시의 특징적인 부분을 시각적으로 보여 주는 데 반해, 「심시티」는 도시의 작동 방식 자체를 보여 준다. 즉 도시에서 일어나는 여러 가지 현상들, 예를 들어 발전소를 통해 전기를 공급하고, 도로를 확장하여 교통 체

그림 13 모네의 런던 연작 중 국회의사당을 그린 그림

그림 14 컴퓨터 게임 「심시티3000」의 캡처샷

증을 완화하고, 나무를 심어 도시의 미관을 아름답게 꾸미는 것처럼 도시의 작동 방식을 모델화하여 보여 주는 것이다. 이처럼 런던 연작이 대도시 런던의 현실 세계를 이미지를 통해 시각적으로 재현한다면, 「심시티」는 도시에서 일어나는 일들을 컴퓨터 기술을 통해 가상으로 체험할 수 있도록 현실 자체를 기획하고 시뮬레이션한다.

이러한 시뮬레이션의 원리는 단순히 하나의 영역이나 감각에 한정되지 않는다. 예를 들면 「심시티」 시리즈를 만든 일렉트로닉아츠 사에서 개발한 「심즈」 시리즈는 인간의 '생활' 전반을 시뮬레이션하는 게임으로서, PC 게임 중에서 가장 높은 판매고를 기록하고 있다. 이 게임 안에서 플레이어는 기존의 게임과는 달리 풀어야 할 수수께끼나 엄밀하게 수행해야 할 임무도 없으며, 그저 인간적인 욕구를 지닌 심들을 계속해서 행복하게 해주면 된다. 게임에서 심들은 밥을 먹고, 잠을 자고, 친구를 사귀고, 직장에 나가 일을 하는 등 인간의 생활 자체를 그대로 시뮬레이션하고 있다. 이러한 생활형 게임에서 플레이어는 게임을 통해 짜릿한 스릴을 즐기기보다는 오히려 또 다른 삶을 살아간다는 느낌을 갖게 된다.

3. 컴퓨터 게임과 지각

컴퓨터 게임이 인간의 지각에 미치는 영향에 대해 알아보기 위해서는 우선 컴퓨터 게임의 독특한 특징을 파악하는 것이 무엇보다 중요하다. 일반적으로 컴퓨터 게임은 시청각적인 표현 형식으로 구성되

어 있어서 영화와 가장 유사한 매체로 이해되고 있다. 그러나 컴퓨터 게임이 영화와 결정적으로 다른 점이 있다면, 그것은 바로 상호작용성이다. 상호작용성은 지금까지 컴퓨터로 대변되는 디지털 기술의 가장 핵심적인 특징으로 부각되어 왔다. 그러나 디지털 기술에서 일반적으로 관찰되는 상호작용성을 컴퓨터 게임에 그대로 적용하는 것은 바람직하지 않다. 따라서 우리는 컴퓨터 게임에서 의미하는 상호작용성의 독특한 특징을 면밀히 살펴볼 필요가 있다.

컴퓨터 게임에서 상호작용성이란 시청각적으로 표현된 허구적 가상공간 안에서 놀이를 목적으로 하는 게임과 플레이어 사이의 쌍방향적 소통을 의미한다. 상호작용을 통해 플레이어는 컴퓨터 스크린에서 펼쳐지는 사건을 스스로 제어할 수 있는 다양한 기법들을 터득하게 된다. 이는 영화의 관객과 게임의 플레이어를 구분 짓는 가장 핵심적인 특징이다. 영화의 관객이 스크린에서 펼쳐지는 사건을 단순히 '관람'하는 데 반해, 게임의 플레이어는 스크린에서 펼쳐지는 사건의 흐름을 자기 방식대로 '제어'하고 '조정'할 수 있다. 이로써 게임의 플레이어는 단순히 관망하는 구경꾼에서 사건에 역동적으로 개입하는 행위자가 된다. 게임 「툼레이더」를 예로 들면, 플레이어는 주인공 라라 크로프트를 통해 달리기, 점프, 공중회전, 기어오르기, 총 쏘기 등과 같은 다양한 동작을 상황에 맞게 수행하면서 게임의 흐름을 제어해 간다. 『디지털 시대의 영상 문화』*Visual Digital Culture*에서 영국의 문화이론가 앤드루 달리Andrew Darley는 이때 일어나는 플레이어의 제어 능력을 "대리적인 운동감각"이라 표현한다(달리, 『디

지털 시대의 영상 문화』, 206쪽). 사건의 행위가 플레이어의 신체를 통해 직접적으로 일어나는 것이 아니라, 캐릭터의 신체를 통해 대리적으로 일어나기 때문이다. 앤드루 달리는 컴퓨터 게임에서 플레이어가 캐릭터의 몸을 통해 "신체적으로 직접 관여한다는 것, 즉 '실제로 제어'한다는 점"을 컴퓨터 게임의 가장 핵심적인 특성이라고 보고 있다(208쪽).

영국의 매체이론가 크리스토퍼 호락스Christopher Horrocks는 『마셜 맥루언과 가상성』Marshall McLuhan and Virtuality에서 새로운 기술과 매체의 발달이 가상성에 대한 담론들을 탄생시키고 있다고 언급한다. 여기서 가상성이란 객관적으로는 존재하지 않지만 주관적으로는 실제로 존재하는 것처럼 느껴지는 현상을 말한다. 호락스에 따르면, 이러한 가상성은 자연발생적으로 일어나는 현상이 아니라, 기술적인 장치를 통해 구현된다. 이를 컴퓨터 게임과 연관해서 살펴볼 때, 게임에서 가상성을 불러일으키는 기술적인 장치는 우리가 앞에서 살펴본 것처럼 상호작용성과 밀접히 연관되어 있다. 컴퓨터 게임에서 플레이어는 상호작용성을 통해 객관적으로 비현실적인 상황을 자신의 지극히 주관적인 관점에 따라 현실적인 상황으로 지각한다. 이처럼 가상성에 대한 경험은 플레이어의 지각 방식에도 변화를 가져오는데, 게임에서 플레이어는 가상적인 대상을 마치 실제적인 것으로 지각한다. 컴퓨터 게임에서 일어나는 이러한 가상성은 플레이어의 지극히 주관적인 관점에 따라 경험되기 때문에 결국 자기도취적 행위에 빠지게 된다.

마샬 맥루한은 『미디어의 이해』*Understanding Media*에서 미디어를 통해 경험되는 자기도취적 경험이 인간의 감각과 지각 작용에 미치는 영향을 그리스 신화에 등장하는 나르시스 신화를 통해 비유적으로 언급하고 있다. 맥루한에 따르면, 나르시스는 원래 그리스어로 혼수상태 혹은 감각의 마비를 뜻하는 '나르코시스'narcosis에서 파생된 말이며, 이는 인간이 경험하는 사실과 밀접히 연관되어 있다. 맥루한은 "젊은 나르시스는 물 속에 비친 자기 모습을 다른 사람으로 착각했다. 이처럼 거울을 통해 자신을 확장할 경우, 그 자신의 확장된 이미지나 반복된 이미지를 스스로 제어하기 전까지는 그 지각이 마비 상태에 빠지게 된다"라고 이야기한다(맥루한, 『미디어의 이해』, 82쪽). 여기서 우리가 주목할 점은 크게 두 가지로 요약된다. 하나는 나르시스 신화에 대한 맥루한의 새로운 해석이다. 지금까지 나르시스 신화는 나르시스가 그 자신을 사랑했고, 또 물에 비친 것이 바로 자기 자신이라고 해석되어 왔다. 그러나 맥루한은 이러한 해석은 오류라고 지적한다. 이에 대해 그는 "이 신화가 말하려는 핵심은 인간이 자기 자신이 아니라 자신을 확장한 것에 갑자기 사로잡히게 되었다는 사실"이라고 말한다(82쪽). 즉, 나르시스가 매혹적으로 바라본 것은 자기 자신이 아니라, 물에 투사된 자신을 확장한 이미지라는 것이다. 다른 하나는 나르시스의 황홀한 도취가 결국 감각과 지각의 마비를 가져온다는 사실이다. 즉 자신을 확장한 이미지에 도취된다는 사실은 인간이 그것을 스스로 제어하지 못하는 한 감각과 지각의 마비 상태에 빠지게 된다는 것을 의미한다.

맥루한은 더 나아가 나르시스 신화는 현대 커뮤니케이션 미디어에도 그대로 적용된다고 본다. 맥루한에게 있어서 미디어는 언제나 인간 신체의 확장으로서 이해된다. 이런 점에서 나르시스와 물에 투사된 이미지의 관계는 곧 미디어 사용자와 미디어의 관계로 이해될 수 있다. 나르시스가 그랬던 것처럼, 사용자도 자신을 확장한 미디어에 도취되어 감각과 지각의 마비 상태를 경험할 수 있다는 것이다. 그러나 우리가 여기서 주목할 점은 이러한 마비 상태는 미디어 자체로부터 기인한다기보다는 오히려 미디어에 대한 잘못된 사용에서 기인하고 있다는 점이다. 앞에서 맥루한이 지적하고 있는 것처럼, 자신을 확장한 이미지에 사로잡히는 자기도취적 마비증은 "자신의 확장된 이미지나 반복된 이미지를 스스로 제어"하지 못하는 경우에 한해서 일어나기 때문이다. 이로써 맥루한의 언급을 통해 부각되는 점은 미디어에 대한 올바른 사용과 자기 통제의 필요성이다.

4. 환상성과 몰입

고대 그리스 비극에서부터 오늘날 컴퓨터 게임에 이르기까지 모든 매체에서 공통적으로 추구하는 목적은 독자, 관객 혹은 플레이어를 이들이 속한 현실의 세계에서 매체가 만들어 내는 또 다른 세계로 끌어들이는 것이라 할 수 있다. 즉 모든 매체가 지향하는 바는 주체의 완전한 몰입을 통해 매체가 만들어 내는 허구 세계를 자연스럽게 받아들이도록 하는 것이다. 이때 주체의 머릿속에서 일어나는 지극히

주관적인 정신작용이 바로 환상성이다. 여기서 우리가 주목할 점은 매체마다 추구하는 목적이 동일할지라도 매체의 특성에 따라 환상성과 몰입을 끌어들이는 방식은 서로 다르다는 점이다. 기술의 발전은 새로운 매체의 출현을 가능하게 하였고, 이렇게 해서 등장한 새로운 매체는 그것의 가장 적합한 방식에 따라 주체의 환상성과 몰입을 유도한다. 여기서 우리는 문학, 영화, 컴퓨터 게임이 독자, 관객, 플레이어의 환상성과 몰입을 유도하는 방식이 시대의 흐름에 따라 어떻게 변화되어 왔는지를 탐색해 보도록 하자. 문학, 영화, 컴퓨터 게임은 매체의 특성상 조금씩 강도의 차이는 있지만 모두 '사건'을 전달한다는 공통점을 지니고 있다.

문학으로 대변되는 인쇄매체에서 독자의 환상성을 가장 극명하게 보여주는 예는 아마도 스페인의 세계적인 문호 세르반테스가 1605년에 저술한 『돈키호테』*Don Quixote*일 것이다. 작품에서 주인공은 라만차라는 고장에 사는 한 귀족이다. 그의 유일한 취미는 기사도에 관한 모든 책을 한 문장 한 문장 탐닉하면서 읽는 것이다. 그는 기사소설에 광적으로 몰입한 나머지 책에서 읽은 모든 사건들이 실제로 일어난 것이라 착각한다. 그의 머릿속에서 모든 허구는 진실로 간주되며, 책에서 읽은 것보다 더 분명한 이야기는 없다는 환상을 갖게 된다. 이로써 그는 자신의 이름을 '라만차의 돈키호테'라 칭한 후 편력기사로서 모험을 떠난다. 이 작품은 여러 가지로 해석이 가능하지만, 매체사적인 측면에서 볼 때 크게 두 가지 관점에서 읽어 볼 수 있다. 하나는 '새로운' 인쇄매체로서 책의 기능에 대한 묘사이며, 다른

하나는 책을 읽는 독자층으로서 귀족 계층에 대한 풍자적인 묘사이다. 세르반테스가 생존하던 17세기까지만 해도 책을 소유할 수 있는 사람들은 주로 특권 계급이나 귀족 계급 혹은 아주 부유한 일부 시민 계층뿐이었다. 이 당시 귀족 계급은 특히 자유분방한 연애모험을 그린 기사소설을 주로 탐독하였다고 한다. 이런 점에서 기사소설을 광적으로 탐독한 돈키호테의 모습은 17세기 귀족 계층의 일반화된 독서 관행을 풍자적으로 보여주고 있다.

그러나 우리가 여기서 더 주목해서 살펴볼 점은 인쇄된 책의 기능에 관한 묘사이다. 주인공 돈키호테를 무한한 환상의 세계로 빠져들게 한 책의 기능이란 과연 무엇일까? 돈키호테의 환상성과 몰입은 근본적으로 어디에서 기인하는 것일까? 프랑스의 사회학자 로제 샤르티에Roger Charitier는 『읽는다는 것의 역사』Histoire de la Lecture dans le Monde Occidental에서 인쇄 시대 초기에는 책을 읽고 수용하는 방식이 독자의 환상성과 몰입에 크게 영향을 미쳤다고 본다. 그에 따르면, 15~17세기 스페인에서 책을 읽고 수용하는 방식은 크게 음독과 묵독의 형태로 나뉘었는데, 초기의 책들은 주로 큰소리로 낭독되었으며, 당시 스페인에서는 이러한 음독이 일반적인 독서 형태로 권장되었다고 한다. 그러나 일부 귀족 계층에서는 음독보다 묵독을 더 선호하였는데, 묵독은 텍스트와 독자 사이의 경계를 없애 주었기 때문에 텍스트가 만들어 내는 환상 세계에 더욱 쉽게 몰입될 수 있었다. 묵독은 따라서 믿을 수 없는 것을 믿도록 하는 데 적합한 독서 형태로 이해되었으며, 특히 허구적인 문학을 읽을 경우 음독보다는 묵독

이 독자의 환상을 자극하는 데 더 유효한 것으로 이해되었다. 이 때문에 당시 스페인 정부는 허구적인 이야기를 쓴 책들을 금지하는 법령을 공포하기도 했다. 허구적인 이야기를 묵독할 경우 현실과 환상의 경계가 흐려져서 더욱 쉽게 환상의 유혹에 빠질 수 있다고 판단했기 때문이다(샤르티에·카발로, 『읽는다는 것의 역사』, 455쪽). 세르반테스의 『돈키호테』는 매체사적으로 볼 때, 17세기 스페인 귀족 사회에 만연된 인쇄매체인 문학을 읽고 수용하는 방식이 독자의 지각 및 인식에 미치는 역학관계를 풍자적으로 보여 주고 있다. 돈키호테의 병적인 환상성과 몰입은 결국 그가 인쇄매체인 기사소설을 읽고 수용하는 방식, 즉 혼자 고립되어 조용히 읽기(묵독), 닥치는 대로 많이 읽기(다독), 한 문장 한 문장 탐닉하면서 읽기(정독)와 밀접히 연관되어 있다.

한편 영화에서 관객의 환상성을 가장 극명하게 보여 주는 예는 프랑스의 뤼미에르 형제가 1895년에 제작한 기차 도착 영상일 것이다. 기차가 달려오는 영상 장면을 처음으로 접한 관객들이 스크린상의 기차가 자신들을 향해 달려오는 것으로 착각하여 영화관 밖으로 뛰쳐나갔다는 일화는 너무도 유명하다. 실재 대상과 완벽하게 닮은 움직이는 영상 이미지는 영화 초기에는 상당히 낯선 것이었다. 이 때문에 당시 관객들은 영화의 가상적 이미지를 실재 대상으로 착각하여 기차가 달려온다는 환상에 빠진 것이다. 이때 관객의 환상성은 바로 영화에서 보여 주는 실제적인 움직임에서 기인한다. 프랑스의 영화이론가 앙드레 바쟁André Bazin은 그의 저서 『영화란 무엇인

가?』*Quest-ce que le cinéma?*에서 영화는 움직이는 사진적 이미지에 기초해서 현실을 더욱 사실적으로 표현하는 수단을 획득하게 되었다고 언급한다. 19세기 중반 사진의 발명이 회화와는 다른 현실의 객관적 이미지를 가능하게 하였다면, 19세기 말 영화의 발명은 사진의 객관성에 생명을 불어넣어 움직이는 이미지를 가능하게 하였다. 영화의 발명은 원래 연속사진을 통해 피사체의 움직임을 포착하려는 상징적인 시도에서 출발하였으며, 영화적 이미지란 따라서 살아 있는 대상의 실제적인 움직임을 시각적으로 재현하는 것을 의미한다. 바쟁에 따르면, 현실 세계를 완벽하게 모방하고자 한 인간의 오래된 욕망은 영화를 통해 비로소 커다란 결실을 맺게 되었다는 것이다. 바쟁이 의미하는 진정한 영화란 음성, 색채, 입체감 등 여러 감각들을 통합하여 현실을 사실 그대로 완벽하게 재현해 내는 '완전한 사실주의'를 말한다. 우리는 여기서 영화적 사실주의가 관객의 환상에 미치는 영향을 유추해 볼 수 있다. 바쟁의 관점에서 볼 때, 현실과 완벽하게 닮은 영화적 사실주의는 관객으로 하여금 영화가 만들어 내는 가상 세계를 실제로 존재하는 세계처럼 자연스럽게 지각하도록 유도하는 영화적 장치라 할 수 있다.

맥루한은 인쇄매체인 책과 영상매체인 영화가 독자와 관객에게 환상을 일으키는 방식이 근본적으로는 유사하다고 보고 있다. "보는 사람, 또는 읽는 사람의 마음속에 환상을 일으키는 힘의 관점에서 인쇄물과 영화가 극히 밀접하게 관련되어 있다"는 것이다(『미디어의 이해』, 395쪽). 맥루한에 따르면, 책과 영화가 독자 및 관객에게 환상을

일으키는 방식이 유사한 것은 무엇보다도 매체가 지니는 특징에서 기인한다. 책과 영화의 유사한 특징으로는 매체의 형식, 매체의 수용 방식, 독자 및 관객의 동일시 등을 들 수 있다. 우선, 책과 영화는 매체의 형식에 있어서 유사성을 띠고 있다. 책에 쓰여진 문자는 한 줄 한 줄 선형적으로 구성되어 있으며, 이와 유사하게 영화에서 영상 장면 역시 이미지에서 이미지로 이어지는 연속적 이미지로 구성되어 있다. 여기서 문자의 선형성과 이미지의 연속성은 모두 '연결되어 있다'는 유사성을 보인다. 매체의 수용 방식에 있어서도 책과 영화는 유사한 특징을 보인다. 혼자서 책을 읽는 독자와 조용히 영화를 보는 관객은 모두 고독한 심리적 상태에 놓여 있다. 또한 독자 및 관객의 동일시를 자극하기 위해 현대 작가나 영화감독이 자주 사용하는 기법으로는 의식의 흐름이나 내적 독백 등을 들 수 있다. 문학과 영화에서 공통적으로 사용되는 이러한 기법들은 독자 및 관객으로 하여금 등장인물과 자신을 놀라울 정도로 동일시하게 만든다.

문학이나 영화와 마찬가지로 컴퓨터 게임 또한 플레이어의 환상을 자극하는 것을 최고의 목적으로 한다. 게임에서 플레이어가 수백 명의 적들과 대항하여 전투를 벌일 경우, 어느 누구도 게임이 만들어 내는 세계를 현실적이라 생각하지 않는다. 그러나 플레이어의 지각 세계는 이러한 게임을 지극히 사실적인 것으로 받아들인다. 객관적으로 비현실적인 상황이 플레이어의 지각을 통해 현실적인 상황으로 인식되는 것은 플레이어의 지극히 주관적인 환상 때문이다. 환상은 인간 놀이의 중요한 요소이며, 이는 게임에 있어서도 마찬가

지이다. 미국의 게임디자이너 크리스 크로포드Chris Crawford는 인간이 게임을 하는 가장 근본적인 동기는 바로 환상을 경험하는 것이라고 말한다. 게임에서 플레이어는 자신이 속한 현실 세계에서 게임이 만들어 내는 또 다른 세계로 이동함으로써 현실과는 다른 새로운 경험을 만끽할 수 있다는 것이다. 이런 점에서 게임은 "과학적인 모델이 아니라 환상의 표현을 만들어 내는" 현대 대중문화의 한 유형에 속한다고 볼 수 있다(Crawford, *The Art of Computer Game Design*, p.18).

그렇다면 컴퓨터 게임에서 플레이어의 환상성은 어디에서 기인하는 것일까? 컴퓨터 게임은 문학이나 영화와 비교해서 어떠한 매체적 특성을 띠고 있을까? 앞에서 맥루한이 문학과 영화의 유사한 특징으로 제시했던 매체의 형식, 매체의 수용 방식, 독자 및 관객의 동일시와 연관해서 컴퓨터 게임의 매체적 특성이 이들 매체와는 어떻게 다른지를 탐색해 보도록 하자. 우선, 컴퓨터 게임의 형식을 결정하는 가장 중요한 요소는 상호작용성이다. 이미 언급했듯이 상호작용성이란 게임과 플레이어 사이의 쌍방향적 소통을 말한다. 컴퓨터 게임에서 플레이어는 상호작용성을 통해 가상 세계에서 펼쳐지는 사건에 직접적으로 개입하여 사건의 흐름에 영향을 줄 수 있다. 문학과 영화와 비교해서 상호작용성은 게임의 형식을 특징짓는 중요한 요소이다. 문학과 영화가 문자 혹은 이미지를 서로 연결하여 통합체적인 이야기를 선형적으로 전달하는 데 반해, 게임은 플레이어와의 상호작용을 통해 언제든지 사건의 흐름을 변경하고 제어할 수

있는 가능성을 제공한다. 이로써 컴퓨터 게임은 통합체적인 이야기를 전달한다기보다는 오히려 이야기의 흐름을 해체시킨다. 달리는 이러한 게임의 형식적 특징을 '탈중심화'라고 표현한다(달리, 『디지털 시대의 영상 문화』, 215쪽). 이는 곧 문학과 영화에서 중심을 차지하던 서사 구조가 게임에서 더 이상 중심을 차지하지 못한다는 것을 의미한다. 달리에 따르면, 컴퓨터 게임에서 전통적인 서사 구조는 끊임없이 사건에 개입하는 플레이어의 행위로 대체된다는 것이다. 문학과 영화에서 하나의 사건은 이미 일어난 것이라면, 게임에서 사건은 플레이어의 주관적인 개입을 통해 지금 현재 일어나는 과정으로 제시된다. 문법적인 은유로 설명하자면, 문학과 영화에서의 사건이 '완료형'이라면, 게임에서의 사건은 언제나 '현재진행형'이다. 게임에서 플레이어의 환상성은 바로 게임의 이러한 형식적 특징에서 기인한다. 컴퓨터 게임은 상호작용성을 통해 플레이어가 지금 현재 일어나는 사건에 실시간 관여하고 있다는 느낌을 줌으로써 게임의 세계 속에 현존한다는 환상을 불러일으킨다.

컴퓨터 게임의 형식은 더 나아가 매체의 수용 방식에도 영향을 미치고 있다. 문학과 영화의 독자 및 관객과 비교해서 컴퓨터 게임의 플레이어는 상호작용성을 통해 게임에 능동적으로 참여한다. 그러나 이러한 플레이어의 능동적인 참여는 오늘날 컴퓨터 게임에서만 나타나는 특징일까? 그렇지만은 않다. 우리는 이미 16세기 엠블럼의 경우에도 엠블럼의 숨은 뜻을 해독하기 위해 독자의 능동적인 참여를 전제로 하고 있음을 살펴보았다. 이처럼 주체의 능동적인 참여는

컴퓨터 게임에서만 관찰되는 특징이 아니라, 이미 오래전부터 문학에서 시도되었다. 특히 현대 작가와 영화감독은 독자 및 관객의 능동적인 참여를 유도하기 위해 몽타주 기법을 비롯한 다양한 기법들을 사용하고 있다. 하지만 이러한 매체들에서 말하는 능동적 참여와 컴퓨터 게임에서 의미하는 능동적인 참여가 근본적으로 다른 점이 있다. 문학과 영화에서의 참여가 '텍스트'의 의미 해석을 요구로 한다면, 컴퓨터 게임에서 플레이어의 참여는 게임의 가상 세계에서 실시간 진행되는 사건에 주도적으로 개입함으로써 게임의 세계 속에 완전히 몰입하는 것을 요구한다는 것이다. 즉 컴퓨터 게임은 몰입을 통해 의미를 해석하는 플레이어의 지성 능력보다는 오히려 게임을 스릴 있게 즐길 수 있는 유희적 충동을 강화시킨다. 이에 대해 크로포드는 게임에서 플레이어의 능동적인 참여가 궁극적으로 지향하는 목적은 게임이 만들어 내는 환상의 세계 속으로 완전히 빠져드는 것이라고 언급한다(Crawford, *The Art of Computer Game Design*, p.2).

컴퓨터 게임에서 플레이어의 동일시는 문학과 영화와 비교해서 어떠한 방식으로 일어날까? 앞에서 살펴본 것처럼, 현대 문학과 영화에서 주로 사용되는 의식의 흐름이나 내적 독백은 독자 및 관객을 등장인물과 놀라울 정도로 동일시하게 만든다. 컴퓨터 게임에서 플레이어와 게임 속 등장인물과의 동일시는 게임의 형식과 밀접히 연관되어 있다. 게임의 상호작용성은 플레이어로 하여금 문학과 영화에서 느끼는 동일시와는 다른 감정을 갖게 한다. 예를 들어 관객이 영화 「툼레이더」를 보면서 주인공에게 느끼는 동일시의 감정과 플레

이어가 게임 「툼레이더」에서 주인공의 몸을 통해 느끼는 동일시의 감정은 다르다. 게임에서 플레이어와 게임 속 등장인물 사이에서 매개되는 동일시를 독일의 교육학자 위르겐 프리츠Jürgen Fritz는 인간 신체를 통해 일어나는 '감각적 동일시'라고 표현한다(Fritz, "Macht, Herrschaft und Kontrolle im Computerspiel", p.194). 여기서 감각적 동일시란 플레이어가 "게임 속 등장인물의 움직임 및 행동 방식에 자신의 신체의 움직임을 일치시키는 것"을 말한다(p.190). 게임 속 등장인물의 움직임이 플레이어의 신체감각을 통해 직접적으로 지각되는 것이다. 또한 「둠」Doom처럼 1인칭 시점으로 전개되는 게임의 경우, 게임에서 동일시되는 대상은 사라지고 플레이어 자신이 모든 행위의 주체가 됨으로써 이러한 감각의 강도는 더욱 높게 일어난다.

프리츠는 또한 컴퓨터 게임에 익숙지 않은 초보자들의 경우에는 이러한 감각적 동일시가 플레이어의 몸을 통해 직접적으로 표현된다고 언급한다. 예를 들어 컴퓨터 게임에 서툰 초보자들은 스크린에서 자동차가 급격하게 커브를 틀면 자신의 몸을 커브를 트는 것처럼 움직이고, 자동차가 장애물을 뛰어넘으면 자신도 높이 뛰어오르는 행동을 취한다는 것이다. 여기서 플레이어는 스크린에 따라 자신의 몸을 움직임으로써 스크린의 이미지 속으로 완전히 몰입하게 된다. 이 경우 플레이어는 게임 속 대상체와 몸을 통해 직접적으로 동일시를 느끼게 되고, 이로써 컴퓨터 스크린과 신체 사이의 경계는 허물어진다. 문학이나 영화에서 독자 및 관객이 마음속에서 일어나는 심리적인 감정을 통해 등장인물과 동일시를 느낀다면, 컴퓨터 게임

에서 플레이어는 자신의 몸과 감각을 통해 직접적으로 게임 속 등장
인물과 동일시를 느낀다. 이처럼 컴퓨터 게임에서 경험되는 등장인
물과의 육체적이고 감각적인 동일시는 플레이어로 하여금 게임이
만들어 내는 환상 세계에 완전히 몰입하도록 만든다.

이상에서 살펴본 것처럼, 컴퓨터 게임에서 플레이어의 환상성과
몰입은 게임의 형식을 결정하는 상호작용성과 밀접히 연관되어 있
다. 여기에 덧붙여 컴퓨터 게임은 더욱 사실적이고 입체감 있는 그래
픽이미지를 구현하여 플레이어로 하여금 게임이 만들어 내는 가상
공간 속에 있다는 환상을 불러일으킨다. 달리에 따르면, 컴퓨터 게임
에서 플레이어가 실제로 일어나는 사건을 경험하는 듯한 환상은 주
로 "시각적 시뮬레이션"에서 비롯된다(달리, 『디지털 시대 영상 문화』,
210쪽). 컴퓨터 게임은 또한 음향·소리·음성·음악 등과 같은 다양한
청각적 요소들을 첨가하여 플레이어로 하여금 실제로 일어나는 사
건의 한복판에 와 있다는 현존감을 강화시킨다. 독일의 극작가 레싱
은 『라오콘』에서 단일 감각보다는 여러 감각들을 통합한 통감각적
경험을 통해 환상성이 배가될 수 있다고 보고 있다. 이런 점에서 레
싱은 연극을 모든 예술 장르 가운데 가장 으뜸이라고 생각하였다. 연
극은 단일 감각으로 구성된 문학이나 조형예술에 비해 인간의 눈과
귀를 통해 소리와 행동을 동시에 전달하기 때문에 관객의 상상력이
배가될 수 있다는 것이다. 이런 점에서 보았을 때 플레이어로 하여금
신체감각, 시각, 청각 등을 통합한 통감각적 경험을 가능하게 하고,
이로써 플레이어가 지금 현재 바라보고 있는 가상공간 안에 현존한

다는 환상을 극대화시켜 주는 컴퓨터 게임이야말로 레싱의 이상을
더욱더 확장시킨 매체라고 할 수 있지 않을까.

5. 니벨룽겐의 반지, 오페라에서 컴퓨터 게임으로

1) 바그너의 오페라와 환상성

컴퓨터 게임이 등장하기 훨씬 이전에 오페라를 통해 관객의 환상성
과 몰입을 이끌어 내고자 시도했던 사람으로 독일 낭만주의 시대 오
페라 작곡가 리하르트 바그너Richard Wagner를 들 수 있다. 바그너는
자신이 추구하는 이상적인 예술작품론을 고대 그리스 비극에서 발
견하고 있다. 그가 고대 그리스 비극에서 특히 주목한 점은 총체적인
예술작품으로서의 성격이다. 바그너에 따르면, 고대 그리스 비극은
모든 예술장르, 즉 음악·무용·문학·회화·건축 등을 하나로 통합하
는 종합예술작품Gesamtkunstwerk의 특성을 띠고 있다는 것이다. 그
러나 중세를 거쳐 근대로 접어들면서 그리스 비극에서 종합예술작
품의 특성은 사라지고, 각각의 예술은 서로 분리되어 독립적으로 발
전되어 왔다는 것이다. 바그너는 자신의 오페라 속에서 과거 그리스
비극의 종합예술적인 성격을 다시 부활시키고자 하였다. 이를 위해
그가 발전시킨 개념이 바로 '드라마'이다.

바그너는 1849년에 쓴 에세이 「미래의 예술작품에 대한 개요」
Das Kunstwerk der Zukunft에서 예술의 궁극적인 목적은 개별적으로

존재하는 각각의 예술을 하나로 통합시키는 데 있으며, 이러한 통합은 드라마를 통해 가능하다고 보고 있다. 즉 "드라마야말로 예술 통합의 결정체"이며, 드라마 속에서 개별적으로 존재하는 예술들은 다른 예술과의 상호 보완적인 협력을 통해 하나의 총체적인 메시지로 되살아난다는 것이다(바그너, 「미래의 예술작품에 대한 개요」, 53쪽). 바그너에게 있어서 드라마란 따라서 기존의 언어연극을 의미하는 것이 아니라, 과거 그리스 비극과 유사하게 모든 예술 장르를 하나로 통합하는 총체적인 예술작품으로서 이해된다. 바그너는 더 나아가 총체적인 예술작품을 구현하기 위해 각각의 예술이 추구해야 하는 바를 언술하고 있다. 드라마에서 건축은 예술적인 목적에 부합하도록 설계되어야 하며, 이를 위해 건축가는 예술가와 마찬가지로 예술적인 안목을 지녀야 한다. 건축은 특히 무대와 관객이 상호작용할 수 있게 설계되어야 한다. 즉 무대는 관객이 완전히 몰입할 수 있도록 설치되어야 하며, 이로써 관객은 모든 시청각적 감각기관을 통해 자신이 마치 무대 위에 있다는 환상에 빠지게 된다. 한편 무대미술은 관객들로 하여금 환영을 불러일으키도록 자연 속에 존재하는 것들을 암시적으로 묘사해야 하며, 이로써 무용가, 시인, 음악가는 무대 위에서 자신을 자연의 일부로 느끼게 된다. 음악은 무대에서 연기하는 개별 예술가들의 감정을 최상으로 표현해 주는 수단이며, 이는 오케스트라의 음악을 통해 가장 효과적으로 표현될 수 있다.

　바그너는 총체적인 예술작품에 대한 자신의 이상을 무대에 직접 실현하기 위해 1876년 독일의 바이로이트라는 작은 마을에 축

제극장을 설립하였다. 지금도 해마다 여름 한철에 바그너의 오페라를 감상할 수 있는 이 극장은 독일의 건축가 오토 브뤽발트Otto Brückwald가 바그너의 요청에 따라 낭만주의 양식으로 설계한 것이다. 바이로이트 축제극장에서 가장 눈에 띄는 점은 우선 관객석을 고대 그리스 원형극장을 모델로 하여 관객의 시선이 무대에 완전히 집중되도록 배치하였다는 점이다. 또한 전통적인 극장과는 달리, 음악이 연주되는 오케스트라석을 무대 아래로 깊숙이 들어가도록 설치하여 관객이 전혀 볼 수 없도록 하였으며, 오늘날의 영화관과 유사하게 극장 내부를 어둡게 하여 관객이 무대에 완전히 몰입할 수 있도록 하였다. 고대 그리스 원형극장을 모델로 한 어두운 관객석, 무대 아래에 설치된 오케스트라석, 상징적인 무대 배경 등을 통해 바그너가 궁극적으로 추구하고자 한 목적은 관객들로 하여금 무대에 완전히 몰입하도록 하여 무대가 만들어 내는 환상 세계를 마치 실제처럼 느끼도록 하는 데에 있다. 이에 대해 바그너는 다음과 같이 말하고 있다. "일상의 삶을 대표하는 관람객은 현재 자신들이 앉아 있는 객석의 한계를 잊은 채, 마치 삶 자체인 것으로 보이는 작품 안에서 살며 세계 전체가 펼쳐져 있는 듯한 무대 안에서 숨 쉰다"(「미래의 예술작품에 대한 개요」, 55쪽).

바그너의 이러한 이상주의적 예술론에 대해 독일의 철학자 프리드리히 니체Friedrich Nietzsche는 에세이 「니체 대 바그너」Nietzsche contra Wagner에서 바그너의 음악은 관객을 도취시키고 감각과 지각을 마비시키게 하여, 결국 삶 자체를 파괴시키게 한다고 논박한 바

있다. 니체는 철학과 예술을 향유하는 사람들을 크게 두 가지 유형으로 구분한다. 첫번째는 디오니소스적 예술을 통해 삶에 대한 깊은 통찰력을 얻고자 하는 이들이고, 두번째는 이와 반대로 예술과 철학으로부터 도취·경련·마비증을 갈구하여 삶 자체를 파멸로 이끄는 이들이다. 이 가운데 첫번째 유형에 속하는 사람이 니체 자신이며, 두번째 유형에 속하는 사람은 바그너라는 것이다. 니체는 또한 바그너의 축제극장에서 모든 관람객들은 무대가 만들어 내는 집단적 마취 상태에 빠져 지각이 마비됨은 물론 현실 세계에 대한 깊은 통찰력을 상실하게 된다고 비판하고 있다.

2) 오페라 「니벨룽겐의 반지」, 무대 위의 종합예술작품

바그너가 자신의 총체적인 예술작품론에 대한 이상을 무대에 직접 실현하기 위해 축제극장을 설립한 후, 이곳에서 처음으로 상연한 작품이 바로 「니벨룽겐의 반지」Der Ring des Nibelungen이다. 「니벨룽겐의 반지」에 대한 착상은 바그너가 1848년 드레스덴의 궁정악단장으로 활동하던 시기로까지 거슬러 올라간다. 이 시기에 바그너는 중세 전설과 북유럽 신화에 지대한 관심을 갖고 연구에 몰두하기 시작하였다. 북유럽 신화『에다』와 독일의 중세 서사시『니벨룽겐의 노래』를 바탕으로 그가 새롭게 창작한 작품이 바로 「니벨룽겐의 반지」이다. 북유럽 신화와 중세 서사시와는 달리, 바그너가 그의 오페라에서 새롭게 부각시킨 소재 중에 하나는 제목에서도 알 수 있듯이 '반지'

이다. 반지는 바그너의 오페라에서 권력을 상징하는 중요한 소재이며, 오페라의 전체 내용은 반지를 둘러싸고 벌어지는 난쟁이족, 거인족, 인간들 사이의 권력 다툼이다. 바그너의 오페라에서 사용된 반지의 모티프는 이후 톨킨J. R. R. Tolkien의 3부작 소설 『반지의 제왕』*The Lord of the Rings*에서 다시 나타나기도 했다.

「니벨룽겐의 반지」는 전야와 사흘 동안에 걸쳐 일어나는 이야기를 중심으로 전체 4부로 구성되어 있다. 전야에 해당하는 '라인의 황금', 제1일에 해당하는 '발퀴레', 제2일에 해당하는 '지크프리트', 제3일에 해당하는 '신들의 황혼'이 그것이다. '라인의 황금'은 난쟁이족인 알베리히가 라인의 딸들로부터 황금과 반지를 훔치는 이야기로 시작된다. 장면을 바꾸어 산꼭대기 위에서는 거인족인 파프너와 파졸트가 보탄에게 발할 성城을 지어 준 대가로 미의 여신인 프라이아를 요구하지만, 보탄은 이를 거절하고 대신 알베리히가 훔친 황금과 반지를 줄 것을 약속한다. 이어 보탄과 그의 충신인 로게는 알베리히로부터 황금과 반지를 빼앗아 거인족에게 지불한다.

제1일에 해당하는 '발퀴레'는 보탄의 아들인 지크문트와 훈딩의 아내인 지클린데의 우연한 만남과 사랑으로 시작된다. 지크문트와 지클린데의 사랑은 그러나 한 남자와 유부녀, 더 나아가 오빠와 누이동생이라는 혈연관계 때문에 비도덕적인 사랑으로 받아들여진다. 따라서 결혼의 여신인 프리카는 남편 보탄에게 이들의 사랑은 용납될 수 없다고 주장한다. 이 때문에 보탄은 자신의 딸이자 전쟁의 여신인 브륀힐데에게 지크문트와 훈딩과의 싸움에서 지크문트를 죽일

것을 명령한다. 그러나 브륀힐데가 그의 명령을 거역하자, 보탄이 나타나서 지크문트를 죽음으로 이끈다. 브륀힐데는 홀로 남겨진 지클린데를 데리고 보탄의 분노를 피하기 위해 발퀴레들이 살고 있는 깊은 바위산으로 들어온다. 여기서 그녀는 지클린데에게 그녀가 영웅이 될 아이를 임신하고 있다고 말하며, 태어날 아이의 이름을 지크프리트라 부를 것을 요청한다. 보탄은 자신의 명을 어긴 브륀힐데에게 노하여 그녀를 깊은 잠에 빠지게 한다.

제2일에 해당하는 '지크프리트'에서는 지크문트와 지클린데 사이에서 태어난 지크프리트가 거대한 뱀으로 둔갑한 거인족 파프너를 죽이고 그로부터 황금과 반지를 노획한다. 지크프리트는 이어서 보탄의 저주를 받아 깊은 잠에 빠져 있는 브륀힐데를 깨우고 그녀에게 사랑을 고백한다. 지크프리트는 그녀에 대한 사랑의 증표로 브륀힐데에게 거인족에게서 노획한 반지를 선물로 준다.

제3일에 해당하는 '신들의 황혼'에서 알베리히의 아들인 하겐은 지크프리트가 노획한 황금과 반지를 빼앗기 위해 군터 왕에게는 브륀힐데와 결혼할 것을, 그리고 그의 여동생인 구트루네에게는 지크프리트와 결혼할 것을 충고한다. 군터가 살고 있는 성에 도착한 지크프리트는 구트루네가 권하는 망각주를 마시고 브륀힐데에 대한 기억을 완전히 잊어버린다. 브륀힐데는 자신을 배신한 지크프리트에게 분노하여 하겐과 함께 그를 죽일 계획을 세우게 되고, 사냥 중에 하겐은 지크프리트를 창으로 찔러 죽인다. 나중에 지크프리트의 순수한 사랑을 알게 된 브륀힐데는 라인 강에 반지를 던지고 그와 함께

죽음을 맞이하면서 막이 내린다.

그렇다면 바그너는 자신이 직접 쓴 드라마 대본을 실제로 무대에 옮기기 위해 어떠한 장치들을 사용하였을까? 바그너가 「니벨룽겐의 반지」를 공연하면서 가장 고심했던 문제는 막과 막 사이의 연결을 끊지 않은 채 무대를 전환할 수 있는 장치를 고안해 내는 것이었다고 한다. 바그너가 고심 끝에 발견해 낸 방법은 인위적으로 안개를 생성하여 무대를 자연스럽게 감추는 것이었다. 이렇게 해서 전체 3막으로 구성된 '라인의 황금'은 처음부터 끝까지 극의 흐름을 끊지 않은 채 관객들을 무대에 집중시킬 수 있었다고 한다. 바그너는 또한 관객들이 무대 위의 환상 세계를 자연스럽게 받아들이도록 하기 위해 거인들의 쿵쿵거리는 발걸음 소리, 숲 속 젊은이들의 피리 소리, 새들의 지저귐, 천둥소리, 쇠망치와 모루 소리 등 다양한 자연의 소리들을 감각에 호소하는 심플한 멜로디를 사용하여 표현하였다. 여기에 덧붙여 시각적으로 표출되는 드넓은 라인 강, 탁 트인 초원과 웅장한 성, 어두침침한 광산, 숲 속 오두막집 등과 같은 장엄하고 화려한 무대 배경은 관객들의 시선이 무대에 쏠리도록 연출되었다. 그 밖에 바그너는 당시로서는 초현대식이라 할 수 있는 특수 장치 및 특수 효과들을 사용하여 관객들의 상상력을 자극하였다. 예를 들어 '라인의 황금'에서는 라인 강을 표현하는 데 푸르른 빛과 물보라를 일으키게 하는 특수 효과를 사용하여 라인의 딸들이 실제로 물속에 있는 것처럼 보이도록 하였다. 또한 '발퀴레'에서 말을 타고 하늘을 날아가는 브륀힐데의 모습이나, '지크프리트'에서 거대한 용으로 변신한

거인족 파프너의 모습 등도 이러한 특수 장치 및 효과를 사용하여 연출되었다.

3) 게임 「니벨룽겐의 반지」, 환상성을 위한 디지털 가상공간

컴퓨터 게임 「니벨룽겐의 반지」는 독일의 유명 게임 제작사인 악셀 트라이브에서 1998년에 제작한 전형적인 어드벤처 게임이다. 이 게임은 독일어, 프랑스어, 영어로 번역되어 전 세계적으로 크게 흥행하였으며, 특히 독일과 프랑스를 비롯한 유럽 지역에서 엄청난 인기를 누렸다. 이 게임의 특징적인 점은 제목에서도 드러나듯이 바그너가 쓴 동명의 오페라의 줄거리를 컴퓨터 게임의 형식에 맞게 변형하였을 뿐만 아니라 그 오페라 음악을 게임의 배경음악으로 사용하고 있다는 점이다. 또한 당시로서는 획기적인 3D 애니메이션 그래픽이미지를 사용하여 환상적이고 입체적인 영상 효과를 연출하여 대단한 성공을 거두었다.

　바그너의 오페라가 이처럼 컴퓨터 게임으로 재탄생될 수 있었던 이유로 우선 바그너의 오페라가 담고 있는 초자연적이고 신화적인 스토리 구조를 꼽을 수 있다. 바그너의 오페라는 박진감 넘치는 북유럽 신화와 초자연적인 중세 서사시를 조합하여 난쟁이족, 거인족, 인간들 사이에서 벌어지는 혈투, 폭력, 사랑, 복수, 배신, 죽음 등의 복잡한 스토리를 담고 있으며, 이런 요소들은 오늘날 컴퓨터 게임에서 즐겨 사용되는 주제들이라 할 수 있다. 바그너의 오페라는 또

한 난쟁이들이 사는 지하세계, 인간들이 거주하는 지상세계, 거인들이 거주하는 깊은 숲 속과 계곡 등 서로 다른 공간들로 구성되어 있는데, 이러한 공간적 구성은 게임의 허구적인 가상공간으로 사용된다. 바그너의 오페라는 또한 용과 싸워 이긴 지크프리트를 중심으로 펼쳐지는 중세 시대 영웅담을 담고 있는데, 이런 유형의 영웅 전사는 오늘날 컴퓨터 게임에 자주 등장하는 캐릭터 유형이다. 물론 이러한 요소들은 컴퓨터 게임이라는 매체의 특성과 오늘날 게임을 즐기는 이들의 감성에 맞게 가공되어 있다. 예컨대 바그너 극의 주 무대가 신들의 세계에서 인간의 세계로 옮겨 가는 원시적이고 초자연적인 신화의 세계라면, 컴퓨터 게임의 주 무대는 인간세계가 종말을 고한 공상과학적인 미래의 세계이다

　게임 「니벨룽겐의 반지」는 특히 오페라에서 전야에 해당하는 '라인의 황금'과 제1일에 해당하는 '발퀴레'의 이야기 구조를 게임의 형식에 맞게 재구성하였다. 게임에서 플레이어는 알베리히, 로게, 지크문트, 브륀힐데 네 명의 캐릭터 가운데 한 명을 선택하여 그를 중심으로 전개되는 모험을 즐길 수 있다. 네 명의 캐릭터들은 각자 하나씩 특별한 능력을 소유하고 있으며, 자신의 게임 내 목적을 위해 이러한 힘을 사용할 수 있다. 엄청난 완력의 소유자인 난쟁이 알베리히는 라인의 딸들로부터 마법의 황금을 빼앗아 지하세계의 왕권을 되찾고자 한다. 불을 일으키는 능력을 가진 로게는 지하세계로 내려가 알베리히로부터 황금을 빼앗아 다시 발할 성으로 돌아오는 것을 목표로 한다. 지크문트는 바그너의 오페라와는 달리 반은 사람이고

반은 늑대인 존재로 그려지는데, 늑대와 같은 원초적인 본능을 소유하고 있다. 그의 임무는 보탄에게 가서 자신의 과거를 알아내고 사라진 여동생을 다시 구출하는 것이다. 마지막으로 브륀힐데는 마법의 창을 소유하고 있으며, 그의 임무는 보탄의 노여움을 풀기 위해 죽은 자들의 영혼을 구하고 네크로폴리스의 파괴된 질서를 다시 회복하는 것이다. 네 명의 캐릭터들이 겪는 진기한 모험의 세계는 이처럼 하나의 독립된 이야기 구조를 띠고 있다. 여기서 드러나는 또 하나의 특징은 게임의 줄거리가 바그너의 오페라에서와는 달리 비선형적인 구조를 띠고 있다는 점이다. 이를 통해 게임은 한편으론 플레이어에게 자유로운 선택권을 부여해 주지만, 다른 한편으론 미리 설정된 프로그램을 통해 플레이어의 자유를 부분적으로 제한하고 있다. 이러한 이야기 구조는 어드벤처 게임에서 일반적으로 나타나는 특징이라고 볼 수 있다.

게임에서 플레이어는 커서를 이용하여 이리저리 자유롭게 공간을 탐색할 수 있다. 게임 속 화면은 360도 회전이 가능하기 때문에 세밀한 공간 탐색이 가능하며, 플레이어는 공간을 자세히 탐색함으로써 자신이 처한 환경을 파악하여 어떠한 방식으로 게임을 진행할 것인지를 스스로 판단해야 한다. 전통적인 소설이나 영화와는 달리, 게임은 여기서 다양한 허구적인 가상공간을 제공함으로써 게임만의 독특한 이야기 구조를 보여 준다. 이는 문학이나 영화와는 달리 시간의 흐름을 통해서가 아니라, 서로 다른 공간들의 연결을 통해 제시되는 것이다. 이에 대해 미국의 매체이론가인 헨리 젠킨스Henry Jenkins

는 게임의 핵심은 "스펙터클한 공간들을 …… 지속적으로 제시"하는 데에 있다고 언급한 바 있다(폴러·젠킨스, 「닌텐도와 신세계 여행 담론」, 95쪽).

　게임에서는 3인칭 시점과 1인칭 시점이 동시에 교차되어 나타난다. 공간을 이동할 경우, 플레이어는 게임 속 등장인물의 몸을 통해 한 공간에서 다른 공간으로 이동해 갈 수 있다. 이때 등장인물은 플레이어를 대행해서 움직이는 대리인 역할을 수행한다. 그러나 특정한 공간에 이르게 되면, 게임의 시점은 3인칭에서 1인칭 주관적 시점으로 변한다. 이 경우 공간을 탐색하고, 아이템을 획득하고, 퍼즐을 푸는 모든 행위들이 전적으로 플레이어 자신의 문제로 귀결된다. 즉 게임 속 등장인물과의 동일시는 사라지고, 플레이어 자신이 모든 행위의 주체가 된다. 플레이어는 등장인물의 몸을 통해서가 아니라, 자기 스스로 아이템을 획득하고 퍼즐을 풀어 가면서 실제로 게임의 세계 속에 와 있다는 현존감을 더욱 강하게 느끼게 된다. 게임에서 1인칭 주관적 시점은 플레이어의 환상성을 자극하는 기술적 장치이다. 그 밖에도 플레이어의 환상성에 영향을 미치는 요인으로는 시각적 시뮬레이션을 들 수 있다. 게임에 사용된 3D 애니메이션 그래픽이미지는 입체적이고 스펙터클한 영상 효과를 통해 플레이어로 하여금 게임이 만들어 내는 허구적 가상 세계를 마치 실제처럼 지각하도록 자극한다. 정교하고 화려한 시각적 시뮬레이션은 이미지의 사실성을 더욱 강조하여 플레이어가 게임의 가상공간 안에 실재한다는 환상을 배가시켜 주고 있다.

게임은 플레이어가 퍼즐을 풀면서 자유롭게 공간을 이동해 가면서 전개된다. 이는 전형적인 어드벤처 게임의 형식이다. 게임에 사용된 퍼즐의 유형으로는 조각 맞추기 혹은 숫자 맞추기 등이 있는데, 이러한 퍼즐 형식은 플레이어로 하여금 게임에 능동적으로 참여하게 함으로써 게임이 만들어 내는 환상 세계에 더욱 쉽게 몰입하도록 해준다. 게임에 나타난 또 다른 특징으로는 바그너의 오페라 삽입곡 중 빠르고 리드미컬한 '발퀴레의 기행'이 배경음악으로 사용되고 있다는 점이다. 이 곡은 플레이어가 복잡한 공간을 이동해 갈 때마다 반복적으로 흘러나오면서 플레이어의 긴장감을 고조시키는 역할을 한다. 여기에 덧붙여 게임은 플레이어가 방문하는 공간마다 그 공간의 특색을 알려 주는 다양한 음향 효과를 사용하고 있다. 예를 들어 공동묘지가 있는 숲에서는 끊임없이 지저귀는 새소리가 흘러나오고, 기암절벽 위에서는 휘몰아치는 세찬 바람 소리가 흘러온다. 이러한 청각적 음향 효과는 공간에 대한 사실적이고 생생한 느낌을 직접적으로 제공함으로써 플레이어로 하여금 게임이 만들어 내는 환상 세계를 실제처럼 지각하도록 끊임없이 유도한다. 게임 「니벨룽겐의 반지」에서 1인칭 주관적 시점, 퍼즐을 통한 게임의 전개 방식, 입체적이고 스펙터클한 3D 그래픽이미지, 다양한 음향 효과, 바그너의 음악 등과 같은 다양한 요소들은 플레이어의 환상성과 몰입을 이끌어 내는 하나의 시스템적인 장치들이다.

그러나 우리가 여기서 주목할 점은 게임에서 관찰되는 플레이어의 몰입은 엄격한 의미에서 바그너의 오페라에서 관찰되는 몰입

과는 성격이 다르다는 점이다. 오페라 관객이 무대와의 혼연일체를 통해 완전히 몰입할 수 있다면, 게임의 플레이어는 몰입과 분산을 동시에 경험한다. 즉 컴퓨터 스크린은 오페라 무대와는 달리 플레이어로 하여금 시각적 시뮬레이션, 상호작용성, 다양한 청각적 요소들을 통해 한편으론 몰입을 유도하면서, 다른 한편으론 스크린에 제시된 메뉴, 커서, 아이콘을 선택하거나 클릭하는 행위를 반복하게 하면서 몰입을 분산시킨다. 미국의 매체이론가인 제이 데이비드 볼터Jay David Bolter와 리처드 그루신Richard Grusin은 『재매개: 뉴미디어의 계보학』Remediation: Understanding New Media에서 이러한 매체의 서로 다른 형식 논리를 비매개적 논리와 하이퍼매개적 논리로 구분하고 있다. 여기서 투명성을 특징으로 하는 비매개적 논리란 원근법 회화, 사진, 영화에서처럼 관찰자로 하여금 대상과의 동일시나 몰입을 통해 매체의 존재를 잊어버리게 할 목적으로 만들어진 시각적 표현 양식을 말한다. 이에 반해 매체상기성을 특징으로 하는 하이퍼매개적 논리란 월드와이드웹이나 멀티미디어 프로그램에서처럼 텍스트, 그래픽, 비디오 등 다양한 이질적인 매체들을 동시에 보여 줌으로써 관찰자로 하여금 매체의 존재를 끊임없이 각인시킬 목적으로 만들어진 시각적 표현 양식을 의미한다. 볼터와 그루신의 관점에서 볼 때, 바그너의 오페라는 관객의 몰입을 통해 매체의 존재를 잊어버리게 하는 비매개적 논리를 따르고 있다. 이에 반해 컴퓨터 게임은 한편으론 플레이어로 하여금 게임에 몰입하도록 함으로써 매체의 존재를 잊어버리게 하는 비매개적 논리를 따르고 있고, 다른 한편으론 메뉴,

커서, 아이콘 등을 통해 매체의 존재를 끊임없이 각인시키는 하이퍼매개적 논리를 따르고 있다. 이처럼 컴퓨터 게임에는 기존의 오페라와는 달리 비매개적 요소와 하이퍼매개적 요소가 긴밀하게 결합되어 있다.

6. 컴퓨터 게임의 진화, 변화되는 세계상

디지털 기술을 응용한 매체 환경의 변화는 우리로 하여금 이전과는 다른 새로운 경험을 가능하게 한다. 이는 특히 컴퓨터 게임에서 가장 두드러지게 나타난다. 앞서 언급한 「툼레이더」를 비롯한 기존의 게임들은 플레이어로 하여금 게임 속 캐릭터의 신체를 통해 대리적인 운동감각을 가능하게 하였다. 그러나 좀더 진화된 게임은 단순히 대리적인 운동감각을 넘어 플레이어의 지각 및 인식에 직접적으로 영향을 미치고 있다. 2008년 닌텐도에서 출시된 '위'wii는 플레이어의 직접적인 신체 행위를 통해 게임을 수행할 수 있는 체감형 게임기이다. 체감형 게임에서 플레이어는 이전처럼 캐릭터의 몸을 통해서가 아니라 실제로 자신의 온몸을 움직이면서 게임과 상호작용할 수 있으며, 자기 신체의 움직임이 스크린에 실시간으로 생생히 반영되는 과정을 경험할 수 있다. 체감형 게임에서 플레이어의 신체는 게임과의 접속 및 소통을 가능하게 하는 인터페이스로서 기능한다. 체감형 게임은 플레이어의 직접적인 신체 행위를 통해 게임이 진행되기 때문에 플레이어의 현실감과 몰입감을 한층 더 강화시켜 줄 수 있다.

게임의 진화는 체감형 게임에 이어 플레이어의 감성 상태에 반응하는 이른바 '감성 게임'을 개발하는 단계에 이르렀다. 감성 게임에서 플레이어는 자신의 감성 상태에 따라 게임 속 환경이 끊임없이 변화하는 것을 경험할 수 있다. 2007년 오스트리아의 과학자들에 의해 개발된 「감성적 꽃들」Emotional Flowers은 스크린에 부착된 카메라가 플레이어의 감성 상태를 인식하여, 긍정적인 감성을 보일 경우 빈 화분에 꽃을 피울 수 있게 하는 감성 게임이다. 이 게임은 여러 사람이 참여할 수 있는데, 화분에 핀 꽃은 다시 플레이어의 긍정적이거나 부정적인 감성 상태에 따라 여러 가지 색상으로 변화가 가능하다 (Bernhaupt et al., "Using Emotion in Games: Emotional Flowers"). 감성 게임의 경우 플레이어와 게임 속 대상체와의 동일시는 플레이어의 감성 상태에 따라 직접적으로 표출되기 때문에 몰입의 극대화를 유도할 수 있다. 이런 추세로 게임이 계속해서 진화될 경우 인간의 뇌 작용에 반응하는 인공지능 게임이 출시될 날도 머지않아 보인다.

게임의 진화와 더불어 오늘날에는 게임의 유형도 오락용 게임에서 생활형 게임으로 변화되고 있는 것을 관찰할 수 있다. 2003년 린든랩에서 제작한 「세컨드라이프」Second Life는 단순히 놀이를 목적으로 하는 기존의 게임과는 달리, 인간의 실제적인 삶의 방식을 디지털 가상공간 안에 그대로 시뮬레이션하고 있다. 가상 세계에서 플레이어는 자신이 선택한 아바타를 통해 현실 세계에서처럼 토지를 소유하고, 집을 짓고, 쇼핑을 즐기고, 원하는 파트너와 결혼도 할 수 있다. 가상 물품을 만들고 판매하는 등 경제활동도 가능하며, 이렇게

해서 벌어들인 린든 달러를 실제 화폐로 환전할 수 있다. 경우에 따라 소수의 플레이어들은 가상 세계에서 벌어들인 수익금을 통해 실제적인 삶을 안락하게 영위할 수 있는 터전을 마련하기도 한다. 이 경우 플레이어에게 있어서 디지털 가상 세계는 단순히 허구적인 공간으로서 인식되는 것이 아니라, 자신의 현실적인 삶을 지속하기 위한 또 다른 사회적 공간으로서 인식된다. 이로써 가상 세계와 현실 세계 사이의 경계는 완전히 허물어지고, 이 두 세계를 이분법적으로 구분하는 것은 거의 불가능하게 된다. 디지털 시대 이러한 인간의 존재 방식을 어떻게 설명할 수 있을까?

프랑스의 사회학자 피에르 레비Pierre Lévy는 그의 저서 『디지털 시대의 가상현실』Qu' est-ce que le virtuel?에서 지금까지 철학에서 상정해 왔던 존재의 개념에 비판을 가하면서, 디지털 시대에 적합한 새로운 존재의 개념을 정립하는 것이 필요하다고 보고 있다. 전통적으로 철학에서 존재는 '여기 있음'dasein을 뜻하는 현실과 밀접히 연관된 것으로 이해되어 왔다. 그러나 레비는 '여기에 있지 않은 것' 또한 존재를 유지하게 한다고 언급한다(레비, 『디지털 시대의 가상현실』, 26쪽). 전통적으로 '여기 있음'이 현실을 의미하였다면, '여기 없음'은 가상을 의미한다. 레비에 따르면, 가상은 현실과 달리 물질적 실체성을 지니지는 못했지만 존재의 한 양식이자 실재의 중요한 구성 요소이다. 즉 레비에게 있어서 "가상성과 현실성은 존재의 두 가지 다른 방식일 뿐이다"(20쪽). 이런 점에서 「세컨드라이프」에서 경험되는 인간의 존재 방식은 지금까지 생각되어 왔던 존재의 개념과는 완

전히 다른 차원을 의미한다. 여기서 일어나는 경제활동, 정치활동, 선거운동, 교육 등은 현실의 삶에도 직접적인 영향을 준다. 이 경우 가상 세계는 플레이어에게 있어서 현실과 무관한 세계가 아니라, 현실적인 삶과 밀접히 연관된 또 다른 존재 방식을 가능하게 하는 세계로 인식된다. 이로써 디지털 가상 세계는 인간의 존재 방식 및 세계에 대한 인식의 변화에 커다란 영향을 미치고 있다. 인간의 존재 방식은 전통적으로 현실에 기반을 두었다면, 이제 가상 세계의 경험을 통해 현실과 가상이라는 두 측면으로 전개되고 있다. 이는 더 나아가 인간을 둘러싼 실재 세계에 대한 인식의 변화를 가져온다. 실재 세계는 이전처럼 현실 세계와 가상 세계로 뚜렷이 양분되는 것이 아니라, 이 두 세계가 복잡하게 상호작용하는 융합된 세계로 변화되어 가고 있는 것이다.

에필로그

이 책에서 우리는 엠블럼, 사진, 컴퓨터 게임이라는 큰 주제하에서 시대적 욕구와 기술의 발전으로 탄생한 새로운 매체의 등장이 인간의 지각 및 삶의 구조, 더 나아가 세계에 대한 인식의 변화에 미친 영향에 대해 탐색해 보았다. '매체와 지각 사이'라는 표제어에서 우리가 또 한 가지 주목할 사항은 매체와 그것을 사용하는 사용자 사이의 관계에 대한 고찰이다. 매체와 지각 사이의 관계는 결국 매체와 사용자, 즉 인간 사이의 관계로 귀결되기 때문이다.

맥루한은 『미디어의 이해』에서 모든 종류의 미디어를 인간의 감각적 지각 방식에 따라 '핫미디어'와 '쿨미디어'로 구분하고 있다. 그렇다면 과연 어떤 미디어가 '뜨거운' 것으로 지각되고, 어떤 미디어가 '차가운' 것으로 지각될까? 맥루한이 이를 나누는 기준은 무엇보다도 미디어와 사용자 사이의 관계와 밀접히 맞물려 있다. 그러나 맥루한에게 있어서 미디어와 사용자 사이의 관계는 정적인 관계가 아니라, 오히려 작용과 반작용처럼 동적인 관계에 놓여 있다. 맥루한은

여기서 미디어가 제공하는 정보량의 정도와 이에 따른 사용자의 참여의 정도에 따라 모든 미디어를 핫미디어와 쿨미디어로 나눈다. 핫미디어는 주어지는 정보량이 많아서 사용자가 보충해야 할 정보가 적은 미디어를 말하고, 반대로 쿨미디어는 주어지는 정보량이 적어서 사용자가 보충해야 할 정보가 많은 미디어를 말한다. 따라서 핫미디어의 경우에는 사용자의 참여도가 상대적으로 낮고, 쿨미디어의 경우에는 사용자의 참여도가 상대적으로 높다. 맥루한의 이러한 분류 기준에서 보면 라디오는 핫미디어에, 전화는 쿨미디어에 속하는 매체라고 볼 수 있다.

이에 근거해서 우리가 이 책에서 살펴본 엠블럼, 사진, 컴퓨터 게임을 핫미디어와 쿨미디어로 구분해 보기로 하자. 맥루한의 관점에서 볼 때, 엠블럼은 쿨미디어에 해당한다. 엠블럼은 시각적으로 주어지는 정보량이 적어서 보는 사람이 정보를 보충해서 읽어야 하기 때문이다. 이에 반해 사진은 핫미디어에 해당한다. 사진은 엠블럼에 비해 시각적으로 주어지는 정보량이 많아서 보는 사람이 보충해야 할 정보가 적다. 컴퓨터 게임은 매체의 특성상 쿨미디어에 해당한다. 컴퓨터 게임은 다른 매체와는 달리 사용자의 참여를 통해서만 정보가 제공되기 때문에, 어떤 매체보다도 사용자의 참여도가 높은 편이다.

맥루한은 더 나아가 핫미디어가 지배적인가 혹은 쿨미디어가 지배적인가에 따라 각 시대의 문화·정치·사회·인간의 삶의 방식 또한 서로 다르게 나타난다고 보고 있다. 즉 핫미디어와 쿨미디어는 매체의 특성상 다른 효과를 지니며, 이에 따라 인간의 삶의 방식에도

다른 영향을 미친다는 것이다. 예를 들어 핫미디어인 인쇄문자가 지배적이던 시대에는 인쇄문자의 영향으로 개인주의와 민족주의가 등장하였으며, 쿨미디어인 텔레비전의 등장으로 미국 사회는 이전보다 더 참여적인 사회로 변화되었다는 것이다.

이러한 맥루한의 논지에 근거해서 엠블럼, 사진, 컴퓨터 게임이 각 시대의 문화 및 인간의 삶의 방식에 미친 영향을 정리해 보면, 우선 이미지와 텍스트로 결합된 엠블럼의 등장은 중세 시대 문자 중심의 문화에서 이미지 중심의 문화로 옮겨 가는 데 지대한 영향을 미쳤다. 맥루한의 관점에서 볼 때, 문자는 이미지에 비해 주어지는 정보량이 많기 때문에 핫미디어에 해당한다. 이로써 핫미디어가 지배적이던 중세 시대의 문자 문화는 쿨미디어에 해당하는 엠블럼에 의해 전복되었다. 엠블럼의 등장은 르네상스 시대에 들어오면서 거세게 일기 시작한 이미지에 대한 관심과 밀접히 연관되어 있으며, 엠블럼의 탄생은 이미지에 대한 관심을 더욱 증폭시켜 주었다. 엠블럼은 이로써 중세 시대의 문자 문화와는 달리 세상에 대한 감각적 인식을 가능하게 하였으며, 육체에 대한 관심, 미적 추구, 예술성을 강조하는 르네상스 시대의 새로운 시각 문화를 형성하는 데 지대한 영향을 미쳤다.

19세기 사진의 등장은 전통적인 회화의 종말을 고하게 하였다. 비교적 정보량이 적었던 회화에 비해 사진은 정보량이 많은 핫미디어이다. 핫미디어인 사진은 쿨미디어인 회화를 밀어내고, 사진으로 대변되는 새로운 시각 중심주의 문화를 형성하는 데 결정적인 역할

을 하였다. 사진은 인간의 손이 아니라 기계에 의해 자동적으로 만들어지는 객관적 이미지로서 기존의 회화와는 달리 이미지의 복제 및 대량생산을 가능하게 하였다. 20세기 초 사진의 대중화와 더불어 이전에는 볼 수 없었던 시각 중심주의적 소비 문화가 형성되었다. 신문 이외에도 이 시기에는 사진의 대량 보급으로 인해 다양한 종류의 여성잡지, 패션잡지, 의류잡지 등이 쏟아져 나왔고, 이러한 시각 중심주의적 소비문화는 삶의 다양성보다는 삶의 동질화를 조성하였다. 20세기 초 새롭게 등장한 포토몽타주 기법은 이런 점에서 사진으로 대변되는 획일적인 시각 중심주의가 만들어 낸 기존의 사회질서에 대한 '미학적 저항'으로 이해될 수 있다.

오늘날 컴퓨터 게임의 보편화로 인해 전통적인 아날로그 방식의 놀이 문화는 점차 소멸되어 가고 있다. 디지털 방식의 컴퓨터 게임은 아날로그 방식의 놀이 문화와는 다른 새로운 형태의 놀이 문화를 조성하고 있다. 맥루한의 관점에서 볼 때, 아날로그 방식의 놀이 형태는 컴퓨터 게임과 유사하게 놀이하는 사람의 참여도가 높게 나타나기 때문에 쿨미디어에 해당한다. 그러나 아날로그 방식의 놀이 형태와 컴퓨터 게임에서 관찰되는 참여는 완전히 다르다. 아날로그 방식의 놀이 형태에서 참여가 다른 사람들과 '함께하기'를 의미한다면, 컴퓨터 게임에서 참여란 다른 사람들과 격리된 '고독한 몰입'을 의미한다. 아날로그 방식의 놀이 형태는 일반적으로 여러 사람들이 함께하는 공동체적인 성격이 강한 데 반해, 디지털 방식의 컴퓨터 게임은 설령 게임 속에서 가상적 존재와 상호 소통이 이루어진다고 할

지라도 언제나 주체를 고립시키는 개인적인 성격이 강하다. 컴퓨터 게임으로 대변되는 오늘날 디지털 방식의 놀이 문화는 이로써 집단적 공동체보다는 고독한 개인을, 사회적 연대감보다는 폐쇄적 고립감을, 실제적 경험보다는 가상적 경험을 조성하고 있다.

이처럼 모든 종류의 미디어는 그것의 성격에 따라 문화 및 인간의 삶의 방식에 결정적인 영향을 미치고 있다. 미래 사회의 패턴은 따라서 앞으로 등장할 매체의 특성에 달려 있다고 해도 과언이 아니다. 미래에 등장할 매체의 특성에 따라 문화 및 인간의 삶의 방식, 더 나아가 세계에 대한 인식도 변화될 것이기 때문이다.

참고문헌

그리말, 피에르, 『그리스 로마 신화 사전』, 최애리 외 옮김, 열린책들, 2009.

니체, 프리드리히, 「니체 대 바그너」, 『비극의 탄생 / 바그너의 경우 / 니체 대 바그너』, 김대경 옮김, 청하, 1982.

달리, 앤드루, 『디지털 시대의 영상 문화』, 김주환 옮김, 현실문화연구, 2003.

레비, 피에르, 『디지털 시대의 가상현실』, 전재연 옮김, 궁리, 2002.

레싱, 고트홀트 에프라임, 『라오콘: 미술과 문학의 경계에 관하여』, 윤도중 옮김, 나남, 2008.

마노비치, 레프, 『뉴미디어의 언어』, 서정신 옮김, 생각의 나무, 2007.

맥루한, 마샬, 『구텐베르크 은하계』, 임상원 옮김, 커뮤니케이션북스, 2001.

_____, 『미디어의 이해: 인간의 확장』, 김성기·이한우 옮김, 민음사, 2002.

바그너, 리하르트, 『니벨룽의 반지』, 엄선애 옮김, 삶과꿈, 1997.

_____, 「미래의 예술작품에 대한 개요」, 랜덜 패커·켄 조던 엮음, 『멀티미디어: 바그너에서 가상현실까지』, 아트센터 나비 학예연구실 옮김, 나비프레스, 2004.

바르트, 롤랑, 『밝은 방: 사진에 관한 노트』, 김웅권 옮김, 동문선, 2006.

바쟁, 앙드레, 『영화란 무엇인가?』, 박상규 옮김, 시각과 언어, 1998.

벤야민, 발터, 「생산자로서의 작가」, 반성완 편역, 『발터 벤야민의 문예이론』, 민음사, 1992.

볼터, 제이 데이비드·리처드 그루신, 『재매개: 뉴미디어의 계보학』, 이재현 옮김, 커뮤니케이션북스, 2006.

뷔르거, 페터, 『아방가르드의 이론』, 최성만 옮김, 지만지, 2009.

샤르티에, 로제·굴리엘모 카발로 엮음, 『읽는다는 것의 역사』, 이종삼 옮김, 한국출판마케팅연구소, 2006.

세르반테스, 미겔 데, 『돈키호테』, 신익성 옮김, 신원문화사, 2004.

아리스토텔레스, 『영혼에 관하여』, 유원기 옮김, 궁리, 2001.

카이와, 로제, 『놀이와 인간: 가면과 현기증』, 이상률 옮김, 문예출판사, 1994.

폴러, 매리·헨리 젠킨스, 「닌텐도와 신세계 여행 담론: 대담」, 이재현 엮음, 『인터넷과 온라인게임』, 커뮤니케이션북스, 2001.

푸코, 미셸, 『말과 사물』, 이광래 옮김, 민음사, 1986.

프라스카, 곤살로, 『억압받는 사람들을 위한 비디오 게임』, 김겸섭 옮김, 커뮤니케이션북스, 2008.

프로인트, 지젤, 『사진과 사회』, 성완경 옮김, 눈빛, 2006.

호락스, 크리스토퍼, 『마셜 맥루언과 가상성』, 김영주·이원태 옮김, 이제이북스, 2002.

Alciatus, Andreas, *Emblematum Libellus*, Darmstadt: Wissenschaftliche Buchgesellschaft, 1967.

Bernhaupt, Regina, Andreas Boldt, Thomas Mirlacher, David Wilfinger, Manfred Tscheligi, "Using Emotion in Games: Emotional Flowers", Proc. of the International Conference on ACE July, 2007.

Colonna, Francesco, *Hypnerotomachia Poliphili: The Strife of Love in a Dream*, trans. Joscelyn Godwin, New York: Thames & Hudson, 1999.

Crawford, Chris, *The Art of Computer Game Design*, Berkeley: Osborne/McGraw-Hill, 1984. [크리스 크로포드, 『The Art of Computer Game Design』, 오동일 옮김, 북스앤피플, 2005.]

Fritz, Jürgen, "Macht, Herrschaft und Kontrolle im Computerspiel", *Handbuch Medien: Computerspiele*, eds. Jürgen Fritz and Wolfgang Fehr, Bonn: Bundeszentrale für politische Bildung, 1997.

Goethe, Johann Wolfgang von, *Maximen und Reflexionen (Werke, Hamburger Ausgabe)*, Bd.12, München: DTV, 1989.

Henkel, Arthur and Albrecht Schöne ed., *Emblemata: Handbuch zur Sinnbildkunst des XVI. und XVII. Jahrhunderts, Taschenbuchausgabe*, Stuttgart: Metzler, 1996.

Hess, Peter, *Epigramm*, Stuttgart: Metzler, 1989.

Kittler, Friedrich, *Aufschreibesysteme 1800·1900*. München: Wilhelm Fink, 2003.

Köhler, Johannes, *Der Emblematum liber von Andreas Alciatus(1492-1550): Eine Untersuchung zur Entstehung, Formung antker Quellen und pädagogischen Wirkung im 16. Jahrhundert*, Hildesheim: Lax, 1986.

Miedema, Hessel, "The Term Emblemata in Alciati", *Journal of the Warburg*

and Courtauld Institutes, vol.31, 1968.

Mirandola, Gianfrancesco Pico della, *Über die Vorstellung. De imaginatione*, München: Wilhelm Fink, 1984.

Mödersheim, Sabine, "Emblem, Emblematik", ed. Gert Ueding, *Historisches Wörterbuch der Rhetorik*, Bd.2, Tübingen: Niemeyer, 1994.

Paton, W. R. trans., *The Greek Anthology*, Vol.III-IV, Cambridge; Massachusetts: Harvard University Press, 1983.

Tucholsky, Kurt, *Deutschland, Deutschland über alles*, Reinbek bei Hamburg: Rowohlt Verlag, 1973.

_____, "Die Tendenzfotografie", *Gesammelte Werke in zehn Bänden*, Bd.4, Reinbek bei Hamburg: Rowohlt, 1975.

_____, "Mehr Fotografien!", *Gesammelte Werke in zehn Bänden*, Bd.1, Reinbek bei Hamburg: Rowohlt, 1975.

Warncke, Carsten-Peter, *Symbol, Emblem, Allegorie: Die zweite Sprache der Bilder*, Köln: Deubner, 2005.

더 읽을 책

발터 벤야민, 『기술복제시대의 예술작품 / 사진의 작은 역사 외』, 최성만 옮김, 길, 2008

이 책은 기술복제시대의 예술작품, 특히 사진과 영화의 의미를 성찰한 현대 매체이론의 고전에 속한다. 벤야민은 「사진의 작은 역사」에서 사진 기술의 발전을 그의 특유의 개념인 '아우라'의 현시와 사라짐으로 통찰한다. 원본에만 있는 어떤 기운을 뜻하는 '아우라'는 초기 사진에서만 가능하였고, 이후 복제 기술의 등장과 더불어 더 이상 효력을 발휘하지 못한다. 벤야민은 사진에서 아우라의 부재를 기술복제시대의 전형적 특징으로 파악하고 있으며, 이러한 아우라 개념을 통해 1930년대 당시 현대문화를 진단하고 있다.

장 보드리야르, 『시뮬라시옹: 포스트모던 사회문화론』, 하태환 옮김, 민음사, 1993

포스트모던 문화를 예리하게 통찰한 현대 문화이론의 고전. 이 책에서 보드리야르가 제시한 시뮬라크르(simulacre) 개념은 원본 없는 이미지가 현실을 대체하고 현실은 이 이미지에 의해 다시 지배받기 때문에 현실보다 더 현실적인 것으로 간주되는 현상을 말한다. 컴퓨터 게임을 비롯한 오늘날 디지털 영상 매체의 시각적 시뮬레이션 기술은 보드리야르의 시뮬라크르 개념과 놀라울 정도로 맞닿아 있다.

마샬 맥루한·브루스 파워스, 『지구촌: 21세기 인류의 삶과 미디어의 변화』, 커뮤니케이션북스, 박기순 옮김, 2005

맥루한의 예언가적 번뜩임과 해박함을 접할 수 있는 책이다. 맥루한의 매체이론에 관심 있는 독자라면 이 책을 읽어 볼 것을 권장한다. 그를 세계적으로 유명하게 했던 『미디어의 이해』에서와는 달리, 이 책에서 맥루한은 그의 특유의 은유적 표현인 '테트래드'(tetrad) 개념을 통해 모든 형태의 미디어를 증강, 퇴화, 부활, 수정이라는 네 가지 변화 단계로 설명한다. 이를 통해 그는 21세기의 미디어와 인류의 삶에 일어날 수 있는 변화를 '지구촌'이라는 개념으로 예리하게 통찰하고 있다.

프리드리히 키틀러, 『광학적 미디어: 1999년 베를린 강의 ― 예술, 기술, 전쟁』, 윤원화 옮김, 현실문화, 2011

유럽의 맥루한이라 불리는 키틀러의 매체이론에 관심 있는 독자라면 한번쯤 읽어봐야 할 필독서. 밀레니엄을 앞둔 1999년 베를린에서 행한 키틀러의 강연을 정리한 강의록이다. 이 책에서 키틀러는 사진, 영화, 텔레비전 등 광학적 미디어의 발전사를 옛 유럽의 흥망성쇠의 역사적 굴곡 속에서 재치 있게 엮어 내고 있다. 학술적 매체이론서라기보다는 매체 기술의 발달사를 역사의 다양한 에피소드를 통해 거시적으로 조망한 '매체 이야기'에 가깝다.

노르베르트 볼츠, 『구텐베르크-은하계의 끝에서: 새로운 커뮤니케이션 상황들』, 윤종석 옮김, 문학과지성사, 2000

이 책은 맥루한이 '구텐베르크 은하계'로 표현한 한 시대의 끝자락에서 시작하여 오늘날 뉴미디어와 인터넷으로 대변되는 새로운 커뮤니케이션 상황들을 철학적이고 미학적으로 탐색하고 있다. 볼츠는 이 책에서 라이프니츠의 단자론, 니클라스 루만의 체계이론, 하버마스의 소통이론, 인터페이스 디자인 등 독일의 근대철학에서부터 사회학 및 현대 디자인 이론에 이르기까지 뉴미디어의 등장을 시대순으로 탐색하고 있다.

찾아보기

사이 시리즈 발간에 부쳐

이화인문과학원 탈경계인문학연구단은 2007년 한국연구재단의 인문한국 (HK) 지원사업에 선정되어 '탈경계인문학'을 구축하고 이를 사회적으로 확산함으로써 한국 인문학의 새로운 지평을 창출하고자 하는 프로젝트를 수행하고 있다. '탈경계인문학'이란 기존 분과학문 간의 경계를 가로지르고 넘나들며 학문 간의 유기성과 상호 소통을 강조하는 인문학이며, 탈경계 문화 현상 속의 인간과 인간 경험을 체계적으로 성찰함으로써 경계 짓기로 대립하고 갈등하는 인간과 사회를 치유하고자 하는 인문학이다.

이에 연구단은 우리의 연구 성과를 학계와 사회와 공유하고자 '사이 시리즈'를 기획하였다. 탈경계인문학의 주요 주제에 대한 전문 학술서를 발간함과 동시에 전문 지식의 사회적 확산과 대중화를 위하여 교양서를 발간하게 된 것이다. 이 시리즈는 인문학에 관심을 가진 대학생들이나 일반인들이 새로이 등장하는 인문학적 사유와 다양한 이슈들에 쉽게 다가갈 수 있도록 쓰여졌다.

오늘날 우리는 문화적 경계들이 빠르게 해체되고 재편되는 변화의 시기를 살고 있다. '사이 시리즈'는 '경계' 혹은 '사이'에서 생성되고 있는 새로운 존재와 사유를 발굴하고 탐사한 결과물이다. 우리 연구단은 독자들에게 그 결과물을 제시하고 이를 토대로 상호 소통하는 계기를 마련하고자 한다. 인문학과 타 학문, 학문과 일상, 중심부와 주변부 사이의 경계를 넘어 공존과 융합을 추구하는 사이 시리즈의 작업이 탈경계 문화 현상을 새로이 성찰하고 이분법적인 사유를 극복하여, 경계를 넘나들며 다원적이고 통합적인 시각을 만들어 나가는 출발점이 되기를 기대한다.

2012년 3월
이화여자대학교 이화인문과학원 인문한국사업단